技工院校"十四五"规划计算机动画制作专业系列教材
中等职业技术学校"十四五"规划艺术设计专业系列教材

动画分镜头设计

廖莉雅　陈义春　杨力　皮添翼　主编

汤虹蓉　刁楚舒　副主编

华中科技大学出版社
http://www.hustp.com
中国·武汉

内容提要

本书的主要内容包括动画分镜头基础及概念、视听语言、动画角色在分镜头中的艺术形态、分镜头中的透视基础及应用、动画分镜创作实训、无纸化分镜头设计与绘制（案例实战）等。本书注重理论学习与实训操作的有效结合，理论讲解细致，知识点由浅至深，并配以相应的案例实训，能够让学习者系统性学习专业知识，快速提高动画分镜头设计与绘制的能力。

图书在版编目（CIP）数据

动画分镜头设计 / 廖莉雅等主编 . — 武汉：华中科技大学出版社，2022.7（2025.2 重印）
ISBN 978-7-5680-8261-7

Ⅰ . ①动… Ⅱ . ①廖… Ⅲ . ①动画片－镜头（电影艺术镜头）－设计 Ⅳ . ① J954.1

中国版本图书馆 CIP 数据核字 (2022) 第 121612 号

动画分镜头设计
Donghua Fenjingtou Sheji

廖莉雅　陈义春　杨力　皮添翼　主编

策划编辑：金　紫
责任编辑：叶向荣
装帧设计：金　金
责任监印：朱　玢

出版发行：华中科技大学出版社（中国•武汉）　　电　　话：（027）81321913
　　　　　武汉市东湖新技术开发区华工科技园　　　邮　　编：430223
录　　排：天津清格印象文化传播有限公司
印　　刷：武汉科源印刷设计有限公司
开　　本：889mm×1194mm　1/16
印　　张：10
字　　数：306 千字
版　　次：2025 年 2 月第 1 版第 2 次印刷
定　　价：59.80 元

本书若有印装质量问题，请向出版社营销中心调换
全国免费服务热线 400-6679-118 竭诚为您服务
版权所有 侵权必究

技工院校"十四五"规划计算机动画制作专业系列教材
中等职业技术学校"十四五"规划艺术设计专业系列教材
编写委员会名单

● **编写委员会主任委员**

文健（广州城建职业学院科研副院长）
叶晓燕（广东省城市技师学院环境设计学院院长）
周红霞（广州市工贸技师学院文化创意产业系主任）
黄计惠（广东省轻工业技师学院工业设计系教学科长）
罗菊平（佛山市技师学院艺术与设计学院副院长）
吴建敏（东莞市技师学院商贸管理学院服装设计系主任）
赵奕民（阳江市第一职业技术学校教务处主任）
宋雄（广州市工贸技师学院文化创意产业系副主任）
张倩梅（广东省城市技师学院文化艺术学院院长）
吴锐（广州市工贸技师学院文化创意产业系广告设计教研组组长）
汪志科（佛山市拓维室内设计有限公司总经理）
林姿含（广东省服装设计师协会副会长）
蔡建华（山东技师学院 环境艺术设计专业部 专职教师）
石秀萍（广东省粤东技师学院工业设计系副主任）

● **编委会委员**

陈杰明、梁艳丹、苏惠慈、单芷颖、曾铮、陈志敏、吴晓鸿、吴佳鸿、吴锐、尹志芳、陈思彤、曾洁、刘毅艳、杨力、曹雪、高月斌、陈矗、高飞、苏俊毅、何淦、欧阳敏琪、张琮、冯玉梅、黄燕瑜、范婕、杜聪聪、刘新文、陈斯梅、邓卉、卢绍魁、吴婧琳、钟锡玲、许丽娜、黄华兰、刘筠烨、李志英、许小欣、吴念姿、陈杨、曾琦、陈珊、陈燕燕、陈媛、杜振嘉、梁露茜、何莲娣、李谋超、刘国孟、刘芊宇、罗泽波、苏捷、谭桑、徐红英、阳彤、杨殿、余晓敏、刁楚舒、鲁敬平、汤虹蓉、杨嘉慧、李鹏飞、邱悦、冀俊杰、苏学涛、陈志宏、杜丽娟、阳丽艳、黄家岭、冯志瑜、丛章永、张婷、劳小芙、邓梓艺、龚芷玥、林国慧、潘启丽、李丽雯、赵奕民、吴勇、刘洁、陈玥冰、赖正媛、王鸿书、朱妮迈、谢奇肯、杨晓玲、吴滨、胡文凯、刘灵波、廖莉雅、李佑广、曹青华、陈翠筠、陈细佳、代蕙宁、古燕苹、胡年金、荆杰、李津真、梁泉、吴建敏、徐芳、张秀婷、周琼玉、张晶晶、李春梅、高慧兰、陈婕、蔡文静、付盼盼、谭珈奇、熊洁、陈思敏、陈翠锦、李桂芳、石秀萍、周敏慧、邓兴兴、王云、彭伟柱、马殷睿、汪恭海、李竞昌、罗嘉劲、姚峰、余燕妮、何蔚琪、郭咏、马晓辉、关仕杰、杜清华、祁飞鹤、赵健、潘泳贤、林卓妍、李玲、赖柳燕、杨俊龙、朱江、刘珊、吕春兰、张焱、甘明坤、简为轩、陈智盖、陈佳宜、陈义春、孔百花、何旭、刘智志、孙广平、王婧、姚歆明、沈丽莉、施晓凤、王欣苗、陈洁冬、黄爱莲、郑雁、罗丽芬、孙铁汉、郭鑫、钟春琛、周雅靓、谢元芝、羊晓慧、邓雅升、阮燕妹、皮添翼、麦健民、姜兵、童莹、黄汝杰、薛晓旭、陈聪、邝耀明

● **总主编**

文健，教授，高级工艺美术师，国家一级建筑装饰设计师。全国优秀教师，2008年、2009年和2010年连续三年获评广东省技术能手。2015年被广东省人力资源和社会保障厅认定为首批广东省室内设计技能大师，2019年被广东省教育厅认定为建筑装饰设计技能大师。中山大学客座教授，华南理工大学客座教授，广州大学建筑设计研究院室内设计研究中心客座教授。出版艺术设计类专业教材120种，拥有具有自主知识产权的专利技术130项。主持省级品牌专业建设、省级实训基地建设、省级教学团队建设3项。主持100余项室内设计项目的设计、预算和施工，项目涉及高端住宅空间、办公空间、餐饮空间、酒店、娱乐会所、教育培训机构等，获得国家级和省级室内设计一等奖5项。

● 合作编写单位

（1）合作编写院校

广州市工贸技师学院	广州市蓝天高级技工学校
佛山市技师学院	茂名市交通高级技工学校
广东省城市技师学院	广州城建技工学校
广东省轻工业技师学院	清远市技师学院
广州市轻工技师学院	梅州市技师学院
广州白云工商技师学院	茂名市高级技工学校
广州市公用事业技师学院	汕头技师学院
山东技师学院	广东省电子信息高级技工学校
江苏省常州技师学院	东莞实验技工学校
广东省技师学院	珠海市技师学院
台山敬修职业技术学校	广东省机械技师学院
广东省国防科技技师学院	广东省工商高级技工学校
广州华立学院	深圳市携创高级技工学校
广东省华立技师学院	广东江南理工高级技工学校
广东花城工商高级技工学校	广东羊城技工学校
广东岭南现代技师学院	广州市从化区高级技工学校
广东省岭南工商第一技师学院	肇庆市商业技工学校
阳江市第一职业技术学校	广州造船厂技工学校
阳江技师学院	海南省技师学院
广东省粤东技师学院	贵州省电子信息技师学院
惠州市技师学院	广东省民政职业技术学校
中山市技师学院	广州市交通技师学院
东莞市技师学院	广东机电职业技术学院
江门市新会技师学院	中山市工贸技工学校
台山市技工学校	河源职业技术学院
肇庆市技师学院	山东工业技师学院
河源技师学院	深圳市龙岗第二职业技术学校

（2）合作编写组织

- 广州市赢彩彩印有限公司
- 广州市壹管念广告有限公司
- 广州市璐鸣展览策划有限责任公司
- 广州波错展览设计有限公司
- 广州市风雅颂广告有限公司
- 广州质本建筑工程有限公司
- 广东艺博教育现代化研究院
- 广州正雅装饰设计有限公司
- 广州唐寅装饰设计工程有限公司
- 广东建安居集团有限公司
- 广东岸芷汀兰装饰工程有限公司
- 广州市金洋广告有限公司
- 深圳市千千广告有限公司
- 广东飞墨文化传播有限公司
- 北京迪生数字娱乐科技股份有限公司
- 广州易动文化传播有限公司
- 广州市云图动漫设计有限公司
- 广东原创动力文化传播有限公司
- 菲逊服装技术研究院
- 广州珈钰服装设计有限公司
- 佛山市印艺广告有限公司
- 广州道恩广告摄影有限公司
- 佛山市正和凯歌品牌设计有限公司
- 广州泽西摄影有限公司
- Master 广州市熳大师艺术摄影有限公司

序 言

技工教育和中职中专教育是中国职业技术教育的重要组成部分，主要承担培养高技能产业工人和技术工人的任务。随着"中国制造2025"战略的逐步实施，建设一支高素质的技能人才队伍是实现规划目标的必备条件。如今，随着国家对职业教育越来越重视，技工和中职中专院校的办学水平和办学条件已经得到改善，进一步提高技工和中职中专院校的教育、教学和实训水平，提升学生的职业技能，弘扬和培育工匠精神，已成为技工和中职中专院校的共识。而高水平专业教材建设无疑是技工和中职中专院校教育特色发展的重要抓手。

本套规划教材以国家职业标准为依据，以综合职业能力培养为目标，以典型工作任务为载体，以学生为中心，根据典型工作任务和工作过程设计教材的项目和学习任务。同时，按照工作过程和学生自主学习的要求进行教材内容的设计，实现理论教学与实践教学合一、能力培养与工作岗位对接合一、实习实训与工作岗位合一。

本套规划教材的特色在于，在编写体例上与技工院校倡导的教学设计项目化、任务化，课程设计教实一体化，工作任务典型化，知识和技能要求具体化等要求紧密结合。体现任务引领实践导向的课程设计思想，以典型工作任务和职业活动为主线设计教材结构，同时以职业能力培养为核心，理论教学与技能操作融会贯通为课程设计的抓手。在理论讲解环节做到简洁实用、深入浅出；在实践操作训练环节，体现以学生为主体，创设工作情境，强化教学互动，让实训的方式、方法和步骤清晰，可操作性强，适合学生练习，并能激发学生的学习兴趣，调动学生主动学习。

本套规划教材组织了全国50余所技工和中职中专院校动漫设计专业60余名教学一线骨干教师与20余家动漫设计公司一线动漫设计师联合编写出版。校企双方的编写团队紧密合作，取长补短，建言献策，让本套规划教材更加贴近专业岗位的技能需求，也让本套规划教材的质量得到了充分的保证。衷心希望本套规划教材能够为我国职业教育的改革与发展贡献力量。

技工院校"十四五"规划计算机动画制作专业系列教材
中等职业技术学校"十四五"规划艺术设计专业系列教材
总主编

教授/高级技师 文健
2021年5月

前言

在动画设计与制作中,动画分镜头设计与绘制是必备的环节,动画设计初学者在设计动画分镜头时常使用分镜纸进行绘制,纸质作画工具虽然直接、方便,但在现代社会数字化、商业化潮流下的动画制作中,并不适用于工作洽谈与项目对接。我们需要选择合适的教学工具,构建符合技工院校职业教育特色的教学内容、详细并兼具阶段性训练的案例教程,实现无纸化动画分镜头设计工学一体化课程教材的设计与编写。无纸化分镜头设计的具体内容及特征如下。

其一,无纸化分镜头设计与绘制符合现阶段动画创作与设计的要求。数位板、数位屏等数字绘画工具的出现,使得设计与绘制工作变得更便捷、高效。一个绘图软件便可以完成一部动画的分镜头设计草稿、线稿、上色及动态分镜故事板的制作,不仅可以更直接地表现画面效果,还能实现镜头动画的简单制作,使更多动画专业人员及爱好者能直观地表达镜头语言。数据化的传输与存储形式可以方便项目沟通和资料存档,数字绘画表现已然是动画分镜头设计与创作者的必备技能、首选方式。

其二,根据技工院校的学情与定位,需要学生具备理解导演意图并快速表现与应用的技能。随着近年来国产动画的兴起,动画设计与制作员的岗位需求缺口日渐增大。动画制作要求分镜头设计更加精确、完整,如动画电影《绿巨人》的动态故事板,将分镜头设计与二维、三维动效结合,让电影镜头效果与成片完美贴合,避免影片在创作过程中大量返工。

其三,以技工院校优秀学生作品为基础,嵌入高水平前沿作品解析与案例实训。动画分镜头设计与绘制教学化繁为简、深入浅出,将案例置于可摹、可仿、可练的高度,让学生收获阶段性学习成效的反馈,增强学生的学习获得感和成就感,推动循序渐进、可持续性的专业实践学习。

本书是笔者多年来在技工院校动画制作专业一线教学成果和实践经验的总结,由6个工学一体化实训项目组成。按教学大纲的要求,结合绘图软件,紧密联系动画设计项目,边讲解边实操,着重讲解动画分镜头基础、视听语言、动画角色的艺术形态、分镜头中的透视基础及应用、动画分镜头创作、无纸化分镜头设计与绘制等内容,方便学生进行阶段性、阶梯式学习与实训。本书构建了以学生为中心、以教师为引导的职教培养方式。每个学习任务中均有实训练习,将关键知识点和核心技能有效结合,提高学生的实践能力。

本书内容丰富、全面,符合职业院校学情特征,易学、易教,可以作为职业院校动画制作专业分镜头设计课程专业教材,也可以作为广大动画设计爱好者的自学用书。由于编者水平有限,本书在编写过程中难免有疏漏之处,恳请各位专家、同行和广大读者给予批评指正。

廖莉雅
2022 年 3 月

课时安排（建议课时 66）

项目	课程内容	课时	
项目一 动画分镜头基础知识	学习任务一　分镜头与故事板	2	6
	学习任务二　分镜头的规格与规范	2	
	学习任务三　分镜头前期创作	2	
项目二 视听语言	学习任务一　镜头的基础知识与应用技巧	6	16
	学习任务二　镜头中的场面调度与表现手法	4	
	学习任务三　动画配音	6	
项目三 动画角色在分镜头中的艺术形态	学习任务一　角色表演风格与关键动作	4	12
	学习任务二　动画角色在镜头中的情绪化表情	4	
	学习任务三　动画的表演技巧	4	
项目四 分镜头中的透视基础及应用	学习任务一　分镜头绘制的透视原理	4	12
	学习任务二　镜头视角下的透视变形	4	
	学习任务三　运动镜头中的透视变形	4	
项目五 动画分镜头创作实训	学习任务一　文字剧本解构与分镜头绘制训练	4	12
	学习任务二　分镜头设计与绘制——构图训练	4	
	学习任务三　动画的节奏规律——影视动画拉片学习训练	4	
项目六 无纸化分镜头设计与绘制（案例实战）		8	8

目录

项目一 动画分镜头基础知识

学习任务一　分镜头与故事板 …………………………………… 002
学习任务二　分镜头的规格与规范 ……………………………… 007
学习任务三　分镜头前期创作 …………………………………… 012

项目二 视听语言

学习任务一　镜头的基础知识与应用技巧 ……………………… 020
学习任务二　镜头中的场面调度与表现手法 …………………… 045
学习任务三　动画配音 …………………………………………… 062

项目三 动画角色在分镜头中的艺术形态

学习任务一　角色表演风格与关键动作 ………………………… 072
学习任务二　动画角色在镜头中的情绪化表情 ………………… 080
学习任务三　动画的表演技巧 …………………………………… 084

项目四 分镜头中的透视基础及应用

学习任务一　分镜头绘制的透视原理 …………………………… 092
学习任务二　镜头视角下的透视变形 …………………………… 098
学习任务三　运动镜头中的透视变形 …………………………… 104

项目五 动画分镜头创作实训

学习任务一　文字剧本解构与分镜头绘制训练 ………………… 114
学习任务二　分镜头设计与绘制——构图训练 ………………… 121
学习任务三　动画的节奏规律——影视动画拉片学习训练 …… 126

项目六 无纸化分镜头设计与绘制（案例实战）

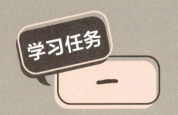

学习任务一 分镜头与故事板

教学目标

（1）专业能力：能理解分镜头与故事板的基本概念；能运用分镜头和故事板的知识为创作影视作品做前期准备；能掌握分镜头绘画形式。

（2）社会能力：了解导演、传播、动画、后期设计等相关专业知识，收集各种作品资料，具备影视视听语言及视频创意和创作能力，并能应用于影视、动漫和广告等案例中。

（3）方法能力：提高资料收集整理和自主学习能力，以及分镜头设计案例分析应用能力和创造性思维能力。

学习目标

（1）知识目标：了解分镜头与故事板的基本概念、分类及两者的区别；理解分镜头对动画与影视作品的意义。

（2）技能目标：能够从影片案例中学习分镜头的设计技法，提高创意表现能力。

（3）素质目标：能够大胆、清晰地表述自己的分镜头台本和故事板画面，提高观察力和记忆力，养成良好的团队协作能力、语言表达能力以及综合职业能力。

教学建议

1. 教师活动

（1）教师展示前期收集的设计案例中分镜头和故事板的图片，提高学生对分镜头和故事板的直观认识。同时，运用多媒体课件、教学视频等多种教学手段，讲授分镜头和故事板的学习要点，指导学生画简单的故事板。

（2）教师在授课中引用中外著名动画分镜头进行分析讲解，引导学生对其进行对比，总结出相同点与不同点。

（3）教师展示优秀分镜头和故事板作品，帮助学生从各类型影片案例中学习分镜头技法。

2. 学生活动

（1）学生分组展示和讲解分镜头和故事板作业，提高语言表达能力和沟通协调能力。

（2）学生在教师的组织和引导下完成分镜头和故事板的学习任务实践，开展自评、互评、教师点评活动等。

一、学习问题导入

今天我们一起来学习分镜头和故事板的知识。分镜头设计是动画前期制作的关键环节，也是动画作品制作的依据和蓝图。分镜头设计人员需要学习和掌握的知识非常繁杂，如透视与比例的协调、视听语言的应用、角色造型、角色表演、场面调度等。一些知名动画导演在分镜头设计这一环节都是亲自操刀，可见分镜头设计在一部动画作品中的重要性。下面，同学们观察图 1-1 的两张图，比较分镜头和成品镜头有什么差别。

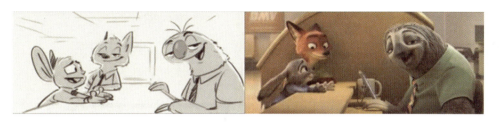

图 1-1 《疯狂动物城》分镜头及成品镜头对比例图

二、学习任务讲解

1. 分镜头

分镜头是创作影视作品必不可少的前期准备环节。分镜头是一幅工作蓝图，它将美术设计、动作设计、绘景、摄影、作曲、拟音、剪辑等内容融合在一起，体现影片的节奏和风格，如图 1-2 所示。

图 1-2 《冰雪奇缘》分镜头

（1）分镜头的概念。

分镜头根据脚本描述，以人的视觉为依据，绘制出画面运动过程和构图，标示角色的表演、场景的长度、台词的时间、镜头的运用及长度、背景音乐和效果音乐等，如图 1-3 所示。后续的所有工作都要根据分镜头来做，分镜头直接决定了影片的最终品质。总体而言，分镜头就是创作过程的"草稿"或"大纲"。

（2）分镜头的价值。

分镜头画稿是原画和动画的重要参考，后期合成也要以其中的构图、时间、镜头运动等为依据。同时它起到统一制作步骤的指导作用。

（3）分镜头的作用。

分镜头将剧本中的人物行为及人物关系视觉化、形象化，并把整个作品的轮廓勾勒出来，是导演的工作蓝图，也是动画制作各部门理解导演具体要求、统一创作意图的根据。

（4）分镜头的分类。

①文字分镜头：以纯文字的形式将动画分镜头写出来。文字分镜头的好处是快捷，缺陷是不直观，易产生误差，如图1-4所示。

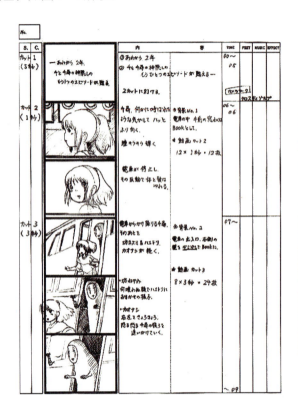

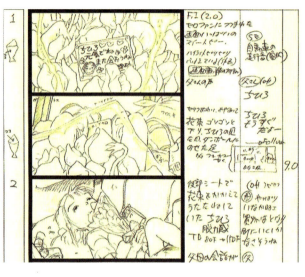

图1-3 《千与千寻》分镜头例图

②画面分镜头：以画面配合文字对每一个镜头进行设计和说明。画面分镜头的特点是比较直观，如图1-5所示。

③动态分镜头：将每一个镜头连接起来，以动态的形式展现出来。其特点是非常直观，如图1-6所示。

2. 故事板

故事板早期源于美国动画电影，在动画电影的制作中沿用至今。目前，故事板是动画片、电影、电视剧、广告等各种影像的制作工具和制作环节之一，是商业电影制作流程中美术、摄影、布景和场面调度的重要辅助手段。

镜号	时长	景别	场景	画面内容	音效	备注
1	2s	近景	马路上、斑马线	飞驰的汽车，司机专注前方的表情	汽车行驶的声效	
2	1s	面部特写	公共环境	行人甲，惊恐的眼神	尖叫声"啊"	
3	2s	近景	马路上	飞驰的汽车，司机专注前方的表情	汽车行驶的声效	
4	1s	面部特写	公共环境	行人乙，惊恐的眼神	尖叫声"啊"	
5	2s	近景	马路上	飞驰的汽车，司机专注前方的表情	汽车行驶的声效	
6	1s	面部特写	公共环境	行人丙，惊恐的眼神	尖叫声"啊"	
7	2s	面部特写	马路上	飞驰的汽车，司机怒视前方的表情并发出声音	汽车行驶的声效	
8	1s	面部特写	公共环境	行人甲、乙、丙惊恐的眼神（黑场）	啊、啊、啊 汽车刹车声	
9	2s	面部特写	斑马线	斑马线前的汽车	轻声音乐淡入	
10	2s	特写	马路上、斑马线	汽车中的司机轻松地呼气，表情安详	哦	
11	3s	近景	公共环境	行人甲、乙、丙轻松地呼气，表情轻松、微笑	哦	
12	3s	中景	斑马线	斑马线前的汽车（后）小猫看着汽车（前）轻轻地通过马路	走路的声效	
13	4s	画面淡出		黑场 "生命是宝贵的，他（她）、它们的幸福在你的脚下"		

图1-4 文字分镜头例图

（1）故事板的概念。

故事板是有编号，按照顺序排列，底下写着对白的画面，如图1-7所示。

（2）故事板的特点。

故事板保持每张画面的比例、大小不变，很少用镜头运动的符号，不直接标明镜头的运动，用多张画稿表达镜头运动和画中人物的表演，就好像一直从摄影机里看到的一样。

3. 分镜头与故事板的比较

（1）分镜头。

①特点：适合模式化、追求高效率、严格遵循制作周期的动画制作。分镜头是大量加工片的最佳选择，形式感强，张数较少。

②格式：符号繁多，格式规范，专业性强，许多数据和时间计算比较笼统。

③设定：除了少部分场景，任务和道具都是给定的，剧本细致而明确。分镜头人员根据这些给定的资料来绘制严谨的分镜头。

具体例图如图1-8所示。

（2）故事板。

①特点：不仅要用画面，有时还要用解说和表演打动导演和制片人以及其他制作人员，表演和语言可以传达符号和文字之外的细节。同一工作室或者公司，工作人员可以随时看到每个片段的创作状况，讨论和修改影片中的某个细节。故事板绘制方式自由，单个镜头张数多，细节和镜头效果相对更为丰富。

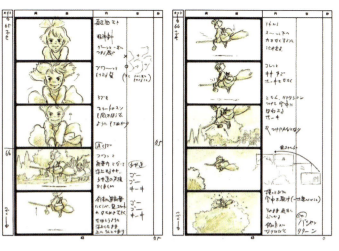

图1-5 《魔女宅急便》画面分镜头例图

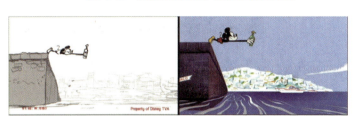

图1-6 《米老鼠》动态分镜头例图

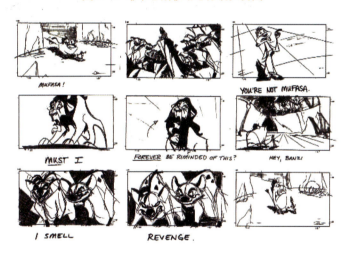

图1-7 《狮子王》故事板例图

图1-8 《冰雪奇缘》和《机器人总动员》分镜头例图

②格式：节奏清晰，镜头明确，人物表演和镜头运动更富于变化，对镜头的交代不如分镜头一目了然，很少直接交代时间。

③设定：许多人物、场景和道具在一开始没有创作，在故事板绘制的同时被创造出来并最终运用。

具体例图如图1-9所示。

图1-9 《冰雪奇缘》故事板例图

三、学习任务小结

通过本次课的学习，同学们已经初步了解了分镜头与故事板的基本概念、分类及两者的区别。分镜头是前期拍摄和后期制作的依据，是影片长度和经费预算的重要参考依据。分镜头设计是电影、电视、广告、漫画等行业必备的专业技术。它的主要任务是根据文学脚本来设计相应的画面，并配置音乐、音效，体现影片的节奏和风格。可以说，分镜头是整个影片的工作蓝图，是后续的所有工作的依据，分镜头直接决定了影片的最终品质。

四、课后作业

（1）每位同学收集分镜头设计相关资料，风格不限。

（2）临摹收集的分镜头画面。

学习任务二 分镜头的规格与规范

教学目标

（1）专业能力：了解分镜头的规格与规范。

（2）社会能力：了解导演、传播、动画、后期设计等相关专业知识，收集各种作品资料。

（3）方法能力：提高资料收集整理能力和自主学习能力，以及分镜头设计案例分析应用能力和创造性思维能力。

学习目标

（1）知识目标：了解分镜头格式、专业用语和标识。

（2）技能目标：能够从作品案例中学习分镜头的设计规格与规范。

（3）素质目标：能够大胆、清晰地表述自己的分镜头画面内容，提高观察力和记忆力，养成良好的团队协作能力、语言表达能力和综合职业能力。

教学建议

1. 教师活动

（1）教师通过展示前期收集的不同设计案例中分镜头规格和格式的图片，提高学生对分镜头规范的认识，同时，运用多媒体课件、教学视频等多种教学手段，讲授分镜头规格与规范的学习要点，指导学生进行标准的分镜头临摹练习。

（2）教师在授课中引用中外著名动画片分镜头例图进行分析讲解，引导学生对其进行对比，总结出相同点与不同点。

2. 学生活动

（1）学生分组展示和讲解分镜头作业，提高语言表达能力和沟通协调能力。

（2）学生在教师的组织和引导下完成分镜头规格与规范的学习任务实践，开展自评、互评、教师点评活动等。

一、学习问题导入

今天我们一起来学习分镜头绘制规格与规范的知识。影片是由一个个镜头组成的，一个镜头的设计需要考虑到方方面面，如果没有一个详细的列表，很容易遗漏内容。好的分镜头列表可以让创作者在设计镜头时思路更加清晰，同时，也可以让其他部门的人员更加直观、全面地了解每一个镜头。下面，同学们先看图 1-10 和图 1-11，比较横版和竖版分镜头纸的差异。

图 1-10 竖版分镜头纸　　　　　图 1-11 横版分镜头纸

二、学习任务讲解

1. 分镜头格式

分镜头的格式大致分为两大类：竖版和横版。亚洲地区（如中国、日本、韩国等）国家一般用竖版的分镜头；而欧美地区大多用横版的分镜头。二者虽然在格式上有一些差别，但组成的内容大致相同。以竖版的为例，分镜头由镜号、画面、内容、时间组成，如图 1-12 所示。

（1）分镜头纸。

分镜头纸尺寸与 A4 打印纸相似，纸上需要标注相关的元素，空白的画框是分镜师绘制草图的位置，其他栏目标注分镜草图的顺序和内容，如图 1-13 和图 1-14 所示。分镜头以镜头为分割单位，基本上每个镜头占据一个画格，在镜头移动或内容过多的情况下也会占据多个画格。

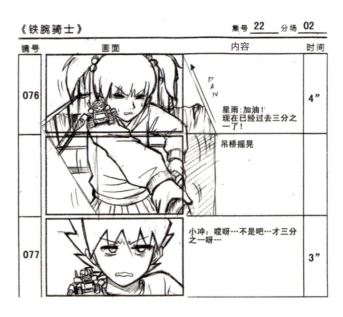

图 1-12 《铁腕骑士》分镜头例图

图 1-13 《魔女宅急便》分镜头例图　　　　图 1-14 《千与千寻》分镜头例图

（2）分镜头规格。

分镜头要考虑影片作品的尺寸和规格，这样才能进行合适的构图。图 1-15 是不同比例的分镜头规格。

2. 专业用语与标识

（1）镜号。

镜号（SC 或 plan，SC 是英文 scene（场景）的缩写）是镜头号的意思，位于画面的左边或上方。每个镜头都需要编一个号，通常的表示方法为：只有百位的镜头就用 SC001，SC002…表示；如果有千位的镜头就用 SC0001，SC0002…表示，如图 1-16 所示。若需要修改，可在镜号后面加上 A、B、C 等标号，或标上 +1、+2、+3 等标号。

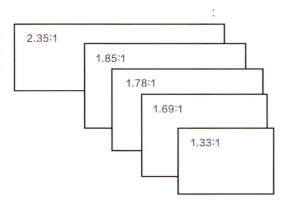
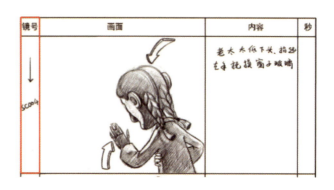

图 1-15 分镜头规格　　　　图 1-16 分镜头例图（一）

（2）画面。

空白格子就是画面（image）的位置，在这里将镜头的内容画出来，包括环境背景、活动范围、起止位置、摄影机运动方式等。在画之前先要确定画面尺寸，即宽高比，常用的有 4:3、16:9、3.25:1。

环境背景要注意光线的变化。活动范围在电影、电视剧里叫"走位",即角色在镜头里的活动,角色所做的动作。电影的分镜头里,走位不需要设计得很细,因为电影里的走位完全是靠演员的表演完成的,如果限定得太死,演员的表演空间就会很小。而在动画片里则要把关键帧动作设计出来,并用箭头标示出每个动作,如图1-17所示。

起止位置是指角色从哪里开始做动作,到哪里停止动作,用有方向的箭头标示出来。角色入画,需要在入画镜头旁写上"in",出画,则在标示出画的箭头旁写上"out",如图1-18所示。

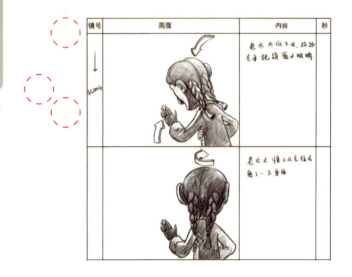

图1-17 分镜头例图(二)

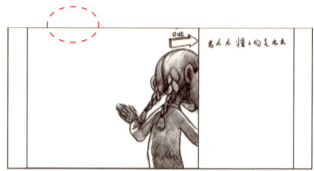

图1-18 分镜头例图(三)

摄影镜头处理是指摄影机的运动方式。例如摄影机推拉摇移,在分镜头中都有对应的表示方式,如图1-19所示。

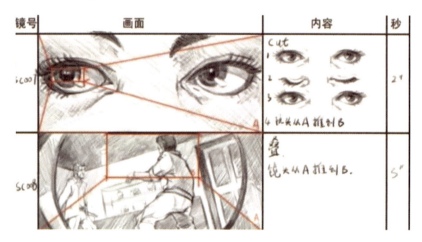

图1-19 分镜头例图(四)

(3)内容。

内容(note)是指用文字(或画面)描述镜头之间的人物的情感、动作、音乐及效果。人物情感是指人物的喜、怒、哀、悲、惊、怕、急、慌、犹豫等不同心理。这些心理活动在影片里只能通过角色的表情、动作和旁白来表现,靠观众的想象力去理解角色的心理。在设计分镜头时,一方面在画面里把角色的表情画出来,另一方面如果角色有表情变化,需要在内容框里用文字描述或设计出角色连续的表情变化,如图1-20所示。

动作是指镜头里角色的运动方向和身体局部的动态。虽然画面中有箭头示意了角色的动作,但最好还是再用文字描述出来,特别是一连串的动作,如图1-21所示。

音乐、音效不但能烘托影片的气氛，而且能使观众产生更多的联想。影片需要什么样的视觉效果和氛围，也要明确地写出来。声音对一部影片的影响较大。音乐、音效以文字的形式写在内容里，会让影片的所有制作人员都充分了解导演的意图，并根据这些音乐及效果要求统一影片风格，把握影片的基调和节奏。

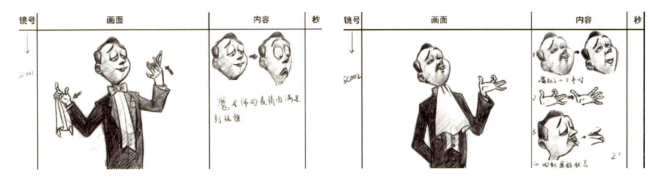

图1-20 分镜头例图（五）　　　　　　　图1-21 分镜头例图（六）

（4）时间。

镜头时间（time second 或 length）一般以秒来计算，如果不是整秒，则可以用小数标注，如1.5秒、2.7秒等。若时间要求更精确，则要用帧的方式来标记，1秒等于24帧。具体如图1-22所示。

（5）对话。

对话（dialogue）是两个或更多的人之间的谈话。其中，旁白也是对话的一种。旁白是指话外音，大多在介绍历史环境和心理活动时使用，需要在内容里写出来，这样有利于后期制作人员进行制作。

图1-22 分镜头例图（七）

三、学习任务小结

通过本次课的学习，同学们已经初步了解了分镜头的规格与规范，以及分镜头的专业用语与标识，懂得如何绘制和标注分镜头内容。动画分镜头对构图、角度、动作、镜头运动等，能起到技术指导的作用。分镜头设计是导演、摄影、剪辑、表演等艺术要素的综合体现。

四、课后作业

（1）寻找不同风格、不同受众的分镜头设计规格和规范。

（2）观看一部动画影片，选取一段你喜欢的片段，绘制出分镜头效果。

学习任务三 分镜头前期创作

教学目标

（1）专业能力：了解分镜头前期创作的相关概念和环节。

（2）社会能力：了解导演、传播、动画、后期设计等相关专业知识，收集各种作品资料。

（3）方法能力：提高资料收集整理和自主学习能力，以及分镜头设计案例分析应用能力和创造性思维能力。

学习目标

（1）知识目标：了解分镜头前期制作流程和前期创作的环节。

（2）技能目标：能够从影片案例中学习绘制分镜头画面的思路与方法，增强创意表现能力，掌握绘制分镜头台本的步骤。

（3）素质目标：能够大胆、清晰地表述自己绘制的分镜头台本，增强观察力和记忆力，养成良好的团队协作能力和语言表达能力以及综合职业能力。

教学建议

1. 教师活动

（1）教师展示收集的设计案例中分镜头前期创作画面，提高学生对分镜头绘制步骤的直观认识。同时，运用多媒体课件、教学视频等多种教学手段，讲授分镜头前期创作的学习要点，指导学生绘制分镜头画面。

（2）教师在授课中引用三维动画片和二维动画片分镜头进行分析讲解，引导学生对比两种动画前期创作分镜头，总结出相同点与不同点。

（3）教师通过对优秀分镜头作品的展示，让学生从各类型影片案例中学习分镜头的绘制步骤，并创造性地进行绘画。

2. 学生活动

（1）学生分组展示和讲解分镜头作业，提高语言表达能力和沟通协调能力。

（2）学生在教师的组织和引导下完成分镜头前期创作的学习任务实践，开展自评、互评、教师点评活动等。

一、学习问题导入

今天我们一起来学习分镜头前期创作的知识。同学们在创作分镜头时，了解动画制作流程，有助于学习分镜头的作用和功能。如图1-23所示，比较三维动画和二维动画的制作流程中分镜头绘制处于什么环节。

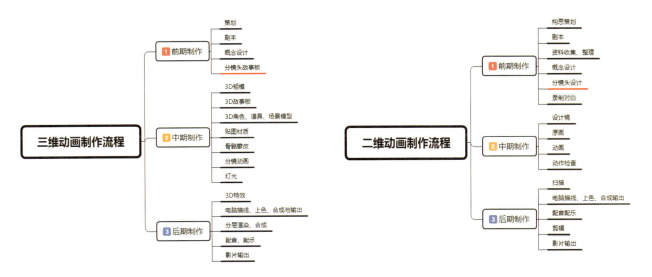

图1-23 三维动画和二维动画制作流程对比图

二、学习任务讲解

动画制作流程可以分为前期、中期和后期三个环节。三维动画和二维动画制作方式不同，但分镜头的绘制都处于前期创作的阶段，可见分镜头创作是前期创作的重要环节，所以要做好前期的每项规划。

1. 分镜头前期创作环节

前期创作在一个故事中几乎是最重要的。如图1-24所示，Nick是动物城设计的第一个角色，他的身体结构是动物城中其他动物的基础，他穿着短裤，能够打开门把手，会打字，可以使用手机，走路要走直线。

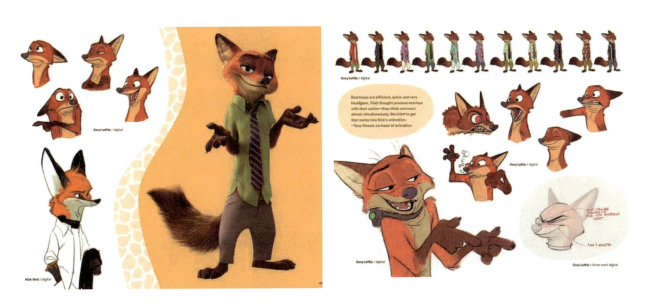

图1-24 《疯狂动物城》Nick设计定稿

（1）导演阐述。

导演阐述是在文字剧本的基础上，用来说明导演创作意图和艺术风格的文字说明。它主要体现导演对全片风格样式的设想，对人物形象性格，以及场景空间的地理位置、时代特征和美术风格的把握。内容主要包括以下几个方面。

①对剧本主题思想、时代背景等方面的体会与阐述，如图1-25所示。

②对影片风格和样式的定位，如图1-26所示。

③对剧中矛盾冲突的理解和把握。

④对剧中主要人物的性格、素质以及命运的分析，如图1-27所示。

⑤对节奏的把握和处理。

⑥对镜头、灯光、道具、服饰等创作的构想和造型设计的要求，如图1-28所示。

⑦对音乐、音效、录音、剪辑等各创作部门的提示。

图1-25 《疯狂动物城》例图（一）

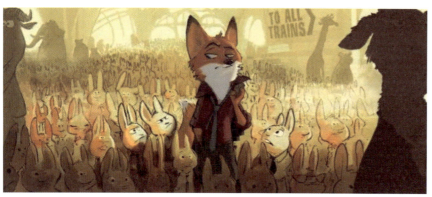

图1-26 《疯狂动物城》例图（二）

图1-27 《疯狂动物城》例图（三）

图 1-28 《寻梦环游记》例图

（2）文字分镜头台本。

文字分镜头台本体现了导演的创作设想和艺术风格。每一个场景可以用一个镜头或多个镜头来处理，一般采用表格的形式进行分项填写，具体可根据作品内容和导演经验来把握，主要包括按顺序排列的镜头号、每个镜头所用景别的大小、镜头的画面内容、镜头组接的技巧、对白、时间长度、音效处理等文字描述。参与创作的人员可清楚明了地看到导演的创作意图。具体例图如图 1-29 所示。

镜号	景别	技巧	长度	画面	解说词	音乐	效果
1	全景-特写	推	8 s	校道两旁绿得葱郁的树木，风吹过，树叶纷纷落了下来，全景推至路边的花儿特写，叠出片名，化出		背景音乐	
2	全景-特写	推	5 s	从百年院校纪念碑往灯塔方向拍全景推至纪念碑特写，化出	百年院校，湛江师范学院至今仍欣欣向荣，培养一代又一代的学子。其中有太多工作者为了把我们的校园建设得更美好而默默付出着，他们或许没有身居要位，但他们却是校园建设中不可或缺的一份力量。	背景音乐	
3	中景-特写	推、摇	5 s	镜头稍微仰拍透过叶缝的光线，推进至干净的地面映衬着一圈圈的倒影，化出	干净的校园，这是清洁工阿姨忍受着严寒酷暑用双手为我们扫出来的。	背景音乐	
4	全景-中景-近景	推	8 s	全景椰林，中景同学们在读书，近景某个同学在读书，化出	学风浓郁的校园。我们成长到今天是老师让我们懂得知识能让一个人变得强大。	背景音乐	
5	全景-中景-特写	推、虚	10 s	全景球场，中景同学们在打球，特写篮球，模糊镜头拉远背景移动拍摄方向到	我们学习之余不忘健康永远是最重要的，运动的同学们让	背景音乐	

图 1-29 文字分镜头台本例图

（3）角色造型设计稿。

角色造型是动画分镜头设计前期最重要的环节之一，也是画面分镜头台本绘制不可缺少的元素和依据。当导演创作好文字分镜头后，要把文字分镜头转换为画面分镜头，准确地将每个镜头画面内容通过画面进行表现，角色的造型设计稿就是最为重要的绘制依据。为了后续的创作，以及对不同镜头机位进行准确绘制表现，造型设计稿必须含有相关角色的比例图、转面图、表情图等。具体例图如图 1-30 所示。

（4）场景设计稿。

分镜师面对一个虚拟的不可能存在的"场景"进行"场面"和"空间"的调度完全依赖于场景设计稿。在影片确定了整体创作思路和艺术风格后，场景设计和角色设计可以同时展开。场景要求符合角色所处环境，具有时代特征和地域特点，并为角色的活动提供动作支点等。场景设计稿包括平面坐标图、立体鸟瞰图、景物结构分解图、透视图等。大到一座城市的场景，小到房间一隅，为导演调度角色、镜头活动提供了依据。具体例图如图1-31所示。

（5）前期录音。

现代的电影制作为了体现现场的真实感，一般都采用同期录音，但是动画片是使用绘画和电脑等技术手段创造出来的，无法进行同期录音，因此产生了前期录音与后期录音两种录音方式。前期录音指的是先录制音乐与对白，然后根据录音来绘制画面，后期录音则反之。

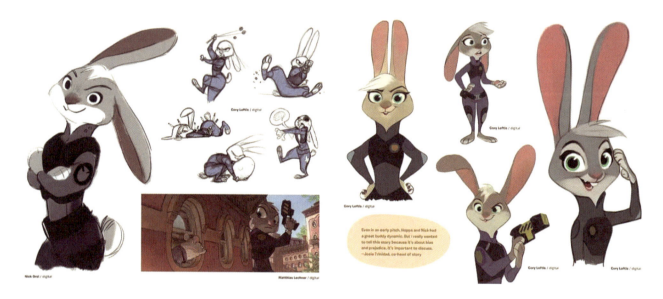

图1-30 《疯狂动物城》Judy角色塑造

图1-31 《疯狂动物城》场景设计例图

2. 分镜头绘制步骤

分镜师在准备绘制分镜头画面时，首先要考虑怎样运用分镜头讲故事。而故事讲得是否生动，就要看导演如何去讲了。运用分镜头讲故事是一个复杂的综合问题，要把一个故事运用分镜头讲得精彩清楚，有以下几个步骤，如图1-32所示。

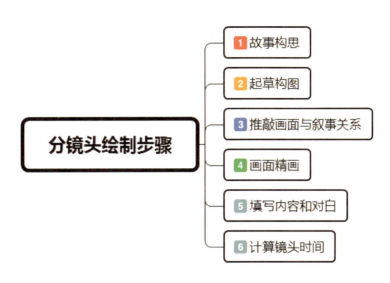

图1-32 分镜头绘制步骤

（1）故事构思。

导演拿到剧本后，如何把文字剧本变成生动的画面形象呢？这就需要导演认真地构思，确立一个特定的、适合剧情表现的方案。绘制分镜头的过程实际上是整理剧本的过程，也是一个再创作的过程。因此，导演要把握影片的整体风格，并依据剧本的主题思想、题材和剧情，明确动画影片的风格类型，然后确定叙述故事的方式。这些都准备就绪后，就可以确立绘制分镜头的思路与方法了。

（2）起草构图。

绘制动画分镜头台本之前，导演应先反复思考这一段戏，再把文字剧本的理解转化为画面形象，在脑海中像看电影一样，每个镜头，包括镜头的推拉摇移处理都要考虑清楚。这时，就可以用较快的速度，用类似火柴盒大小的构图，简单地勾画形象，把镜头处理及任务位置进行合理的布局。当感觉这些镜头能较好地讲述故事，影视语言也比较通顺流畅时，这些小构图可以作为依据，用较快速度在正式台本稿上勾画出正式图。这种方式主要是让导演把握画面的整体感，形成总体构思。

（3）推敲画面与叙事关系。

初稿出来后，导演就要进一步推敲画面与叙事关系。首先，导演要把握好客观镜头与主观镜头的关系。主观镜头是表示片中角色观点的镜头，是从剧中人物的视点出发来叙述的镜头。主观镜头把摄影机的镜头当作剧中人的眼睛，直接"目击"生活中其他人、事、物的情景。当角色扫视某场面，或在某场面中走动时，摄影机代表角色的双眼，显示角色所看到的景象。它代表了剧中人物对人或物的主观印象，带有明显的主观色彩，可使观众感同身受，进而使观众和人物进行情绪交流，获得共鸣。同时，为了使整个影片更富有节奏感，对一些抒情、回忆等富有感情的场景，可以采用慢推、长叠，或空镜头推移、人景重叠等手法来表现，适当拉慢节奏，往往会产生较好的效果。

（4）画面精画。

在草图都画完后，要仔细检查每个镜头的处理是否恰当，在整个戏叙述得比较清楚、生动以后，就可以对台本的每个画面进行精画。精画包括依照造型划分人物角色形象、调整透视及准确性、按照场景设计和画面的透视效果配上背景。精画的过程也是对每个镜头进行审视的过程，如有不合适之处，还可以重新调整。

（5）填写内容和对白。

根据剧本及画面内容，把画面需要说明的内容填写在内容栏里，把角色说的话填写在对白栏中。根据画面的情况，导演可以适当添加一些内容和对白，也可做一些文字上的调整。

（6）计算镜头时间。

计算每个镜头需要的时间，并填写上去。应先考虑影片时长是 11 分钟，还是 22 分钟。镜头叠加时间最好比原定时间多 30 秒，供剪切调整使用。效果不好的地方需要剪掉，有的镜头需叠出叠入，有的镜头需要挖剪等，都要消耗一些时间。叠加时间太短，会造成剪辑时间不够用，从而导致片长短缺。一般来说，动画片的每个镜头平均在 3 秒左右。如按每集 11 分钟测算，去掉片头加片尾时间约 2 分钟，还有 9 分钟的正片，合计 540 秒，再加 30 秒，就是 570 秒。这样约有 180 个镜头，在计算镜头时间时，超过 3 秒的镜头要用少于 3 秒的镜头相抵，尽量保持总体时间不变。

三、学习任务小结

通过本次课的学习，同学们已经初步了解了分镜头的前期创作流程和创作步骤。通过对分镜头的学习，学生能依据剧情内容所表现的主题思想、题材，明确动画影片的类型风格，并在对整部动画影片有整体规划的前提下，熟练掌握故事构思、起草构图、推敲画面与叙事关系、画面精画、计算镜头时间等的基本规律与技法。

四、课后作业

（1）根据分镜头的制作流程，寻找动画影片，并选取一个片段进行临摹。

（2）自主设计角色剧本，进行分镜头模拟设计。

学习任务一　镜头的基础知识与应用技巧

教学目标

（1）专业能力：了解镜头、景别、角度的基本概念。掌握景别的作用，镜头角度变化的应用方法，以及运动镜头的应用和机位的运用与轴线等知识。

（2）社会能力：培养学生的健康审美情趣和敏锐的观察力，以及艺术创造能力。

（3）方法能力：培养素材收集能力、概括归纳能力。

学习目标

（1）知识目标：深入了解镜头、景别、角度的基本概念。

（2）技能目标：掌握景别的作用、镜头角度的变化、运动镜头的应用、机位的运用与轴线等知识点。

（3）素质目标：具备一定的自我学习能力、沟通表达能力、审美意识和对分镜头画面镜头运动的感知能力。

教学建议

1. 教师活动

（1）教师通过对优秀动画作品进行展示与分析，使学生对动画片中画面的镜头运动有直观的感受，从而引发学生对动画分镜头设计的学习兴趣。

（2）教师授课中对具有代表性的镜头运动画面进行分析，引导学生进行思考。

（3）教师演示运动镜头的绘制方法，指导学生进行分镜头画面的临摹练习。

2. 学生活动

（1）在教师的指导下，对优秀动画片的运动镜头进行分析，并练习绘制分镜头画面。

（2）构建有效的自主学习、自我管理的学习模式，重点练习分镜头画面的创意设计和表现能力。

一、学习问题导入

各位同学,大家好!在开始本次课教学之前,请大家先观看一段动画电影《千与千寻》,通过观看该影片,同学们是否对动画镜头、景别、角度以及动画镜头的运动有了初步的了解呢?在本次学习任务中,我们将学习镜头的景别、角度的基本概念,掌握景别的运用、镜头角度的变化、镜头的造型艺术表现手段、机位的运用与轴线的作用等知识。只有掌握了镜头的基础知识和应用技巧,才能绘制出理想的分镜头脚本。如图2-1所示,这两张画面的镜头感有什么不同?

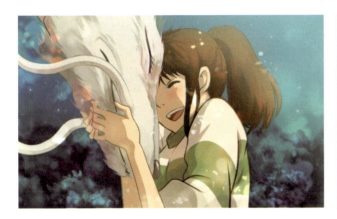

图2-1 《千与千寻》动画片段

二、学习任务讲解

(一)镜头的基本知识

1. 镜头的基本概念

镜头又称"画面",是影片结构的基本单位。一个镜头是指摄影机从开机到关机连续不断地拍摄一次的画面。镜头是电影造型语言的基本视觉元素。镜头是构成电影画面的基本单位。镜头组接形成场,场形成段落等。一部影片是由众多镜头按照特定的顺序组接而成的,这些镜头所含信息、延续时间长短、景别、角度、运动方式等各不相同。

镜头按景别可分为远景、全景、中景、近景、特写等;按摄影机与被摄物体的角度可分为鸟瞰、俯拍、仰拍、水平、倾斜等;按照运动方式的不同可分为横摇、上下直摇、升降、推轨、伸缩镜头、手提摄影、空中摇摄等;按照取景框内人物的数量可分为单人、双人、多人镜头等;此外,还包括主观镜头、客观镜头、反应镜头、空镜头、过场镜头、长镜头等。

(1)主观镜头。

摄影机的视点直接代表某一部动画片中以人物的视角所拍摄的镜头。在银幕中体现为观众以该剧中人物的视角"目击"或者"臆想"其他人物及场景的活动,从而产生与该剧人物相似的主观感受,是导演将观众直接引入剧情的有效手段。在某些影片中,主观镜头常采用画面变形、色彩变换、焦点变化等手段,以突出其主观性。例如影片《千与千寻》中,导演为了强调千寻害怕、紧张的这一心情,特意借用了两个动物的神情表现当时的心理反应,巧妙地将观众带入了千寻的内心世界,如图2-2所示。

(2)客观镜头。

客观镜头也称"中立镜头"。客观镜头是摄影机采用大多数人在拍摄现场所共有的视点来拍摄的镜头,将

内容客观地传递给观众，在银幕上反映出的效果可使观众产生身临其境的感觉。例如影片《龙猫》中小梅追赶着小龙猫的画面，如图2-3所示，就是客观镜头的体现。小龙猫奔跑时忽隐忽现，客观地传达给观众的信息是龙猫是真实存在的，观众可以自己判断剧情的发展，导演保持中立的态度。

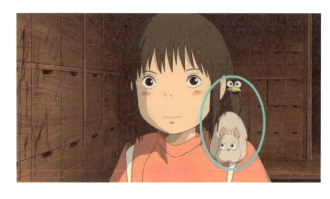 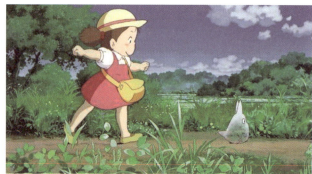

图2-2 《千与千寻》中的主观镜头　　　　　　图2-3 《龙猫》中的客观镜头

（3）反应镜头。

反应镜头指镜头内呈现的人物对上一个镜头或者上一组镜头交代的相关人物的语言、动作、情绪以及发生的事件所做出的反应。反应镜头所表现的内容必须与上一个镜头或者上一组镜头中的内容有严密的逻辑关系和时间的延续性。例如影片《驯龙高手》中，在主人公希卡普踩到夜煞龙画的图案时，夜煞龙露出生气的表情；希卡普抬起脚，夜煞龙恢复正常的表情。夜煞龙的表情变化便是小嗝嗝动作镜头的反应镜头，如图2-4所示。

 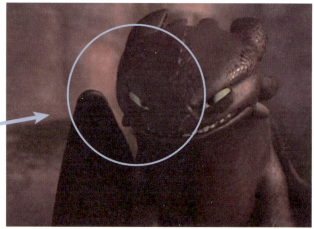

图2-4 《驯龙高手》中的反应镜头

（4）空镜头。

空镜头又称"景物镜头"，即画面中没有人物的镜头。它在提供银幕视觉信息中起着重要的作用。它与有角色（包括人或动物等）的镜头可以互补，但不能替代，是导演阐明思想内容、叙述故事情节、抒发感情的重要手段之一。例如动画片《狮子王》中的空镜头，如图2-5所示。

图2-5 《狮子王》中的空镜头

（5）过场镜头。

过场镜头指在两场戏之间加入一个或者几个过渡性的镜头，其主要目的是交代两场戏在空间或者时间上的变化。过场镜头通常由内容为景物的空镜头组成，作为过渡性镜头，不起叙事或者抒情作用。其主要目的是使相邻的两场戏在时间或空间上过渡自然，不引起观众的疑惑，并且以此调整影片的节奏。例如动画片《狮子王》中，辛巴长大后在朋友们的鼓励下重拾信心为父亲报仇、拯救家园并盯着太阳在沙漠中奔跑的过场镜头，体现出辛巴夺回王位的坚定信心，如图2-6所示。

图2-6 《狮子王》中的过场镜头

（6）长镜头。

长镜头可分为3种拍摄方式，即固定长镜头、景深长镜头和运动长镜头。

①固定长镜头。

机位固定不动、连续拍摄一个场面所形成的镜头称固定长镜头。最早的电影拍摄方法就是用固定长镜头来记录现实或舞台上的演出过程的。例如卢米埃尔于19世纪末发行的多部影片，几乎都是用一个镜头拍完的。

②景深长镜头。

用大景深的技术手法进行拍摄，使处在纵深处不同位置上的景物（从前景到后景）都能被看清，这样拍摄

的镜头称为景深长镜头。例如在拍火车呼啸而来时，采用景深长镜头，可以拍出火车由远处（远景）逐渐驶近（全景、中景、近景、特写）的感觉。

③运动长镜头。

用摄影机的推、拉、摇、移、跟等运动拍摄的方法形成多景别、多角度（方位、高度）变化的镜头，称为运动长镜头。一个运动长镜头可以展现一组由不同景别、不同镜头角度构成的蒙太奇画面效果。例如动画片《花木兰》练武的镜头中，把一个不断推进的长镜头进行了分切，中间穿插了各种不同的训练场景，采用并列式组接的结构形式，不仅丰富了视觉效果，也使段落组接流畅，有一气呵成之感，如图2-7所示。

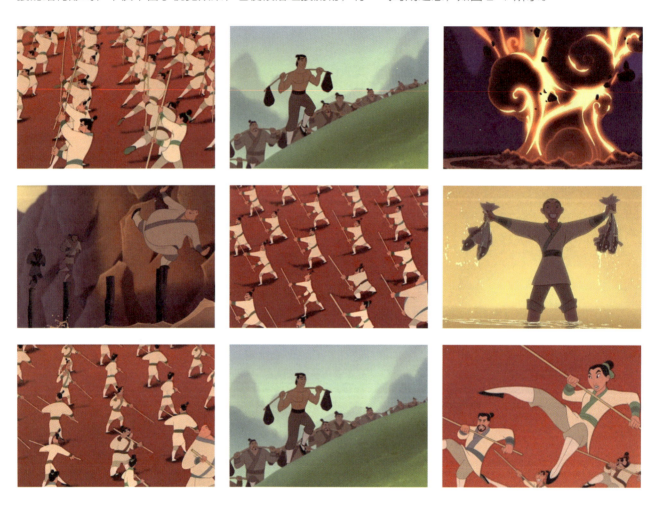

图2-7 《花木兰》中的运动长镜头

2. 景别

（1）景别的概念。

景别是指在电影中被摄物体在画面中呈现的范围，一般分为远景、全景、中景、近景和特写（图2-8）。在一些分镜头剧本中，也常出现中近景、大全景、大远景以及大特写等名称。景别取决于摄影机与被摄主体之间的距离和所使用的镜头焦距的长短这两个因素。景别的划分方法有两种：一种以被摄主体在画面中所占比例的大小为准，凡拍摄其局部则为中景和近景；另一种以画框截取的身体部位多少为标准。

（2）远景。

远景是电影摄影机摄取远距离景物和人物的一种画面。这种画面可使观众在银幕上看到广阔深远的景象，以展示人物活动的空间背景或环境气氛。远景的基本作用主要有以下几点。

①远景可以提供较多的视觉信息。

②远景呈现极其开阔的空间和壮观的场面。

③远景以景物为主，借景抒情。

④远景也是写人的景别。

⑤远景常用于开篇或结尾。

远景画面注重对景物和事件的宏观表现，力求在一个画面内尽可能多地提供景物和事件的空间、规模、气势、场面等整体视觉信息。设计绘制远景画面时应该注意以下几点。

①远景画面容量大，所含景物多，为使观众看清画面内容，时间上要有一定长度。

②远景画面地平线突出，设计时应注意水平。

③远景画面设计运动镜头时，镜头的运动不宜太快。

④大远景和远景的画面构图一般不用前景，而注重通过深远的景物和开阔的视野将观众的视线引向远方，体现在文字表述上其意可理解为"远眺""眺望"等。设计远景时，要注意采用多种手段来表现空间深度和立体效果。如图2-9所示是动画片《魔女宅急便》《蒸汽男孩》中的远景设计图。

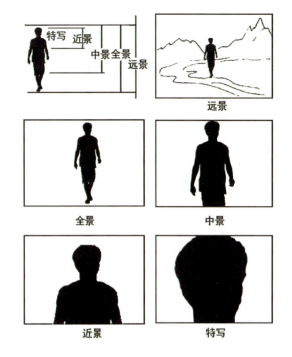

图2-8 景别的划分

图2-9 《魔女宅急便》《蒸汽男孩》中的远景设计图

动画片《狮子王》开篇运用了一组远景镜头设计，如图2-10所示，远处的树木，火红的太阳，狮子王在画面中占据很小的一部分，瀑布前飞翔的鸟儿，无数的动物奔驰在大草原上，富有张力的画面与音乐的结合展现了非洲的自然风光与非洲草原上无限的生命力。

（3）全景。

全景是表现人物的全身或场景全貌的电影画面，可以使观众看清人物的形体动作以及人物与环境的关系。全景的基本作用主要有以下几点。

①全景往往是拍摄一场戏的总画面，它制约着该场戏中切换镜头时的光线、影调、色调、人物方向和位置等，全景可容纳角色的整个身体。人物的头部接近景框顶部，脚则接近景框底部。

②表现一个事物或场景的全貌。

③完整表现人物的形体动作。全景画面与远景相比，有明显的内容中心和结构主体，重视特定范围内某一具体对象的视觉轮廓形状和视觉中心地位。

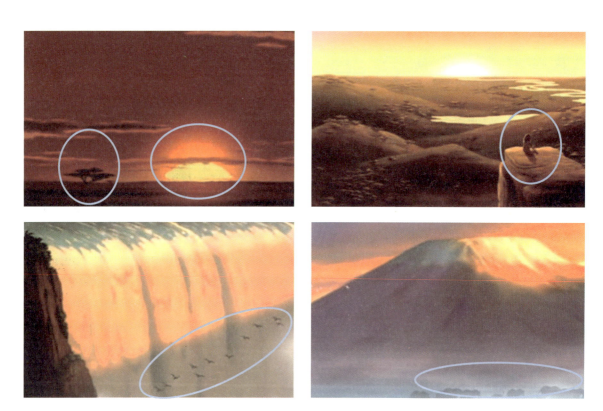

图 2-10 《狮子王》中的远景设计

④通过形体动作揭示人物内心。全景画面能够完整地表现人物的形体动作，从而反映人物的内心情感和心理状态，也可以通过特定环境和特定场景表现特定人物。人是影视艺术表现的中心，完整地表现人物的形体动作，即将人物性格、情绪和心理活动外化，是全景画面的作用之一。

⑤表现特定环境下的特定人物。全景将被摄主体人物及其所处的环境空间在一个画面中同时表现，可以通过典型环境和特定场景表现特定的人物。环境对人物有说明、解释、烘托、陪衬的作用。

⑥在一组蒙太奇镜头中具有定位作用。全景画面还具有某种定位作用，即确定被摄人物或物体在实际空间中方位的作用。

绘制全景时，应确保主体形象的完整。一般来说，全景画面是集合构图造型元素最多的景别，因此拍摄时应注意各元素之间的调配关系。例如动画片《花木兰》中的全景镜头：父亲用枝头待放的花蕾安慰、比喻木兰，给木兰以希望。这场戏运用全景充分表现人与环境的关系，恰当地体现了父亲的用心良苦和父女情深，也为影片的发展奠定了基础，如图 2-11 所示，取景时取人物的全身。

图 2-11 《花木兰》中的全景镜头

（4）中景。

中景是在动画片中广泛使用的一种景别，主要表现一个或几个人物角色在膝盖以上大半个身体的画面，中景既可以表现人物的动作，也能够表现人物角色的表情。中景画面中人物的视线、动作线、人和人及人与物之间的关系线等，都反映出较强的画面结构线和人物交流区域。中景的基本作用主要有以下几点。

①在一部影片中，中景是具有较强功用性的镜头，占有较大的比例。这就要求导演和动画师在处理中景时注意使人物和镜头调度富于变化，使构图新颖优美。中景有不少种类，如2人镜头包括了2个人物从膝或腰以上的身形，3人镜头包括了3个人物，超过3个人以上的镜头即全景镜头。

②可以表现人物手臂的活动。

③在有情节的场景中表现人物之间的交流。

设计绘制中景时应注意以下几点。

①中景画面对于人的手臂活动可以实现一种较完美的表现。作为人物上半身动势最为活跃和明显的手臂活动，中景画面可以将其完整而突出地呈现出来。

②在有情节的场景中，中景画面常作为叙事性的描写，因为中景既给人物以形体动作和情绪交流的活动空间，又不与周围气氛、环境脱节，可以揭示人物的情绪、身份、相互关系及动作和目的。

③在设计中景画面时，必须注意抓取具有本质特征的现象、表情和动作，使人物和镜头富于变化。

图2-12是动画片《龙猫》中的中景画面。

 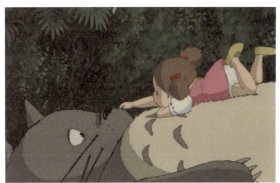

图2-12 《龙猫》中的中景画面

（5）近景。

近景是表现人物角色胸部以上部位或者物体的局部，能使人比较清楚地看清人物角色的表情和讲话神态。吸引观众注意力的是画面中占主导地位的人物形象或其他被摄主体。近景常被用来细致地表现人物的面部神态和情绪，因此，近景是将人物或被摄主体推向观众的一种景别。近景的基本作用主要有以下几点。

①近景画面是表现人物面部神态、刻画人物性格的主要景别。人物处于近景画面时，眼睛成为重要的形象元素。眼睛是心灵之窗，也是人物最传神的地方，可以缩小观众与被摄人物之间的心理距离，人物的表情变化给观众的视觉刺激远大于大景别画面。因此，近景是表现人物面部神态和情绪、刻画人物性格的主要景别。

②近景画面拉近了被摄人物与观众的距离，容易产生一种交流感。用视觉交流带动观众与被摄人物的交流，并缩小与画中人的心理距离，是电视画面吸引观众并将观众带进特定情节的一种有效手段。

③近景画面由于其画面空间的近距离和画面范围的指向性，可以用来表现人物或物体富有意义的局部。观众在影视画面的有限空间中看不清楚大景别画面的局部动作和细节，而能够在近景画面中得到视觉满足。

设计近景时要充分注意画面形象的真实性、生动性和客观性。构图时，应把主体安排在画面的结构中心，

背景力求简洁，避免庞杂无序的背景分散观众的注意力。多人物的情节性场面较难表现。例如日本动画影片《魔女宅急便》中，小魔女琪琪和小伙伴们告别的一场戏中，小伙伴们兴奋地问长问短。这一近景的使用，细致地表现出影片人物的面部神态和此时兴奋的情绪。因此，这里近景的使用将人物推向观众，用视觉交流带动观众与被摄人物的交流，并缩小与画中人物的心理距离，拉近与观众的距离，产生了一种交流感，如图 2-13 所示。

 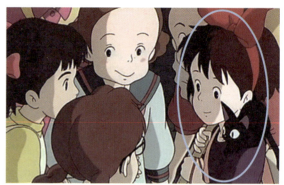

图 2-13 《魔女宅急便》中的近景

（6）特写。

特写镜头是表现人物肩部以上的部位或某些被摄对象细部的电影画面，可从周围环境中强调人或物。特写镜头常用来细腻地刻画人物性格，表现其情绪，有时也用来突出某一物体细部特征，揭示特定含义。特写镜头的基本作用主要有以下几点。

①特写是电影中刻画人物、描写细节的独特表现手法，也是电影艺术区别于戏剧艺术的重要因素之一。如果用 35mm 以下的广角镜头拍摄，还可获得夸张人物肖像的效果。特写在影片中类似于重音在音乐中的作用。特写镜头一般较短，在视觉上贴近观众，容易给人以视觉上、心理上强烈的感染力。当它与其他景别结合使用时，就会通过长短、强弱、远近的变化，形成蒙太奇效果。特写镜头因具有极其鲜明、强烈的视觉效果，在一部影片中不宜多用。影片中还会经常使用特写镜头作为转场画面。

②排除多余形象，突出最有价值的细部。特写画面的画框较近景进一步接近被摄体，常用来从细微之处揭示被摄对象的特征及本质。

③突出细部特征，揭示事物本质。细节描写是文学创作中的重要手法，也是动画影片表现生活、刻画人物的重要方法。特写画面注重从细微之处来揭示事物的本质特征。

④特写画面在表现人物面部时，揭示出人物复杂多样的心灵世界。

⑤表现物体的质感。与远景注重"量"的表现相比，特写更讲究物体"质"的表现。特写画面表现景物时，可把近距离才能看清的极微小的世界放大并呈现出来；而表现好物体的质感，可以调动观众的触觉经验，加强画面的感染力。

⑥可以创造悬念。

⑦常被用作转场镜头。

⑧在一组镜头中，特写常是表现重点。

设计特写镜头时，构图应力求饱满，对形象的处理宁大勿小，空间范围宁小勿空。另外，在绘制分镜头画面时，不要滥用特写，使用过于频繁或停留时间过长的特写，反而易降低观众对特写形象的视觉和心理关注程度。

（7）大特写。

大特写是特写镜头的演变。它不是对人的面部进行特写，而是针对眼睛或嘴巴进行特写，或将一个细节独

立出来，将细微的部分放大。例如动画片《花木兰》中的两个特写镜头，其中一个是媒婆在培训花木兰后狼狈、滑稽的脸。通过这张脸，可想而知这场相亲有多失败。这里通过人物夸张的面部表情和眼神变化所反映出的思想活动的特写画面，传达出强烈的情绪给观众。第二个特写充分表现了花木兰相亲培训失败后，内心的迷茫与不安，无法找到真正的自己，点明了影片的主题。这里通过特写画面强调了花木兰内心的迷茫。这一特写的使用达到透视事物深层内涵、揭示人物复杂多样的心灵世界的作用，如图2-14所示。

　　动画片《龙猫》中，当妹妹小梅掉入树洞，第一次与龙猫近距离接触时，所使用的就是大特写镜头。大特写龙猫的眼睛，传达出龙猫的神态，如图2-15所示。

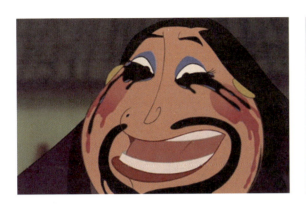 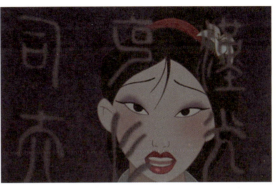

图2-14 《花木兰》中的大特写镜头

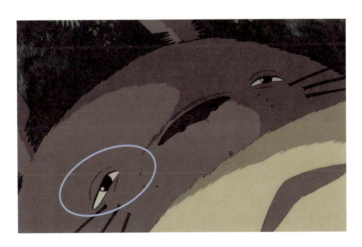

图2-15 《龙猫》中的大特写镜头

3. 角度

　　角度由摄影机的拍摄位置决定，拍摄角度包括拍摄高度、拍摄方向和拍摄距离。一般而言，镜头角度的变化有三种类型，即平视角度、仰视角度、俯视角度。

　　（1）平视角度。

　　平视角度又称水平视角，是一种经常使用的视角。平视角度就是摄像机与被摄对象处于同一水平线的一种拍摄角度，一般可分为正面、侧面、斜面三种。用平视角度设计人物时，无论被摄对象是坐着还是站着，摄像机都要平行于人物的眼睛拍摄。平视角度拍摄的画面往往产生一种较平稳的感觉。平视角度的镜头画面体现了镜头的客观性，有时也代表一个人的主观视线，没有较大的戏剧性。

　　平视角度的特点如下。

①平视角度提供给观众的是一个很容易被人接受的视点。一般来说，平视角度拍摄的景物对象不易变形，使人感到客观、公正、平等、冷静，由于它与人们日常生活中大部分的视觉经验相似，平视角度画面也使观众感到特别亲切。所以，它是设计人物近景和一般场景的最佳选择，用平视角度表现环境和物体，墙壁和建筑物边缘线条不会失真。

②平视角度的画面平稳、安定。在处理平视角度画面构图时，地平线是一项重要的考虑因素。一般来说，应避免地平线分割画框的构图形式，否则，地平线处于画面中央，容易造成画面分割的感觉，使画面显得呆板、单调。拦腰而置的横向线条，也扼杀了画面的美感。如果地平线处于正中的位置，要采用适当的前景或其他景物，以冲破横向呆板的线条。

动画影片《萤火虫之墓》是高畑勋导演的一部反映战争的写实动画片，全片固定机位、平视角度镜头多。整部影片的画面构图平实、自然、流畅，非常适合这类战争题材，如图2-16所示。

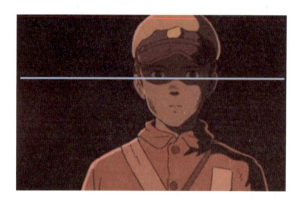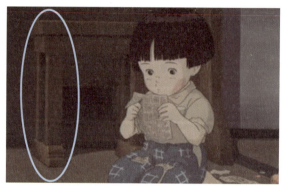

图2-16 《萤火虫之墓》中的平视角度镜头

（2）仰视角度。

仰视角度又称"仰拍"，即摄影机镜头视轴偏向视平线上方的拍摄方式。摄影机处于仰视被摄对象的位置，既可用于拍摄空中景物，又可用于拍摄地面景物。仰视角度的基本作用如下。

①净化画面背景，突出、强调主体。

②强调景物高度，带给观众特殊的视觉感受。

③赋予象征意义。

动画片《驯龙高手》中希卡普和夜煞在空中飞行的仰视角度镜头，追求的是一种高空飞行的感觉，迫使观众身临其境，画面具有很强的带入感，如图2-17所示。

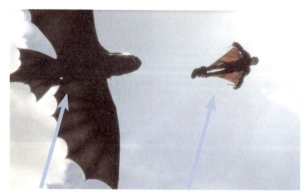

图2-17 《驯龙高手》中的仰视角度镜头

仰视角度的画面造型特点如下。

①景物的地平线在画面中处于下部或下部画外。

②仰拍地面景物时，近处景物高耸于地平线上，十分醒目，后景被前景挡住，得不到表现，有净化背景的作用。当有后景出现时，有被压缩在地平线上的感觉。

③画面中竖向的线条有向上方透视集中的趋势。

④仰视角度常被用于表现崇高、庄严、伟大的气势。

（3）俯视角度。

俯视角度又称"俯拍"，即摄影机镜头视轴偏向视平线下方的拍摄方式。摄影机处于俯视被摄对象的位置，主要用于表现视平线以下的景物。俯视角度的基本作用如下。

①交代环境，展示景物空间关系。

②设计人物时，俯视角度画面能较好地展示群景中人物的方位、阵势等，表现整体气氛。

③交代和展示图案造型。俯视角度拍摄常能很好地表现景物的图案造型美。

④造成空间深度感与透视感，简化背景，使纵向线条得以充分展示，给人以深远辽阔的视觉感受，被摄景物伸向远方的竖直线条有向画面上方透视集中的趋势。

图2-18是日本动画片《魔女宅急便》中的俯视角度镜头。

图2-18 《魔女宅急便》中的俯视角度镜头

俯视角度的造型特点如下。

①场景的地平线在画面中处于上部或上部画外。

②画面中竖向的线条有向下方透视集中的趋势。

从视点上，俯视镜头中显不出人物的高大，反而由于景别的关系，使人物显得弱小，削弱自身的力量。俯视角度不适合表现人物的神情和人们之间细腻的情感交流。俯视角度拍摄的画面比较压抑，有时具有贬意，常使被摄人物显得低矮、渺小，在对比中常处于孤独或劣势的心理地位。

（二）镜头的应用技巧

1. 运动镜头的认识和运用

运动镜头是影视艺术区别于其他造型艺术的独特表现手段，也是视听语言的独特的表现方式。影片中为了充分展示自然景色或渲染某种气氛以抒发感情，导演就会采用运动镜头的技术手段来实现。运动镜头可以分为三类运动，即纵向运动、横向运动和垂直运动。纵向运动包括推镜头、拉镜头、移动镜头；横向运动包括摇镜头、旋转镜头；垂直运动主要是升降镜头。

（1）推镜头。

推镜头是摄像机向被摄主体方向推进，或者变动镜头焦距使画面框架由远及近，不断接近被摄主体的拍摄方法，用这种方式拍摄的运动画面称为推镜头。推镜头得到的画面反映同一对象由远及近的变化，观众视线向前移动，有一种走近对象看到更具体的东西的感觉，如图2-19所示。

图 2-19 动画片中的推镜头设计

在动画片中，摄影机镜头与画面逐段靠近，画面内的景物逐渐放大，使观众视线从整体到局部，在画纸上体现就是从大画框推进到小画框，这就是推镜头。这样，观众就可以在同一个镜头内了解到整体与局部的关系，主体物后景与环境的关系，引导观众看清局部的具体形象和动作。

①推镜头的画面特征。

a. 推镜头形成视觉前移效果。

b. 推镜头具有明确的主体目标。

c. 推镜头使被摄主体由小变大，周围环境由大变小。

②推镜头的作用。

a. 突出主体人物和重点形象。

b. 突出细节和重要的情节因素。

c. 在一个镜头中介绍整体与局部、客观环境与主体人物的关系。

d. 推镜头推进速度的快慢可以影响和调整画面节奏，从而产生外化的情绪力量。

e. 推镜头可以通过突出一个重要的戏剧元素来表达特定的主题和含义。

f. 用来表现进入了人的内心世界，或者是进入了一个观众所未知的神秘世界。

g. 表现从远处向目标走近的人的视线。

③设计推镜头的注意事项。

a. 推镜头形成的镜头向前运动是对观众视觉空间的一种改变和调整，景别由大到小对观众的视觉空间既是一种改变，也是一种引导。推镜头应有其明确的表现意义，在起幅、推进、落幅三个部分中，落幅画面是造型表现上的重点。

b. 推镜头的起幅和落幅都是静态结构，因而画面构图要规范、严谨、完整。

c. 推镜头在推进的过程中，主体应始终保持在画面结构中心。

d. 推镜头的推进速度要与画面内的情绪和节奏一致。推镜头设计如图 2-20 所示。

（2）拉镜头。

拉镜头和推镜头正好相反，是指摄影机沿光轴方向向后移动拍摄，使画面产生从局部逐渐变为更大范围的整体，观众视点有向后移动的感觉。在动画片中，摄影机镜头与画面逐渐变远，画面逐渐放大，而景物随之逐渐变小，能使观众从原来一个局部逐渐看到整体，在画面上就是从小画框拉到大画框，这就是拉镜头。这样，观众就逐渐扩展视野范围，并在同一个镜头内逐渐了解到局部与整体的关系。

①拉镜头的画面特征。

a. 拉镜头形成视觉后移效果。

b. 拉镜头使被摄主体由大变小，周围环境由小变大。

②拉镜头的作用。

a. 拉镜头有利于表现主体与所处环境的关系。

b. 拉镜头画面的取景范围和表现空间是从小到大不断扩展的，使得画面构图形成多结构变化。

c. 拉镜头是一种纵向空间变化的画面形式，它可以通过纵向空间和纵向方位上的画面形象形成对比、反衬或比喻等效果。

d. 一些拉镜头以不易推测出整体形象的局部为起幅，有利于引起观众对整体形象的想象和猜测。

e. 拉镜头在一个镜头中景别连续变化，保持了画面表现空间的完整性和连贯性。

f. 拉镜头内部节奏由紧到松，与推镜头相比，更能产生许多微妙的感情色彩。

g. 拉镜头常被用作结束性和结论性的镜头。

h. 可用拉镜头来设计转场镜头。

③设计拉镜头的注意事项。

设计拉镜头时应注意拉镜头的镜头运动方向与推镜头正相反，但它们有基本一致的创作规律和要求。不同的是，推镜头应以落幅为重点，拉镜头应以起幅为核心。拉镜头设计如图2-21所示。

图2-20 推镜头设计

图2-21 拉镜头设计

（3）移动镜头。

摄影机沿着水平面做各种方向移动的镜头，能更好地展示环境，表现人物动态，丰富画面效果。在动画片中，动画导演为了表现剧情中出现的群山、大海、人物的奔跑及走路、各种车辆和马匹的奔驰，就可采取移动背景的拍摄方法，达到移动镜头的效果。按移动背景的方向可分为横向移动和纵深移动，按移动方式可分为跟移和摇移。背景朝着人和物前进的相反方向移动，无论是左还是右，也无论是上还是下。在移动过程中，摄影机的

位置与画面视距固定不变，这种跟移效果既可以突出运动的主体，又能交代物体运动方向、速度、体态及其与环境的关系，使物体的运动保持连贯。

①移动镜头的画面特征。

a. 摄像机的运动使得画面框架始终处于运动之中，画面内的物体不论是处于运动状态还是静止状态，都会呈现出位置不断移动的态势。

b. 摄像机的运动，直接调动了观众在生活中关于运动的视觉感受，唤起了人们在移动时的视觉体验，使观众产生身临其境之感。

c. 移动镜头表现的画面空间是完整和连贯的，镜头不停地运动，每时每刻都在改变观众的视点，在一个镜头中构成一种多景别多构图的造型效果。

②移动镜头的作用。

a. 移动镜头通过摄像机的移动开拓了画面的造型空间，创造出独特的视觉效果。

b. 移动镜头在表现大场面、大纵深、多景物、多层次的复杂场景时，具有气势恢宏的造型效果。

c. 移动画面可以表现某种主观倾向，通过有强烈主观色彩的镜头，表现出更为自然生动的真实感。

日本动画片《魔女宅急便》画面分镜头就采用了移动镜头设计，如图2-22所示。

图2-22 移动镜头设计

综合移动镜头是移动镜头的一种，综合移动镜头边推（拉）边移镜头，既发挥了摄影机纵深移动的透视效果，又结合了跟随主体人物的运动变化，也就是在同一个镜头内既改变画面的视距，同时又改变了画面的位置。综合移动镜头在动画片中也常出现，可以创造特定的情绪和气氛，能更好地表现人物情绪和环境的效果。图2-23是动画片《大话成语》中上移镜头的画面分镜头，图2-24是动画片《千与千寻》中下移动镜头的画面分镜头，这二者都属于综合移动镜头。

图2-25是动画系列片《大话成语》中弧移画面分镜头，图2-26是动画片《哈尔的移动城堡》中斜移画面分镜头。

（4）摇镜头。

摄影机在原地不动，只是作上下、左右、旋转等拍摄，画面都是表现动态的构图。但摇镜头的开始和结束是两个静止的画面。动画导演对人物动作和背景移动180°来处理，可达到同样的摇镜头的视觉效果。摇镜头可以逐一展示，逐渐扩展景物，起到介绍环境情况及环境规模的艺术效果，表现某种特殊的气氛或宣泄角色的情感，可以用来揭示动态人物的精神面貌和内心世界，烘托情绪和气氛。

①摇镜头的画面特征。

a. 摇镜头犹如人们转动头部环顾四周或将视线由一点移向另一点产生的视觉效果。

b. 一个完整的摇镜头包括起幅、摇动、落幅三个相互连贯的部分。

c. 一个摇镜头从起幅到落幅的运动过程，迫使观众不断调整自己的视觉注意力。

图 2-23 综合移动镜头（一）　　　图 2-24 综合移动镜头（二）

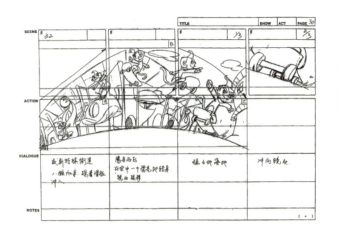

图 2-25 《大话成语》中弧移画面分镜头　　　图 2-26 《哈尔的移动城堡》中斜移画面分镜头

②摇镜头的作用。

a. 展示空间，扩大视野。

b. 有利于通过小景别画面包容更多的视觉信息。

c. 能够介绍、交代同一场景中两个主体的内在联系。

d. 利用性质、意义相反或相近的两个主体，通过摇镜头把它们连接起来，表示某种暗喻、对比、并列、因果关系。

e. 在表现三个或三个以上主体或主体之间的联系时，镜头摇过时或减速，或停顿，以构成一种间歇摇镜头。

f. 在一个稳定的起幅画面后利用极快的速度摇镜头，使画面中的形象全部虚化，以形成具有特殊表现力的甩镜头。

g. 便于表现运动主体的动态、动势、运动方向和运动轨迹。

h. 可以用摇镜头摇出意外之象，制造悬念，在一个镜头内形成视觉注意力的变化。

i. 利用摇镜头表现一种主观性镜头。

j. 利用非水平的倾斜摇镜头、旋转摇镜头表现一种特定的情绪和气氛，此外，摇镜头也是画面转场的有效手法之一。

③设计摇镜头的注意事项。

a. 摇镜头必须有明确的目的性。

b. 摇镜头的速度会引起观众视觉感受上的微妙变化。

c. 摇镜头要讲求整个摇动过程的完整与和谐。

图2-27是动画片《阿基拉》中摇镜头画面分镜头设计。

图2-27 《阿基拉》中摇镜头画面分镜头设计

（5）旋转镜头。

镜头围绕人物角色或景物作360°的大旋转，会产生更强烈的运动感，也是情感达到高潮时的一种宣泄。动画导演采用人物的背景转动或移动的画面处理，达到人物和景物360°的大旋转效果，甚至有一种直升飞机航拍的效果，使画面更有气势。从画面的表现来看，镜头的运动可以分为以下七种情况。

①设计出跟随处于运动中的人或物的效果。

②使静物给人运动的幻觉。

③描绘具有单义性或单一戏剧内容的空间或剧情。这只起描述性作用，就是说画面台本中设计的摄影机的运动并无特定目的，只是为了让观众看得更清楚。

④确定两个戏剧元素的空间联系，可以是一种简单的空间共存关系，也可以是有意识地制造悬念来引起观众反应的空间安排。

⑤突出将要在以后的剧情中起重要作用的人或物。

⑥表现一个活动人物的主观视点。

⑦由其他景别最后落到特写，以表现人物的心情。导演是因某种特定目的才让摄影机运动起来，以便突出在剧情发展中必然要起作用的事件或人物。

2. 机位的运用与轴线

构成叙事与视觉的基础是镜头。在影片的视觉链中，镜头是最基本的单位。正是由于镜头和镜头段落的存在，场景才得以构成。镜头的不同组合形成了一定的情节、气氛、意义。动画电影是由镜头的数量最终确定镜头的质量的，这会产生视觉意义。

（1）镜头的构成。

我们对画面的认定形式是：机位构成镜头，镜头形成画面，画面产生视觉。画面就是镜头的空间位置的外化形式。在分析解读影片时，画面的规律是由镜头位置确定的，分析、研究了镜头的基本构成，实际上就解决了画面的构成问题。

动画电影场景中设计较多、较基本的人物对话形式是双人对话，由此形成了场景人物、镜头空间分布图，通常的人物表达都是依据九个基本镜头来完成的。图2-28是典型的基本镜头规律图，所有其他镜头形式都是从这个基本规律图演变而来的。

图2-28中，A与B之间形成一条假想虚线，这条线既是A与B的交流视线，又是人物之间的关系线——轴线，并以这条假想线为准，将空间分为上方和下方。

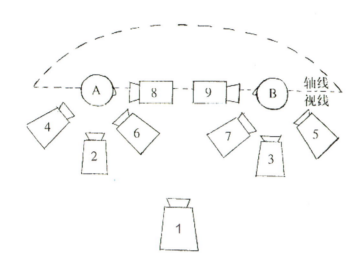

图2-28 基本镜头规律图

图上方：我们称这一空间为背景空间、表现空间、现实空间。因为这个空间在九个镜头的任何一个镜头中都会拍到，无论是整体的还是局部的。

图下方：我们称这一空间为调度空间、暗示空间、想象空间。因为这个空间要用来设定若干镜头并进行调度。这个空间如果镜头不反过来拍，永远不会具体化和画面化。这个空间只要不在镜头中表现，就无法具体，是不具体的画外空间关系。

就图2-28而言，在实际拍摄中，除了场景不允许的情况，这两个空间是互换的，也就是说，镜头时而从下方向上方拍，时而从上方向下方拍，体现空间的完整性和具体性，从而构成了镜头调度的可能性和必要性。在分镜头画面台本的创作中，如果设计的镜头只在一个空间中调度，画面只表现一个空间，另一个空间不出现，则只会产生想象和暗示，画面就缺少了一定的丰富性。

下面让我们对图2-28中的九个镜头进行具体分析，具体参照图2-29。

① 1号镜头。

1号镜头处于九个镜头构成的三角形的顶端，是关系镜头，也是一个在场景中充当主机位置的镜头。这类镜头所拍到的画面大都是全景系列（人远景、远景、人全景、全景）景别，人物是双人画面、视线对应。

1号镜头的位置决定了画面人物的轴线关系，决定了画面人物的位置（A在画左，B在画右），也决定了背景关系、光线、空间及镜头调度，所有其他的镜头都是以这一点为依据的。场景中，1号镜头应该力图表达出空间的最大范围，并在画面中为镜头的调度提供视觉依据。

图 2-29 九镜头参照图

② 2、3 号镜头。

2、3 号镜头与 1 号镜头在视轴方向上基本是同步的（平行的），所以这类镜头更多表现的是人物的中景、中近景、近景，人物是单人画面，视线向外。从画面形式上分析，2、3 号镜头在画面效果上只是与 1 号镜头的景别不同、距离不同、人物数量不同，但是在背景关系、视线关系、拍摄方向上都十分接近，加之人物面孔基本一致，在镜头连接后会让人产生原地跳接的感觉。

设计 2、3 号镜头的问题是：2、3 号镜头设计出的画面与 1 号镜头相比，背景没变，人物面孔没变，画面在效果上没有根本变化。

③ 4、5 号镜头。

4、5 号镜头处于镜头平面图的最底边外侧，我们称其为外反拍摄镜头，又称为过肩镜头、局部关系镜头。景别以中景、中近景、近景、特写为主。

4、5 号镜头位于轴线一侧两个人物后背的位置。镜头是双人画，人物在画幅中的位置在两个镜头中是永远不变的，即 A 在左，B 在右，并在镜头中维持这种关系。

4、5 号镜头显示出轴线对镜头的约束作用，更强化了人物之间的位置关系、交流关系。因为在各自镜头中，我们可以清楚地看到人物、位置、环境、视线四者之间的关系，所以说 4、5 号镜头在设计中是表现局部关系的镜头，交流效果好，使用频率也高。

④ 6、7 号镜头。

6、7 号镜头称为内反拍摄镜头，又称为正打、反打镜头，景别一般以中近景、近景、特写为主。双人交流镜头中，向两个不同空间背景拍摄的一方为正打，另一方则为反打。先拍为正，后拍为反。

6、7 号镜头位于轴线一侧两个人物相对应的位置。镜头都是单人画面，拍摄时各位于画面一侧。由于是单人画面，主体更为清晰，视线向外。6、7 号镜头剪接在一起，视线互逆而且对应，形成交流关系。从视觉效果上分析：6、7 号镜头设计时越接近轴线，画面人物越有交流感；而镜头越远离轴线，画面人物越体现不出交流感。

这种对镜头画面的单人处理，实际上是镜头的强调。所以，6、7号镜头是导演叙事、突出人物、塑造形象的重要镜头。此时画面外的空间、距离、位置、人物等完全要靠我们去想象，并在上下镜头的联系中得以证实。6、7号镜头在创作中使用频繁，设计时对角度、构图、景别、视线、背景、前景等元素的组合上都有较高的要求。

⑤8、9号镜头。

8、9号镜头为正打、反打镜头。这两个镜头比较特殊，它们的镜头视轴方向与人物轴线方向基本平行或重合，我们又称之为骑轴镜头、视轴镜头。由于视轴与轴线相平行，人物视线不是看左、看右，而是看中，视觉上是在与观众交流，设计上是在与摄影机交流，我们又称之为中性镜头。8、9号镜头由于人物位置远近不同，会产生各种不同的景别，但常规的景别是中近景、近景特写、大特写。设计时，要考虑到对话双方人物之间的距离以及设计这种镜头的可能性。使用这类镜头会强化戏剧作用，使用后会加快画面的视觉节奏。要考虑镜头长度与节奏的关系。

（2）轴线的运用。

在电影、动画片中，处理人物角色之间及人物与道具之间的空间关系时，都会碰到一个问题，那就是轴线。在动画片中甚至所有影视片中，都必须遵守轴线规划。轴线是画面中人物角色的视线方向、运动方向和人物关系所形成的一条假定的直线。轴线直接影响镜头高度。在日常生活中，观众对自然形态事物的观察往往是连续不断的，所以获得的观感是统一的。但在拍摄影视片时，由于分镜头是分解设计动作的，要使这些不同角度拍摄的人物或物体动作的连续性不被打乱，就必须注意构成的法则。

当然，有时为了能达到某种特殊的效果和对戏的需要，也可以通过变轴，就是越轴来解决。当然，穿越轴线也有一定的方法，不是随意地穿越。一般来讲，轴线分为三类，即关系轴线、运动轴线、视线方向轴线。

①关系轴线。

动画片中人物角色的视线和关系形成的轴线叫作关系轴线。人物之间相互视线的走向就是关系轴线的基础。在动画片或影视片中，关系轴线是使用最多的，特别是人物之间的对话，但也是最复杂的。如果只是面对面对话，只要在两者视线之间画一条关系线就行了，但有时两人对话不是面对面，而是平行或方向相反，甚至躺着、走动、斜躺等，那就很难划定关系轴线。因为头部是人说话的位置，而眼睛则是方向指示器，因此，关系轴线主要是由头部和眼睛的视线决定的，如图2-30所示。

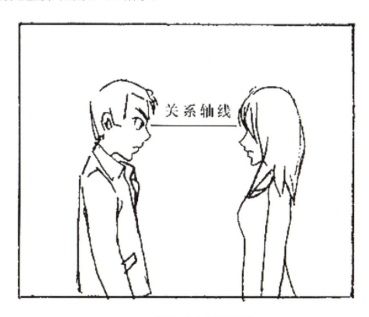

图2-30 关系轴线

轴线与人物的关系：有关系才能产生轴线，人与被观察事物间也能产生轴线。轴线是因关系产生的，所以轴线的出现也能暗示人物关系。

两人对话，我们可以用"三角形原理"，就是底边与关系轴线平行的三角形，并始终保持在轴线的一侧，摄影机就摆放在三角形上。动画导演在划分镜头台本时，要在头脑中很清楚地形成一个三角形摄影机安放准则，这样画面中的人物角色始终在自己位置上，不会随着景物和角度的变化而变化。

三人或三人以上对话，可以简化成双人对话的形式。画面中的三人或多人，当一个人站在一侧，其他人在另一侧，这三人或多人之间的交流线只有一条，处理办法与双人对话是一致的，这样就能把全体人物与中心人物从视线上表现出来。导演可以设想两个基本的镜头：一个是群景，另一个是主要角色的近景。然后对这两个具有同一视轴的镜头进行交替剪辑，就不会造成人物角色位置的混乱。

②运动轴线。

运动轴线是运动着的角色和目标角色之间假设的线，是由运动前角色的运动方向所引出的轴线，如图 2-31 所示。为了使运动角色能保持其运动的连续性，动画导演在选定画面构图时，角色必须始终在运动轴线的一侧，否则就会造成角色运动方向混乱的现象。当然，运动轴线不是不可超越，有时改变轴线可以产生一种特殊和意想不到的效果。但是，改变方向必须要有过程，要让观众明确是在改变运动方向，而不至于莫名其妙。

③视线方向轴线。

当人物不动时，他所观看的背景中的某支点或周围某物体与人物视线构成一条轴线，即视线方向轴线，如图 2-32 所示。

（3）轴线中的方向性。

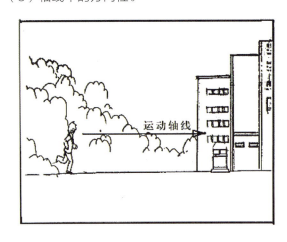

图 2-31 运动轴线

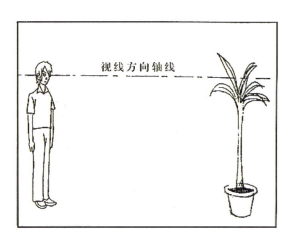

图 2-32 视线方向轴线

场景中一个人物的视线方向或运动方向，属于方向性轴线。在实际操作中，由于这两种轴线不像关系轴线那样明确，在组接分切的镜头时，就会出现画面上的方向性跳轴，而给观众一种视觉上的跳动感。

以一个进行定向运动的物体为例，假设一个人物向前运动，相连的两个镜头将产生四种方向关系。

①两个镜头拍摄的人物运动画面中，摄影机的视轴都与轴线垂直，画面上人物的运动方向是由左向右，两个镜头运动方向的组接是恰当的，如图 2-33 所示。

②在人物运动轴线的一侧设置两个互为反拍的角度。镜头一中的画面是人物斜后背影，镜头二中的画

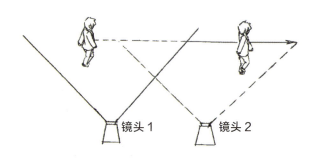

图 2-33 由左向右的轴线

面是人物的斜前正面，而人物运动方向是一致的，两个镜头的运动方向的组接也是恰当的，如图2-34所示。

③在人物运动轴线的两侧各设置一个机位，组接起来的两个镜头中，人物运动方向相反：前一个镜头的画面中人物由左向右运动，后一个镜头的画面中人物的运动方向改为由右向左了，结果造成跳轴。这只能在必要的时候使用，如图2-35所示。

④两个镜头设计的机位都在人物的运动轴线上，镜头的视轴与运动轴线重合，由此造成画面没有左右方向的变化，只有沿镜头视轴远近的变化，因此它被称为中性镜头，可以用作跳轴时的过渡镜头，如图2-36所示。

人物运动的镜头分切是利用运动轴线的原理，把一个连贯的动作分成几个镜头，同时又保持这个动作的连

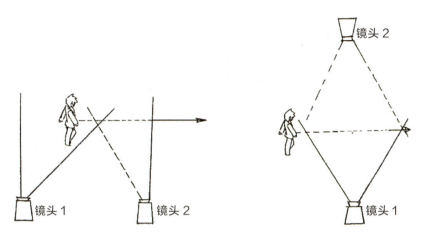

图2-34 互为反拍的角度设计　　　　图2-35 跳轴设计

图2-36 中性镜头设计

贯性，而且往往比用一个镜头完整表现一个动作显得更生动、更有力度，也更有趣味。但是必须要注意，所有分切镜头选定的摄影位置都必须在运动轴线的同一侧。

一个分切的镜头应用多少个镜头去表现呢？我们必须要考虑分切的数量，必须与运动时间的长短联系。如果镜头分切的数量太少，那么角色的运动过程就不能充分表现；如镜头分切的数量太多，则会影响角色运动的连贯性，并造成动作拖拉，无法显示节奏和力度。同时为了使角色运动在分切后仍然保持动作顺畅，就要认真找到运动镜头的分切点，如镜头中角色向前走，并从画面右边走出，而下一个镜头角色从左边入画，这样角色的运动就会很流畅。

（4）越轴的处理。

有时为了获得角色动作感更强烈的画面构图和更好的角度，导演会采取越轴处理，这样避免角色始终在运动线同一侧所产生的局限性。采用一个切出空景镜头或一种中性运动线，或利用角色的活动明确表明方向的变换，或使方向相反的运动出现在画面的同一区域内，都能较好地越轴。

①空景的使用。空景的插入往往可以使观众很自然地忘记角色运动的方向。如小孩在路上自左向右高兴地走着，可分切中景、近景等，但始终是自左向右。这时，导演可以插入天空飞过的小鸟、地上的鲜花等空景，就可以跨过轴线从另一侧表现小孩走路。画面上出现的小孩是由左向右走，而观众是不会察觉不连贯性或方向的问题，也不会由于变换角色运动方向而感到不自然。这是因为观众在注意故事情节和发展时，视觉的记忆力就变得很弱，也不可能花更多的时间去注意角色运动的方向，所以插入空景所造成的方向的改变，观众往往感觉不到，认为是很自然的事。

如图 2-37 所示，镜头 2 中的手机、镜头 3 中的书、镜头 4 中的玩具和镜头 5 中的花瓶这些空景的运用，与人物间无轴向关系，这样变换角色的方向就会使人感到自然。

图 2-37 空景的使用

②骑轴镜头的使用。中性方向的镜头，也就是骑轴镜头，没有明确的方向感，这是解决越轴运动方向的一个方法。骑轴镜头可以使观众忘记原来的运动方向，对变换运动方向不会感到不自然，如图 2-38 所示。

③利用人物视线带动机位跳轴，如图 2-39 所示。

④利用第三方跳轴，如图 2-40 所示。

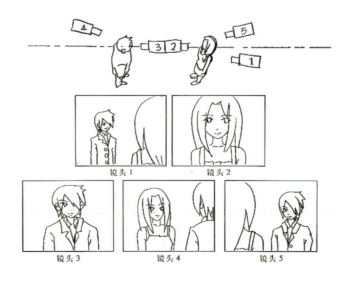

图 2-38 骑轴镜头的使用

⑤利用人物的运动完成跳轴，如图 2-41 所示。

⑥利用摄影机的运动越过轴线，如图 2-42 所示。

⑦场面调度中存在双轴线，摄影机可以只越过一条轴线，而由另一条轴线来保持空间的统一。这种越轴较隐蔽，视觉跳跃感不强，但画面富有表现力，如图 2-43 所示。

⑧角色调度的处理。导演可利用角色的调度来改变轴线，利用角色的走动越过轴线，从而改变运动方向。但导演在处理这种镜头时，往往加一个或两个描写角色细节的镜头，以便过渡，这样更自然一些。例如，有一个人自左向右骑行，路边有一个等着的人，他看到自行车过来，跟骑行者打招呼，并叫骑行者停下，等着的人走过自行车头，骑行者下车，把车让给他，等着的人手扳刹车，这是细节。接着等车人骑车走，这时车自右向左走，运动方向已改变，但观众没有感觉不自然。

⑨运动方向的自然改变。有时为了使角色动作显得更活泼，也更有力，导演可以安排一些让运动方向自然改变的镜头。如一人自左向右走来，在画面中，掉头向左走了。这样，人物在镜头中完成了方向的改变，观众看得很清楚，就不会造成方向的混乱了，如图 2-44 所示。

图 2-39 利用人物视线带动机位跳轴

图 2-40 利用第三方跳轴

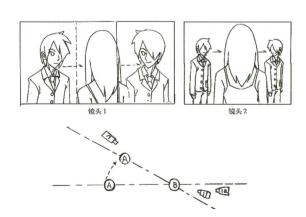

图 2-41 利用人物的运动完成跳轴

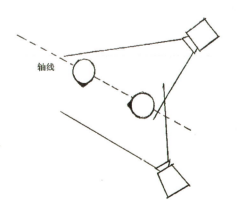

图 2-42 利用摄影机的运动越过轴线

越轴的目的是在电影场面的镜头调度中,突出人物重点、情节重点、空间关系及戏剧效果,有意识地进行机位调度处理。越轴应注意如下几个问题。

①越轴处理是导演处理镜头的一种手段,也可以是一种风格,但不要乱用。

②越轴镜头最好是双人镜头、全景画面,这样使人们能看清人物关系、场景关系。单人镜头、近景画面越轴,会引起不必要的叙事麻烦和情节误解。

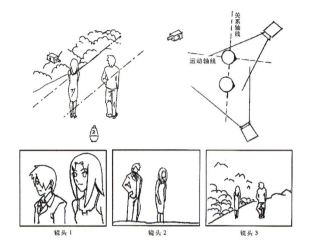

图 2-43 摄影机越过双轴线中的一条轴线

图 2-44 运动方向的自然改变

③在一个场景中,越轴是任意的。根据一场戏的镜头数量,可以有多次越轴。但是,要考虑镜头排列的合理性,不要造成不必要的视觉阻断。如果在一场戏中有两次以上越轴,那么越轴的方式不要重复。

④在一场戏节奏、镜头总数允许的情况下,最好采用机位越轴方式,以利于更好地表达场景空间。

三、学习任务小结

通过本次课的学习,同学们已经了解了镜头、景别、镜头角度的基本概念。通过对案例的分析学习,同学们学习了不同景别、不同镜头角度在动画片中的作用。通过镜头应用技巧内容的学习,同学们对各类运动镜头的画面特征、镜头作用有了一定的了解,并掌握了机位与轴线的运用方法。

四、课后作业

(1)根据课堂学习的内容,列出常用的镜头、景别和镜头角度,并列举具体的镜头案例。

(2)理解场面调度中双轴线的使用方法。

镜头中的场面调度与表现手法

教学目标

(1) 专业能力：了解镜头中的场面调度的基本概念、要素、方法。掌握演员调度、镜头调度、场面调度的特性、空间造型、光影、色彩、道具、服装、化妆的应用技巧，以及纵深性场面调度、重复性场面调度、对比性场面调度、象征性场面调度等知识。

(2) 社会能力：培养学生的人员协调与管理能力，以及艺术创造能力。

(3) 方法能力：素材收集能力、概括归纳能力。

学习目标

(1) 知识目标：掌握镜头中场面调度的基本概念，场面调度中的空间造型、光影、色彩、道具、服装、化妆等要素。

(2) 技能目标：掌握场面调度的方法，熟悉纵深性场面调度、重复性场面调度、对比性场面调度、象征性场面调度等表现手法。

(3) 素质目标：具备一定的自我学习能力、沟通和表达能力、审美意识以及在镜头中的场面调度能力。

教学建议

1. 教师活动

(1) 教师通过展示与分析优秀动画作品，让学生对动画片中演员与布景陈设、走位有直观的感受，从而引发学生对镜头中场面调度的学习兴趣。

(2) 教师授课中对具有代表性场面调度镜头进行分析，引导学生参与讨论场面调度的表现手法，引导学生进行思考。

2. 学生活动

(1) 在教师的指导下，学生对优秀动画片的运动镜头进行分析，并练习绘制场面调度的画面。

(2) 构建自主学习、自我管理的学习模式，突出对镜头中的场面调度技能的实训。

一、学习问题导入

在拍摄电影、电视剧时,往往需要安排演员走位、陈设拍摄场景、确定摄影机的机位等。本节课主要对动画镜头中场面的调度与表现手法进行学习,同学们可先学习场面调度的基本概念、要素及表现方法。

二、学习任务讲解

(一)镜头中的场面调度

1. 场面调度的基本概念

场面调度一词来自法国剧场,原意是"舞台上的布位",在剧场里泛指在固定舞台上一切视觉元素的安排,包括围绕舞台前方或表演区延伸到观众席。舞台上的演员与布景陈设、走位,均进行三维空间设计,但经过摄影机拍摄后,这些事物被转换成二维空间的影像。因此电影的场面调度在形式与形状上和绘画艺术一样,是景框中的平面形象。

(1)场面调度的类别。

场面调度基本上包括两个层次,即演员调度和镜头调度。

①演员调度。

演员调度指导演通过演员的运动方向、所处位置的变动,以及演员与演员之间交流时的动态与静态的变化等,造成画面的不同造型、不同景别,揭示人物关系及其情绪的变化,以获得银幕效果的行为。

②镜头调度。

镜头调度指导演运用摄影机方位的变化,如推、拉、摇、移、升、降等各种运动方法,俯、仰、平、斜等各种不同视角,以及远、全、中、近、特等各种不同景别的变换,获得不同视点、角度和视距的镜头画面,展示人物关系和环境气氛的变化。

(2)场面调度的特性。

场面调度的灵活性可以使演员与摄影机同时处于运动状态,演员的表演和动作不间断地进行,情绪不中断,同时有利于展示人物与环境的关系,达到一气呵成的效果。场面调度不仅指单个镜头内的调度,同时也包含镜头组接后构成的一个完整场面的调度。它的效果主要取决于景别大小的变换。景别变换会造成观众视觉上的骤变,觉得银幕空间忽而辽阔、忽而狭窄,造成不同的情绪感染。

场面调度的依据主要是剧本提供的内容,如作者描述的人物性格与心理活动、人物之间的矛盾纠葛、人物与环境的关系等。导演根据自己对剧本的理解和对生活的独特见解,产生场面调度的构思,并在影片摄制过程中逐步实现这一构思。

(3)场面调度的作用。

场面调度的作用是多方面的,除了能构成银幕画面和传递富于表现力的造型美,它在刻画人物性格、揭示人物内心活动、渲染环境气氛、寄寓哲理思想、创作特殊意境等方面,都可以产生积极的审美作用,增强艺术的感染力量,激发观众的联想,从而满足观众的审美感受。但场面调度的作用取决于演员的表演、摄影与美术的造型处理,以及蒙太奇的技巧等各种艺术元素的综合运用。

2. 场面调度的要素

场面调度中除了演员调度和镜头调度之外,导演还应注意控制和选择画面的空间造型、光影、色彩、道具、

演员的服装和化妆等重要造型因素。

（1）空间造型。

影片中的空间造型设计，指提供符合剧情要求、具有特定艺术意图和鲜明形象特点的物质空间环境（包括光、色、声）。它应该在剧作阶段就确定。在导演的构思指导下，美术师就其职责范围进行设计，并与灯光照明、录音等部门协作，共同完成。

空间的造型处理手法有很多：设置前、中、后景，构成有纵深感的三维空间；运用透视合成与假透视远离扩展有限空间；使用烟、雾、气等手法造成虚幻空间；用阶梯式高低错落手法形成空间的节奏感；用曲折迂回、阻隔叠嶂、借景映衬等布局，使空间环境变幻无穷。

影片《哈尔的移动城堡》中，苏菲和哈尔浪漫地在天空漫步，场景从高往低，给人一种空间感，当飞到天上的时候，镜头拉近到主人公的脸，让观众看到主人公的表情，如图2-45所示。

图2-46所示的影片《风之谷》中，女主人公娜乌西卡来到腐海调查情况，当进入腐海深处时，腐海的景象取代了主人公的位置，此时大自然成为影片的主角。

（2）光影。

灯光也称照明，在电影艺术创作中，灯光可以使二维空间的画面根据摄影艺术创作的要求，恰当表现被摄对象的质感、立体感、空间感等。戏剧通过多种光线处理，对人物和环境加以渲染，特别是展现人物的形象、情绪和性格，以增强画面的情绪感染力。利用光影、明暗和光色配置，达到突出主体和平衡画面构图的目的。

灯光几乎可以决定一个影像的震撼力。在电影中，灯光不只是为了照明。一个画面中的明暗布局，不但影响整个构图，也能引导观众注意某些物体或动作。亮光可吸引观众的注意，或表现一个重要的举动；而阴影则能掩饰细节，制造悬疑。此外，灯光还能呈现质感，例如木头粗糙的纹理、玻璃的光泽等。

系列动画片《倒霉熊》中，无论是在内景还是外景，阴影部分都很少，而且颜色饱和度都很高，如图2-47

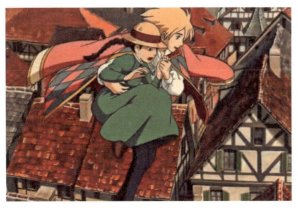

图2-45 《哈尔的移动城堡》中的空间造型设计

图 2-46 《风之谷》中的空间造型设计

所示。动画片中光影的风格有很多种,往往与动画片的主题、气氛、环境及类型有关。例如幽默型影片,灯光的风格较明亮,阴影较少,布局常用高调的风格。

影片《飞屋环游记》中,主人公躺在床上,突然一道光射进来,他的表情非常明显,表现出被窥视的害怕,如图 2-48 所示。光影也通常被用来制造恐慌效果。恐怖片、悬疑片常用低调风格,阴影均采用投射式,亮光也带有气氛。色彩方面纯度较低,多以灰色调为主。

影片《丁丁历险记》中,丁丁和他的爱犬米卢在图书馆查阅资料时,用了三点式布光法使丁丁成为焦点。

图 2-47 《倒霉熊》中的光影设计　　　　图 2-48 《飞屋环游记》中的光影设计

从右上方打来的逆光突显了他的头发,勾画出了从头部至肩部的外轮廓。由于他的亮度低于主光,我们仍旧可以清晰地看见他左上方台灯(主光源)打在面部和身上的投影。这样的灯光使演员变得立体,不至于太呆板。其他补光也就落在背景的物体上。值得注意的是丁丁的嘴巴周围要比额头亮一些,这个补光其实是主光源打在书本上的反射光,相当于反光板的作用。利用白色反光板补光,也是一种常用的补光方式。

另外,右上方的补光和主光也用来照亮他身旁的米卢,可以发现米卢身上的阴影部分要比丁丁明显而且粗糙,这也体现出主次关系。在影片中可以注意到,每一盏灯的安排都会随着镜头位置或构图而改变。三点式布光也常用于低反差布光。低反差布光不强调明暗对比,着重于全面明亮的设计。通常这样的灯光柔和,暗处看起来也有透明感。如图 2-49 所示的黄色箭头为主光源方向,蓝色标注为逆光源,绿色标注为补光源。

(3)色彩。

色彩基调从属于影片总的情绪基调,是总的视觉氛围的主要组成部分,是形成影片情绪基调的主要视觉手段。影响一部影片色彩基调的客观因素主要有:环境色调的选择,化妆、服装和道具色彩的配置,光线的处理,后期电脑调色。

一部影片的色彩往往随着时空的变化而变化,但这种变化要根据剧情内容和观众欣赏的心理因素和视觉特

性，保持前后色彩关系的内在联系和统一。两个色彩对比强烈的场面或镜头转换时，为了削弱两种颜色的强烈对比，保持色调的衔接，常常用中间色调来过渡。有时，在前一场面或镜头中，在局部配置了下一个场面或镜头的主要色调，也可以在观众的视觉感受上起到衔接作用。但是有时也特意使色彩对比大的场面或镜头相互连接，造成强烈的艺术效果，以揭示特定的剧情内容。

　　影片《海底总动员》的片头部分中，深蓝色的海水与橙色的珊瑚形成冷暖对比，加强空间的层次感，如图2-50所示。

　　宫崎骏的影片中曾多次出现穿着青色衣服的主人公，如《天空之城》中的希达、《风之谷》中的娜乌西卡、《哈尔的移动城堡》中的苏菲、《幽灵公主》中的阿席达卡等都穿着相同颜色的服装，青色在宫崎骏动画中隐藏着丰富的含义，如图2-51所示。

图2-49　《丁丁历险记》中的光影设计

图2-50　《海底总动员》中的色彩设计

　　影片《风之谷》结局部分，在无数王虫群面前，娜乌西卡只身一人站立着。在凶猛前进的王虫群中，当然她会被撞飞到空中，被伤害。谁都确信她是必死无疑了。可是，就是那一瞬间，王虫的汪洋大海静止了下来。影片中有这样一个传言——那个人身着青衣，降落在金色原野，这是以中国的五行思想为基石写成的，也就是说《风之谷》的结尾是由五行思想引导出来的。五行思想中金色（黄）代表土，象征大地；青色代表木，象征生命。树木生根，从大地中吸取养分，在五行思想中解释为"木克土"，如图2-52所示。

　　也就是说，此时娜乌西卡与王虫的关系为娜乌西卡＝青色＝木，王虫＝黄色＝土。树木从大地中吸取养分，从而复活。因此，五行思想和颜色的对应关系也是成立的。

图 2-51 宫崎骏动画中的色彩设计（一）

图 2-52 宫崎骏动画中的色彩设计（二）

（4）道具。

道具是与场景和剧情人物相关联的一切物件的总称。道具以体积划分，有大道具、小道具之分；以功能划分，有陈设道具、戏用道具、效果道具、市招道具、动物等。道具是电影场景造型的组成要素，用于体现环境气氛，

呈现地区和时代特色，展现人物个性，体现生活气息。电影道具与风格化、程式化、假定性较强的戏剧道具有重要的区别。由于电影具有写实性与运动性，道具应形体精确、逼真，其表面色泽与质感要具有准确的年代感、自然的和生活的痕迹，甚至要做破做旧，使其在镜头逼近拍摄时同样可信。下面是一些影片的重要道具。

影片《哈尔的移动城堡》中，每当有人从移动城堡出入，镜头几乎都会拍到移动城堡内大门右上方那个彩色罗盘。罗盘有4种颜色，即红、绿、蓝、黑。这4种颜色象征着不同的区域空间，当罗盘指针指向某个颜色区域，门外对应的就是某个世界。彩色罗盘是影片《哈尔的移动城堡》中的一个与故事以及空间转换有着密切联系的重要道具。一部电影不允许在一个场景内完成，这就需要大量的转场。一般情况下，转场是需要叙事铺垫的，否则观众会不知所云。巧妙地运用罗盘道具，省略了许多场景转换的叙事铺垫。具体如图2-53所示。

影片《机器人总动员》在开始部分出现大量做旧的生活道具，带有强烈的时代感，例如魔方、勺子、录像带、烤面包机等，与后面出现的外太空家园中高科技时代产物形成了鲜明的对比，如图2-54所示。

（5）服装。

服装是影片中人物穿着的服饰，是人物造型的重要手段。服装直接体现人物的身份、年龄、习惯、情趣等，显示剧中特定的民族风貌、地域特色和时代感。服装的造型和色彩应与环境色调、气氛和谐统一，达到剧情要

图 2-53 《哈尔的移动城堡》中的道具

图 2-54 《机器人总动员》中的道具

求的整体艺术效果，并符合规定情境的要求。根据不同的影片题材，服装分为时装、戏曲装以及装饰性较强的歌舞、童话、神话等风格的服装。

影片《飞屋环游记》中的男主人公老头卡尔，在影片开头部分有一段卡尔与老伴艾丽年轻时五彩缤纷的快乐生活。那时卡尔穿着五颜六色的衣服和领带，可是时间无情，转瞬即逝，快乐的时光总是短暂的。老头卡尔身穿黑色西服、白色衬衣，系黑色领结，戴黑框眼镜出现在观众面前，就好像老黑白电影胶片上的颜色。黑白二色服装是对过去五彩缤纷生活的高度提炼，与过去卡尔和艾丽的美好生活形成了鲜明的对比。具体如图2-55所示。

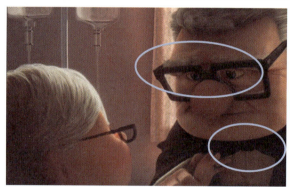

图 2-55 《飞屋环游记》中的服装

（6）化妆。

化妆是电影艺术的造型因素之一，与其他造型因素一起构成影像的表意系统。根据影片的主体、题材、风格，运用各种表现手段和材料工艺，描绘角色的外部形象，以诱发演员的心理、神态的变化，塑造人物形象。

影片《千与千寻》中，油屋的老板汤婆婆，梳着洋葱头，头发已是花白，满脸皱纹。这表现了她的年龄在60岁左右。汤婆婆要是一个性格活跃、精力旺盛、刁钻、贪财的老太婆，所以她的面部色彩用黄色、肉色，属于暖色调。一个老太婆化着浓妆，穿金戴银，这更加突出了她的性格特征。一副刁老太婆的形象被准确地刻画了出来。具体如图2-56所示。

3. 场面调度的方法

场面调度的方法多种多样，没有固定的模式，常见的有纵深性场面调度、重复性场面调度、对比性场面调度、象征性场面调度等。

（1）纵深性场面调度。

纵深性场面调度是指导演通过演员或摄影机的运动，利用一个镜头内景别、构图、光影、场面、环境气氛、人物动作等造型因素的变化来加强导演赋予这个镜头的思想含义。这种方法通常利用人或物作前景，后景人物在纵深处由后面走至前面，即由全景走至近景，或由前景人物走向纵深，扩大环境，变为全景，在一个镜头内

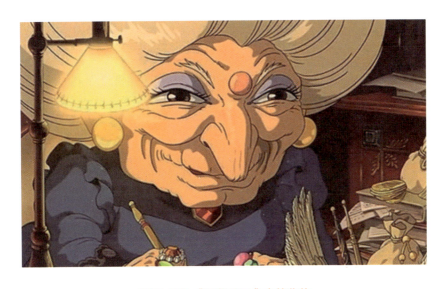

图 2-56 《千与千寻》中的化妆

产生不同的景别。

影片《功夫熊猫》中的人物在打斗中，镜头固定不动，人物拉近，景别发生了变化，景别由大全景变为中近景，如图 2-57 所示。

（2）重复性场面调度。

重复性场面调度一般指重复出现两次或两次以上相同或相似的演员调度和镜头调度。单纯的重复会造成单调、乏味、令人厌倦的感觉，但又可以起到突出、强调某种事物含义的特殊作用，不仅可以给观众造成情绪的冲击力量，还能使之产生由情向理的方向转化，引发观众思考，获得新的认识价值。

 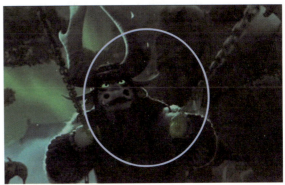

图 2-57 《功夫熊猫》中的纵深性场面调度

影片《怪物公司》中，怪物们通过时空门进入小孩的房间，以受惊吓小孩发出的尖叫声高低来获得能量。怪物们比赛谁在规定时间内获得的能量最多，通过反复出现比分牌、尖叫声、时空门、能量罐、刷卡等一些关键镜头，镜头、时间、节奏、速度越来越快。这种方式是为了更好地强调比赛场面的激烈程度。值得注意的是，每次重复都要有相应的变化，包括镜头的角度、镜头的长度和剪辑节奏等。具体如图 2-58 所示。

（3）对比性场面调度。

对比性场面调度是指把相同或相反的事物加以比较或衬托，可以使对比的双方相互辉映，能够更生动、更鲜明地显示出各自的性格和特点。例如将动与静、快与慢、明与暗、强与弱、冷色与暖色、前景与后景、开放与封闭等强烈的对比因素纳入场面调度之中，以增强艺术的反差和对比度。

影片《野蛮人罗纳尔》中，主人公罗纳尔是个野蛮人，野蛮人部落里都是四肢发达的人，影片一开始身体强壮的野蛮人在做各种各样的力量练习，唯独只有罗纳尔一个人瘦小枯干，就连举起一个小小的杠铃都累得气

喘吁呀，体现出野蛮人身体强壮与主人公罗纳尔瘦小的对比。具体如图 2-59 所示。

（4）象征性场面调度。

象征性场面调度，是指导演借助场面调度寄托某种寓意或象征某种事物的内在含义，把深层次的思想隐藏在浮露的形象之下，将一些不便直说的情理转化为婉转含蓄的形象，让观众去感知、去思索、去意会，从而产生耐人寻味的艺术魅力。

图 2-58 《怪物公司》中重复性场面调度

图 2-59 《野蛮人罗纳尔》中的对比性场面调度

影片《借东西的小人阿莉埃蒂》中，当主人公阿莉埃蒂归还小翔偷送给她们家的糖块时，有一场戏写二人第一次正式谈话。但是这种谈话方式与我们正常交往时的谈话方式有所不同，我们可从二人所处的位置发现，阿莉埃蒂在纱窗外的树叶后面与房间内的小翔说话。用这种方式表现二人沟通存在障碍。但是预示后面可以得到解决，因为隔着的是纱窗而不是玻璃窗。纱窗和玻璃窗在电影语言中都有象征着难以沟通的含义，不同之处在于隔着纱窗可以听到清楚的声音，而隔着玻璃窗听不到正常说话的声音。具体如图 2-60 所示。

 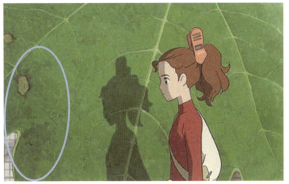

图 2-60 《借东西的小人阿莉埃蒂》中的象征性场面调度

（二）镜头的表现手法

1. 交代场景的技巧

景别的设计在分镜头设计中非常重要。它将强化故事情境中的气氛、视点、韵律、节奏、情感距离和戏剧意图的表达。

下面通过交代一个教室的场景，来探讨景别变化所带来的不同结果。基本的剪辑方式有如下 3 种。

（1）从全景开场，然后向教室逐渐靠近。

（2）从教室后部特写开始，逐渐向后拉动镜头显示教室全貌。

（3）以一系列特写镜头来拼凑成整体。

基于这 3 种剪辑思路，我们可以通过改变镜头移动速度、镜头移动方向、镜头移动路径和镜头类别变化这 4 个元素组合出多种剪辑方案。

镜头水平位置缓慢推进教室。

镜头水平位置快速推进教室。

镜头水平位置缓慢推进教室中讲台的一个特写。

镜头水平位置快速推进教室中黑板的一个特写。

镜头俯视位置缓慢推进教室。

镜头俯视位置快速旋转推进教室。

镜头俯视位置快速旋转至水平位置，然后缓慢推进至讲台的一个特写。

镜头水平位置从黑板的一个特写慢慢拉远至教室全景。

镜头闪过一连串的特写镜头，最后在一个教室的全景镜头缓缓拉远。

2. 交代角色情绪的技巧

这些景别设计方案的选择基于一个原则，那就是要给观者一种特定的情绪。摄影机的移动就是观众在电影中位置的移动，而景别是观众观察的视觉中心位置。但这些是由分镜头设计师决定的，这里有两个问题要一直关心，那就是尊重观众的感受和引导观众的方向。所以说，看上去镜头设计的空间很大，但是可选择的设计方式很少。当然也要反过来看，看上去规则明确，但是新的设计方案一定还有。

下面用一个文字分镜头来说明设计思路和方法。

剧情：一个中年男子在阳光灿烂的上午，缓缓地走入湖中……

文字分镜头如下。

（1）风吹动树枝，引起地面上的光斑移动。

（2）湖边的长凳上坐着一个中年男子。

（3）树叶缝隙透过来的光线在他忧郁的面孔上游走。

（4）他缓缓站起身。

（5）缓缓走入湖中。

（6）湖水渐渐没过他的头顶。恢复平静，似乎一切从未发生。

我们先做一个"直觉式"的设计。

镜头1：特写。地面上阳光透过树枝间的缝隙形成的光斑在随风游走。

镜头2：全景。湖边的长凳上坐着一个中年男子。

镜头3：特写。男子表情忧郁，光斑在他脸上游走。

镜头4：中景。男子起身。

镜头5：全景。男子缓缓走入湖中。

镜头6：全景。男子沉没在湖水中，湖面恢复平静。

这是一个毫无灵感的"直觉式"的设计。所有镜头的安排都是为了将文字分镜头中的内容交代清楚。这样的镜头设计好处是非常平实，观众会感觉很平静舒服，但是角色肢体表演很少，再加上特写镜头不够，无法充分表达角色剧烈的情感波动。具体如图2-61所示。

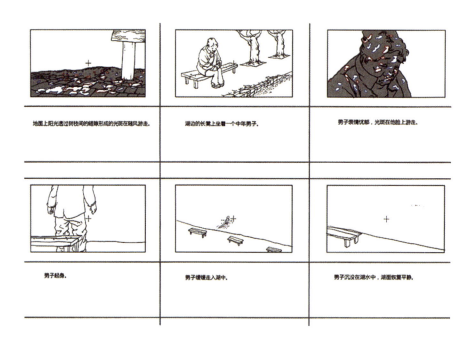

图2-61 直觉式的设计

下面再用"反思式"的设计方法，尝试加入特写镜头，强化角色细微情感的表达。

镜头1：特写。树枝间的缝隙中阳光洒落，镜头缓慢顺着阳光拉远、下降到湖边的全景，从细节到整个环境交代清楚。镜头缓慢顺滑地调度，保持整体气氛宁静和谐。

镜头2：中景。湖边长凳上的男子。

交代角色出场。

镜头3：特写。男子睁开低垂的双眼，眼中布满血丝，光斑游走到眼睛，瞳孔收缩，眼睛因被光线刺痛紧闭。

镜头 4：特写。干裂的嘴唇痉挛似的抖动，不断被压抑又不断继续抽搐。

两个细节描写表示男子绝望的情绪。

镜头 5：特写。男子双手扶向膝盖，但是没有站起身，停了片刻，然后双手紧抓裤子，又停了片刻，松开手。以双手的特写来表达男子对死亡本能的挣扎。

镜头 6：中景。男子猛然起身。镜头从双手升起至上半身。

快速切换的镜头调度对比开始平缓的镜头调度，表明男子心意已决。

镜头 7：中景。从后方跟拍男子走入水中。水面渐渐升高，男子的呼吸声也越来越重，行走动作越来越大。身体带动的水花越来越明显。男子一脚踩空，突然沉入水中。这里用中景跟拍，能让观众更细致地体会到角色迈向死亡过程中的情绪变化。

镜头 8：全景。涟漪散去，湖面恢复平静，阳光依旧灿烂。

这里突然切到一个平静的全景，是整体节奏设计的需要。前面几个镜头已经将角色情绪推至高点。这时突然出现一个平稳的全景，再加上一个平静的场景，就如同喧闹的声音突然消失一样，给观众回味思考的余地。具体如图2-62 所示。

3. 演员的视线

在任何对话场景的单人镜头里，演员的视线离摄影机越近，观众与该演员的关系越亲密。最极端的例子就是演员直接注视摄影机的镜头，正视观众。这种对抗性的关系会带来令人震撼的冲击力。演员正视观众的情况常在主观镜头中出现。在这种镜头里，观众透过片中某个角色的眼睛来观看事物，这在叙事内容的镜头里

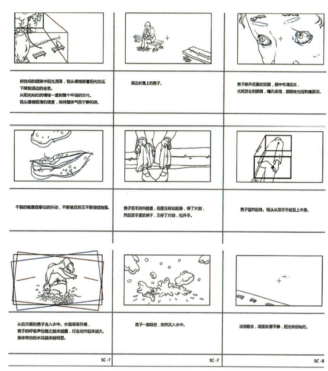

图 2-62 反思式设计

很少使用，常出现在对话场面中。而且演员的视线稍微偏向摄影机的左方或者右方，在这种状况下，为了使两个或者多个演员在特写镜头交换时视线保持一致，需要保持相同的拍摄距离和镜头焦距。

在设计演员视线特写镜头时，需要在场景中做出各种细微的调整。这就需要设计者深刻了解演员视线如何对观众心理和整体戏剧性起到暗示作用。这需要学习研究表演课程，此处不多赘述。具体如图 2-63 所示。

4. 字母模式

辨识演员位置有两种分类，即形态与位置。从形态角度分析，画面中共有 3 种基本的人物摆放模式，我们称其为 A、I、L 形态。因为从顶端看下去，人物排列形状类似这 3 个字母。这 3 种形态的重要性在于，根据动作轴线原理，这是最简单的安排演员位置的方法。从位置角度分析，位置是指人物在某种形态中所面对的方向，而在任何一种形态中，可以有多种位置。因为位置与画面构图美感有关。所以，一旦决定了拍摄形态，那么演员在镜头中的进一步细致安排（他们在镜头中所面对的方向）就取决于演员的位置。

双人对话的形态是一个基本的建构单位。这是因为动作轴线只能在两个主物体之间建立。当对话场面中超过两个人，动作轴线就要移动。所以我们只需深入学习双人对话的位置，就能适应多人对话场面。从摄影师的观点来看，只要在有一系列的特写和单人镜头时，I 形态也可以出现在 A 形态和 L 形态中。具体如图 2-64 所示。

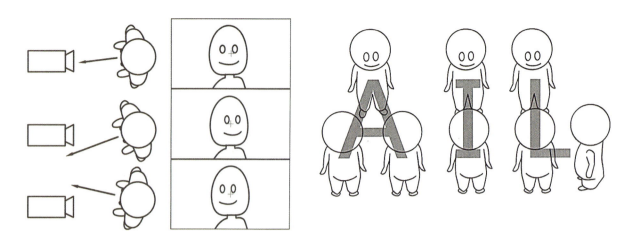

图 2-63 演员的视线　　　　　　　　　　图 2-64 字母模式

5. 双人对话场面的调度范例

（1）角色面对面。

①侧拍镜头。

双人对话最基本的位置就是面对面，肩膀互相平行，第一种拍摄选择就是从侧面拍摄角色。从构图美感上而言，这种调度能使角色之间产生强烈的对立感。在这种位置中，我们看不见太多的演员表情，除非两个角色距离非常靠近，在一个特写镜头中涵盖两名角色。所以在双人对话场面中，拍摄特写镜头往往使用过肩镜头。但我们也不要放弃单人侧面特写镜头。具体如图 2-65 所示。

②过肩镜头。

过肩镜头是最经典的正拍和反拍镜头模式。过肩镜头常用在侧拍镜头之后，交代角色位置和所处环境以后，开始利用大量正反拍的过肩镜头交代对话内容。所以过肩镜头往往是成对拍摄的，并维持一致的镜头与取景设计方案。但景别不同的过肩镜头只要正反拍位置成对，仍然可以剪辑在一起。具体如图 2-66 所示。

③远摄镜头的过肩镜头。

当过肩镜头取景位置是特写的时候，画面就会被前景人物的后脑遮挡 1/3 甚至 1/2。这种构图方式强烈地孤立了面向观众的角色，并且与观众建立了更亲密的感觉。具体如图 2-67 所示。

④低角度反拍镜头。

低角度反拍镜头俗称为过臀镜头，是一种极具动感的低角度拍摄位置，容易使被拍摄的两个角色之间处于

图 2-65 侧拍镜头　　　　　　　　　　图 2-66 过肩镜头

敌对关系。具体如图 2-68 所示。

（2）角色肩并肩。

这个位置基本上摄影机只在正面拍摄，但给演员的表演提供了更多的选择空间。对两个角色可以任意选择正向镜头或者侧向镜头，而且取景也变得非常自由，全景、中景、特写都不会出现角色遮挡镜头或者无法涵盖两个角色的情况。而且镜头随着角色的调度可以任意衔接到过肩、过臀或者侧拍镜头。具体如图 2-69 所示。

图 2-67 远摄镜头的过肩镜头　　　　图 2-68 低角度反拍镜头

（3）角色朝向交汇呈 90° 直角。

这是介于面对面和肩并肩之间的一种折中位置设计办法。演员的姿态比较轻松，对立感弱，不属于争执或亲密对话的姿态。在这种轻松的关系中，两名角色不必对视，而且头的位置也不一样。拍摄时可以用过肩镜头的方式正反拍，也可以用正面拍摄的方式，让角色处于平等的位置上表演。这类镜头往往用正面拍摄作为主镜头，然后再接入特写和过肩镜头调节节奏和关注点。具体如图 2-70 所示。

（4）角色错开相对。

这个位置能创造非常强的疏离感和向外张力。角色虽然相对，但是眼神无法交汇。用双人镜头拍摄过肩镜头时，后景的角色会变得遥不可及。在这种情况下，分开的特写镜头剪辑在一起时，反倒能拉近两个角色的距离。具体如图 2-71 所示。

图 2-69 角色肩并肩　　　　图 2-70 角色朝向交汇呈 90° 直角

（5）角色朝向不交汇呈 90° 直角。

这是另一种制造疏离感和向外张力的角色位置，但是双方同时带有压迫感。对白和表演将决定谁是强势的一方，或者交替压迫。具体如图 2-72 所示。

（6）角色肩并肩前后错开。

这种角色位置颇具戏剧性，并且非常明确地让观众感受到前景演员的主导地位。这个位置需要将摄像机面对角色拍摄，并减少剪辑，避免破坏场景和角色关系的完整性。这类镜头的缺点是，前景演员表演空间狭小，后景演员表演空间较大，而主导却是前景演员。所以常用于肢体表演幅度较小的戏，这类镜头取到前景演员特写时，就会变成过肩镜头。但是观众会和前景演员而非后景演员建立亲密的关系。如果将角色分开特写，则会加强疏离感。具体如图 2-73 所示。

图 2-71 角色错开相对　　　　　　　　图 2-72 角色朝向不交汇呈 90°直角

（7）角色朝向向外。

这种角色位置继续拓展角色之间眼神不接触的设计方案。因为两位演员都往镜头外不同的方向望去，所以观众的注意力被分散在后景和前景演员间，产生了一种随意、轻松的气氛。这时两个角色可以用眼神将观众的注意力指向其中一个角色，从而将镜头连接成一个整体。具体如图 2-74 所示。

（8）角色朝向向外呈 90°直角。

这是角色朝向向外位置设计的变体。这种位置主体非常明确。前景演员面朝镜头，自然成为镜头中的主导。但是如果从 45°位置拍摄，并且躲开两人的正面，就会产生随意、轻松的失去关注点的氛围。具体如图 2-75 所示。

图 2-73 角色肩并肩前后错开　　　　　　图 2-74 角色朝向向外

（9）角色相互背对。

这种角色位置设计使两个角色完全对立。当采取过肩镜头拍摄时，远景演员将头转向侧面就会形成聆听的

"视线"感。而分开的特写，会让观众感觉两个角色之间产生联系和交互。如果将角色分开特写，则会产生角色间相互注意的暗示。具体如图2-76所示。

（10）角色处于不同高度。

当角色处于不同高度时，镜头往往需要以高或低的角度拍摄。特写主观镜头一旦有高低角度变化，就会使角色主导地位产生变化。而中景、全景的拍摄角度不同，也会给观者带来完全不同的感受。具体如图2-77所示。

图2-75 角色朝向向外呈90°直角

图2-76 角色相互背对

图2-77 角色处于不同高度

三、学习任务小结

通过本次课的学习，同学们了解了镜头中场面调度的基本概念、要素、方法，掌握了演员调度、镜头调度、场面调度的特性，以及空间造型、光影、色彩、道具、服装、化妆、纵深性场面调度、重复性场面调度、对比性场面调度、象征性场面调度等知识。通过双人对话场面的调度范例的学习，同学们对场面调度有了更深入的了解。

四、课后作业

（1）根据课堂学习的内容，理解场面调度的基本概念；通过练习，深入理解场面调度中的各种元素。

（2）临摹双人对话场面调度范例。

扩展知识 镜头的剪辑与组接

学习任务三 动画配音

教学目标

（1）专业能力：了解声音的基本概念、声音的基本要素、声画关系、主观声和客观声、动画中音乐的作用、动画中的语言，能够听音解析。

（2）社会能力：培养学生的人员协调与管理能力，以及运用各类声音的能力。

（3）方法能力：素材收集能力、概括归纳能力、分析和运用声音的能力。

学习目标

（1）知识目标：掌握声音基本的概念、声音的基本要素、声画关系等。

（2）技能目标：掌握动画中音乐的作用、动画中的语言，能够听音解析等。

（3）素质目标：具备一定的自我学习能力、沟通和表达能力、审美意识，以及分析和运用声音的能力。

教学建议

1. 教师活动

（1）教师通过对优秀动画作品的展示与分析，引导学生分析动画片中的各种配音，从而引发学生对动画配音的学习兴趣。

（2）教师授课中对具有代表性的动画配音进行分析，引导学生参与讨论动画中的配音，并进行思考。

2. 学生活动

（1）在教师的指导下，对优秀动画片的配音进行分析。

（2）能在教师的指导下进行简单的动画片配音。

一、学习问题导入

动画的制作主要是通过动作、场景等的绘制拍摄完成的，完成了画面只是完成了百分之五十的工作，一部完整而精彩的动画片，离不开动画的配音。本次课我们将学习动画配音的相关知识，了解动画片配音的方式方法。

二、学习任务讲解

（一）声音概述

1. 声音的基本概念

影片的声音包括音乐、音响和语言3大部分。这3种声音在影片中各自发挥着不同的作用，使之融为一个有机整体。电影是视听艺术，导演在处理声音与声音关系的同时，又要充分考虑声音与画面的关系。音响通常用于还原生活真实、渲染气氛，然而也可通过改变音量、声调等发挥表情达意的作用，甚至可以作为一个声音主题，具有象征意义。在音乐创作上，导演要与作曲充分合作。导演并不一定要深懂音乐，但是要从影片整体构思入手，明确画面与音乐的关系。大部分作曲者都是在看过影片的粗剪、精剪后开始创作的，也有导演以现有的音乐来考虑画面。

导演对语言的把握集中在对白的处理上，语气、停顿等表达方式甚至比文字本身更为重要，导演可以将之处理得生活化，也可处理得风格化。对白可以塑造人物、揭示剧情、延伸视觉空间。画外音独白也是语言处理的一种方法。对于动画片而言，只有前期录音和后期配音，而前期录音是必须做的。

2. 声音的基本要素

（1）音量。

音量又称声强。它表示的是声音能量的强弱程度，主要取决于声波振幅的大小。在影片中经常要控制音量。音量的大小影响距离感，通常声音越大，我们就会认为距离越近。衡量音量的单位为分贝（dB）。

（2）音调。

声音振动的频率控制着音调，即声音的"高音"和"低音"。在生活与电影中，大部分的声音都是混合声，有不同频率的组合。然而，音调可以协助观众在电影声轨中挑出远近距离不同的声音，以及区别出音乐及人声音；而且这也是区别各种对象声音的方式。低音如重击声，代表空心物体发出的声音，而高音则代表从平滑或硬物表面发出的声音。

（3）音色。

声音各部分的调和赋予声音特定的风味或声调，音乐家们称之为音色。它是形成声音"感觉"及"质地"的依据。当我们说某人的声音浑浊，或某一音乐乐音圆润时，指的就是音色。在日常生活中，我们对熟悉声音的判断就是依据其音色。

（4）节奏。

节奏是表现声音的时间特色，可以分为有节奏和无节奏。例如绝对规则的时钟滴答声、心跳声、自行车摔倒时的不和谐的声音。有的声音可以是有节奏的，如呼吸声、刷牙声；或者是没有节奏的，如谈话时的语言声、球场上的比赛声。

节奏、音量、音调、音色可以帮助观众感受整部影片。这些要素可以让我们分清楚每个角色的声音，并且这4个要素的相互作用增加了观众对影片的感受。

影片《狮子王》中的丁满是一只自以为很聪明、动作敏捷的狸猫，它总觉得自己是个重要人物，总是要凸

显自己。所以丁满的音调和音量是比较高的，音色比较尖，说话的节奏较快，这几点就体现出了丁满的性格特征。而彭彭却恰恰相反，它的音调和音量比较低，音色浑厚稳重，说话的节奏也比较慢。这正好体现出了彭彭是性格温和、头脑简单、思维迟钝的疣猪。具体如图2-78所示。

图2-78 声音的节奏

3. 声画关系

声音和画面，耳朵和眼睛之间的相互作用，如何产生比两者之和更大的整体效果？当观众进入影片的叙事时，声音通过音乐、音响、语言和画面的结合或不结合告诉观众在故事世界之内或之外发生了什么事情。空间和时间是由视听结合决定的，场景的连续或分割也是如此。通常，声音和画面能够同步，但为了叙事需要，声音和画面也可以不同步。当这些视听元素有目的地并列时，对这个场景来说或许会有更丰富的含义。

在声画关系中，无声处理是较极端的手法，但如果运用得恰当，就能造成"此时无声胜有声"的效果，使观众注意力高度集中，常用来表达紧张、恐怖或肃穆的气氛。

（1）画内声音。

画内声音是指画面上我们看得到的声源所发出的声音。典型画内声音包括与口形同步的语言声、关门声、脚步声、海浪声、孩子们的戏耍声等。

影片《僵尸新娘》中，当马车出现时，发出马车行驶的声音。当镜头拍内景时，维克特与父母坐在马车里，仍然是马车行驶的声音。具体如图2-79所示。

图2-79 画内声音

（2）画外声音。

画外声音是指画面上观众看不到声源的声音。在影片场景中可通过某种方式看到或知道有声源存在。如果某个人物对看不到声源的声音做出反应，那么这个声音也是剧情的画外声音。例如环境声，如草地上的鸟叫声、风声雷声、室外的交通声、画外人物对画内人物的喊叫声、看不见的收音机传出的音乐声。

4. 主观声音与客观声音

（1）主观声音。

主观声音是深入影片中人物的内心世界，展示其心理状态的非银幕场景空间内的声音，如心跳声。

（2）客观声音。

客观声音是画面空间内和空间外存在的声源所发出的声音。影片中有大量不可缺少的客观声音。如描写环境的虫鸣鸟语、城市噪声；人物动作效果声；剧中人的对白、歌唱等。这些声音会起到叙事的作用，使画面空间变得真实，使影片获得逼真的艺术效果。

（二）动画中的音乐

1. 电影音乐的概念

电影音乐是专为影片找来音乐人创作（原创音乐），或选用已有音乐作品（挪用音乐）为影片编配音乐。它是电影综合艺术中一个重要的有机组成部分，是音乐艺术的一种体裁。音乐进入电影后，不仅具有一般音乐艺术的共性，同时音乐艺术也是和电影艺术最为相近的艺术形式。音乐的创作构思必须以影片的题材内容、样式结构、艺术风格，以及导演的总体构思为依据。

音乐是对白以外另一个叙事空间，但音乐不像对白，对白多以人物的语气、语调组成。音乐却拥有多种多样的先天特性，包括通过其旋律、曲式、歌词及其历史背景等，可以具象呈现，也可以抽象表达，它们既可如同旁白属于直接的叙事线索，如作为一种时代氛围的表达；也可以成为隐含的叙事工具，不直接表达的音乐，尤其以纯音乐为主，但背后却含有寓意。放在不同情节，配合不同画面，通过观众的接收与想象得以发挥。

音乐在动画片中占有很重要的位置，起着举足轻重的作用，有的动画片从头到尾都是以音乐贯穿始终。音乐与画面和谐统一才能使动画片更充分地展现出它特有的艺术魅力，因此动画片采取前期录音的工艺来确保影片音乐的完整性。

2. 音乐与故事

（1）旋律。

旋律是由不同高低、不同长短、不同强弱的乐音组成，是塑造音乐形象、抒发音乐情感的主要手段。在电影音乐中旋律往往非常精练而有特色，是体现影片主题、塑造人物形象、抒发内心情感的重要手段。人物通过类型（乐器）、目标（音调中心）、能力（范围）和情绪等级（音色）来表现。

（2）和声。

和声结构为要表现的音乐提供情绪和空间背景，类似场景当中的布景设计为要讲述的故事提供了视觉背景，并通过这些视觉形象来支持故事发展一样。

（3）不和谐音。

当出现不和谐音时，两种声音相互冲突，刚好与和声相反。在故事中，当两个人物或两种意识形态相互冲突时，声音也相互冲突。在两种情况下，这些元素都是必要的，因为这样可以形成张力和戏剧，使观众产生对解决冲突的向往。

（4）节奏。

音乐和电影都是时间表现的艺术形式（与绘画和雕塑相对）。对于观众来说，时间过程可以是客观的，也可以是主观的。节奏和速度的感知是通过事件发生的实际频率，时间段内传送的信息多少，在我们内心深处、理智上、情感上的卷入程度来实现的。

（5）乐句。

一个乐句涵盖一个由旋律、和声、节奏、意图组成的完整思想，乐句是整个乐曲的组成单位。同样地，剧本或影片也有：场景里面表现单一思想的回合，作为组成单位；情节里面的完整场景，其目的是把单一的思想连接成为物质流；一系列的场景，其连接组合的目的是使故事朝新的戏剧方向发展。

音乐和电影的蓝图都是书面形式的，不是即兴创作，电影能够给其过程提供一些创造性发挥。作曲家通过乐谱上的音符来表现，编剧通过剧本上的文字来传达，然后在指挥家和导演的指导下，使乐谱或剧本通过音乐家或演员演绎出来。音乐和电影之间明显的、主要的差别在于，后者是有画面的，实际上还与前者结合成为电影的一种表现手段。音乐与故事之间的关系如表 2-1 所示。

表 2-1 音乐与故事之间的关系

音乐	故事
旋律	人物
和声	布景设计
不和谐音	冲突
节奏	速度
乐句	镜头 / 场景 / 段落
乐普 / 作曲家	剧本 / 编剧
演奏家	演员
指挥家	导演

3. 音乐的作用

经典电影音乐和戏剧音乐在技巧上、美学上以及影片的情绪上具有情感表现、连贯性、叙事提示以及叙事完整性这几种功能。音乐的抽象性给电影留出了很多空间，引发更多使人利用幻想力创造的思考空间。曲式、旋律、节奏成就了构筑音乐的一个无形思维空间。

（1）情感表现。

音乐可以催眠，使人们相信影片中虚构的世界，使所有如幻想曲、恐怖片、科幻片等影片类型得以建构。在这些影片类型中，音乐不只是支持银幕上真实的画面，更多的是使观众感受到看不见的和听不到的事物、表现人物的精神过程和情感过程。

（2）连贯性。

当声音或画面间断的时候，音乐可以填补这个缺口。音乐通过使这类较为粗糙的地方变得连贯，隐藏了电影中技术层面的缺陷，以免观众出戏。当配上音乐时，空间上不连续的镜头也能保持一种连贯的感觉。

（3）叙事提示。

音乐可以帮助观众确定背景、人物以及叙事事件，让观众有一个特定的视角。通过给画面提供情绪阐释，音乐能够提示叙事，例如提示危险的到来或搞笑的场面。

（4）叙事完整性。

正如作曲有它自身的结构一样，音乐通过运用重复、变奏、对位等手段，有利于影片形式统一，这也是对叙事的支持。

4. 音画关系

音画关系是指音乐与画面在影片中的结合关系。音乐是听觉艺术，画面是视觉艺术，两者都是通过一定的时间延续来展示的艺术。因此在影片放映的同一时空中，它们势必会以不同的形式结合在一起，一般分为音画同步和音画对位两种形式。

（1）音画同步。

音画同步表现音乐与画面紧密结合，音乐情绪与画面情绪基本一致，音乐节奏与画面节奏完全吻合。音乐强调了画面提供的视觉内容，起着烘托、渲染画面的作用。影片《龙猫》中妹妹小梅发现龙猫，并紧追其后。音乐在此作为一种修饰，跟随画面动作的起伏时而停顿，时而奔放。具体如图2-80所示。

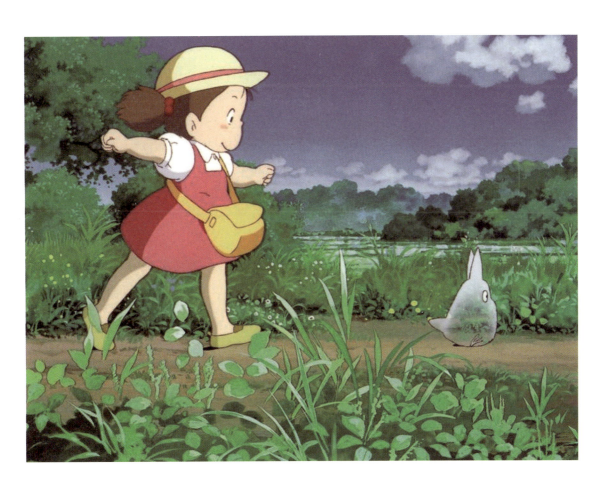

图2-80 音画同步

（2）音画对位。

音画对位从特定的艺术目的出发，在同一时间内让音乐和画面做不同侧面的表现，两者形成"对位"的关系，以期更深刻地表达影片内容。音画对位又分为音画并行和音画对立。

音画并行是指音乐不是追随画面的具体内容，也不是与画面处于对立状态，而是以自身独特的表现形式从整体上揭示影片的思想内容和人物的情绪状态，在听觉上为观众提供更多的联想和潜台词，从而扩大影片在单位时间的内容容量。音画对立是指导演和作曲者有意使画面与音乐之间的情绪、气氛、节奏以致内容等方面相互对立，使音乐具有寓意性，从而深化了主题。

5. 挪用音乐与原创音乐

（1）挪用音乐。

挪用音乐的主要特点是作品本身对于观众来讲是熟悉的。相对于原创音乐来说，挪用音乐往往比原创音乐更具吸引力，给人印象也更为深刻。对导演来说，他们也可借已有作品做较大的发挥。作为一种潜在的叙事线索，带观众去发现、领悟其内在含义。

（2）原创音乐。

原创音乐是指专门为一部电影请作曲家量身定做的音乐。谈到原创歌曲，大家都会想起由艾尔顿·约翰于1994年为动画片《狮子王》作曲并演唱的原声唱片 *Can You Feel the Love Tonight*，该唱片销售了1000万张以上，歌曲本身还荣获了奥斯卡、金球奖、格莱美等多项大奖。其中 Hakuna Matata（哈库呐玛塔塔）给观众留下的印象最为深刻，虽然其歌曲的优美动听程度远远不及 *Can You Feel the Love Tonight*，但是对于观众来讲 Hakuna Matata 的歌词给人的印象却更为深刻。

6. 语言

语言包括对白和旁白两大类。人的声音表现能力基于人的发声器官。随着语言能力发展，以及对词汇理解的深入，人们持续接收到通过语言语调传达的非语言信息。

（1）对白。

在电影中所有说出的台词都叫对白，亦称"台词"，指导演员表达台词及动作的人或影片中由人物说出来的语言，是电影艺术的主要表现手段之一。影视语言作为人类思想交流的媒介，它既有表意功能，同时又能创造出艺术美感。对白要与影像相互配合，否则观众会感到困惑及不和谐。

（2）旁白。

旁白是电影艺术中以"画外音"形式出现的解说性、评论性语言。通常以剧作者"第三人称式"的客观观点或以某剧中人物"第一人称式"的主观观点出现。它不是在剧中其他人物的动作作用下产生的反应行动，不承担塑造人物性格的剧作职责。旁白通常作为剧作结构的一种辅助手段，应用于说明剧情发展的时间、地点、时代背景，交代剧情大幅度的时空跨越，介绍人物，对剧情的某些内容做必要的解释或发表具有哲理性和柔情性的议论等方面。

旁白大多不追求口语化。相反，它追求书面语言较为严密的语法结构和逻辑性，具有一定的文学性。应用时一般避免与画面内容的重复和对主题的直接宣说；在风格上则与剧作的总体风格保持一致。

旁白能够使电影产生主观色彩，且通常带有宿命意味。早期旁白用得最多的是在纪录片中，由画面外的旁白来提供依附视觉的事实信息。旁白不但可以解说展开故事，提供角色的粗略背景，也可以作为场景转换的手段。

7. 听音解析

（1）明确声音的元素。

声音设计师对影片声音的研究比编剧更为全面和细致，剧本不应该也不能够过分深入地介入影片的声音，这和剧本不应该规定摄影机角度也不应该规定布景设计的元素是一个道理。声音设计师要将剧本中包括的物体的声音、环境的声音、情绪的声音、转场的声音进行分类。下面以影片《小鸡快跑》中开头部分的声音设计方案为例来进行全面的分析。

影片《小鸡快跑》中的开头前10分钟,音乐设计与众不同,很有特色。无论是旋律和节奏都显得比较轻松,也有突如其来的紧张气氛音乐注入其中。首先看一遍前10分钟的影片,注意将听到或看到的内容按一定的逻辑关系,对动作、物体、情绪等声音分门别类地进行分组,整理出一些对立的关键词语。我们把金捷和她的伙伴们分为一个场,养鸡场老板和恶狗分为另一个场,表2-2所示为这两个场的两极声音列表。

表2-2 两个场的两极声音

金捷和她的伙伴们	养鸡场老板和恶狗
轻松的、活泼的	呆板的、恐怖的
轻语或无声	低吼大叫
轻轻的脚步声	锁链声、牙齿声
弱小的	凶猛的、强势的
被征服者	征服者
被看管	看管
逃跑	追捕
服从的	命令的
命运	金钱

(2)物体的声音。

在画面上的每一个角色、物体还有动作都可能会产生潜在的声音,这种声音或许会给场面和故事带来更进一步的戏剧冲击,这种声音上的"润色"正是声音设计师应该发掘的。角色和物体都跟形成该场戏中情绪上紧张关系的动作相关。找到动作、运动方向和碰撞或冲击的时刻,找出哪些可以加强该场戏中所有动作,让声音出彩的地方有哪些。

(3)环境的声音。

环境的声音包括内景和外景,通过不同的声音使人对所处环境产生感知,也可以用音乐来烘托影片的环境气氛。

(4)情绪的声音。

情绪的声音就如同剧本中的形容词和副词,可以给场面描写"添油加醋"。为观众提示导演、角色、场景设计师和声音设计师在该场面中应该营造一种什么样的感觉。大多数电影音乐都是伴随画面上任务的情绪来进行的,情绪音乐有意采取发生的戏剧和感情无关的立场。当音乐与所发生的事情无关时,反讽能够形成一种强烈的对位,让观众深刻地理解所发生的事情。

(5)转场的声音。

转场声音是电影中用于衔接前后两场戏或两个段落的音乐。这种音乐既可以用整段的乐曲,也可以用短小的乐句。从一个场景转换到另一个场景的时候,实际空间的变化是最明显的。理所当然地,这种实际空间的变化为环境声的变化提供了一个契机,改变环境声以帮助观众确认新的空间,但这种变化本身一般不是戏剧性的

转折点，很可能要观众去深入挖掘与影片的变化相应的心理过渡。

三、学习任务小结

通过本次课的学习，同学们掌握了声音的基本概念、基本要素，以及声画关系、主观声和客观声、动画中音乐的作用、动画中的语言等知识点，具备了一定的听音解析能力。课后，大家还要多看多听经典动画片的配音，深刻理解其中的方法和技巧。

四、课后作业

（1）根据课堂学习的内容，理解声音的基本要素、声画关系等。

（2）观看日本动画《风之谷》片段，深入理解动画中音乐的作用。

学习任务一 角色表演风格与关键动作

教学目标

（1）专业能力：能认识分镜头中的动画表演风格；能正确区分角色的表演风格；能理解并绘制分镜头中的关键动作；能掌握动画分镜头中的运动方向和图示符号。

（2）社会能力：观察日常生活中人物或者动物的动作特点，收集不同类型的动作案例，能运用所学的知识分析各类角色表演风格，并能在绘制分镜头过程中准确表现出来。

（3）方法能力：收集信息资料能力、分析与理解能力、提炼与应用能力。

学习目标

（1）知识目标：理解动画分镜头中角色表演风格的类型，掌握动画关键动作的绘制方法。

（2）技能目标：能从动画作品案例中提炼角色表演的关键动作，并利用发散思维、举一反三，绘制出角色表演的关键动作。

（3）素质目标：能大胆、清晰地展示自己绘制出的关键动作，具备团队协作能力和一定的语言表达能力。

教学建议

1. 教师活动

（1）教师通过展示优秀的角色表演案例，提高学生对角色表演的直观认识。同时，运用多媒体课件、教学视频等多种教学手段，讲授角色表演风格与关键动作的学习要点，指导学生进行关键动作的绘制。

（2）注重传统文化的学习，引导学生探索和追求本民族的动画表演风格，并应用到自己设计的表演动作中。

（3）教师通过展示案例，让学生切身感受如何从日常生活中提取表演的关键动作，并在此基础上让学生发挥想象力，进行适度夸张。

2. 学生活动

学生选取优秀的作品进行点评，分组进行现场表演和讲解，训练语言表达能力和沟通协调能力。

一、学习问题导入

请问同学们看过如图 3-1 所示的动画片吗？如果看过，能说出图中角色的名称吗？是什么原因让你对这个角色印象深刻呢？

同学们对某个角色印象深刻的原因可能是角色散发的个性魅力，可能是精致、有特色的角色设计，也可能是角色的表演夸张有趣等等。其实，动画角色和其他形式的艺术表演不同，它是虚拟的，但通过动画师的艺术加工，动画角色就有了灵魂，成为了会思考的生命体，将角色与个性表演融合，从而给观众留下深刻的印象。

图 3-1 中外动画示例

二、学习任务讲解

如果说动画是一朵美丽的鲜花，那么不同的地域习惯、风土人情就是培育这朵鲜花的肥沃土壤。同真人表演不同，动画表演的主体是动画角色，而动画角色是由动画创作人员构思出来的虚拟形象，它和各民族的审美传统以及文化底蕴有着密切的关系。由于每个人的成长经历不同，动画有时又带有强烈的个人审美意识。

在动画创作过程中，不同的创作者有着自己独特的个人风格，这种风格体现在创作之中，也体现在作品表达的内容和绘画风格等各方面，使作品具有鲜明的艺术魅力。例如以宫崎骏为代表的简约淡雅、清新自然和悲天悯人的日本动画风格，作品中流露温馨、朴素之美，关注人与自然；以迪斯尼为代表的动画风格，作品人物性格鲜明、音乐优美动听、动作夸张生动，符合大部分观众的审美，善于推出动画明星，宣扬勇敢、自由及快乐等。

1. 动画表演风格

在动画作品百花齐放的今天，仅用动画的制作方法、题材、国别等来划分动画的风格显然不够精准。当今的动画作品在动作表演上比较鲜明地表现出了不同的风格化特征，比如写实化表演风格、拟人化表演风格、夸张化表演风格和美术表演风格四种。

（1）写实化表演风格。

写实化的表演是以角色的客观动作规律为基础，设计与绘制角色的动作和表情，通过动画角色的生活化表演达到真实和自然的效果。它是比较接近现实生活中的角色表演风格，注重动作、表情的细腻、准确。

日本动画多体现这一风格，动画里角色的动作如同真人表演，以真实的连贯动作带动角色展现性格，而非用夸张的动作或舞蹈。图 3-2 所示的日本动画《龙猫》，宫崎骏对角色表演的刻画非常细腻准确，让观众在观影过程中仿佛置身于童话世界中。其中两姐妹刚搬到新家时的片段：开心地跑来跑去，因为房子很破旧，两姐妹站在门口大喊壮胆，在摇摇欲坠的门檐下面嬉闹……看着角色的一举一动、一颦一笑，观众感觉这是生活中会经历的片段，真实而亲切。

图 3-2 动画《龙猫》写实风格

当然，不是只有写实化表演风格的人物才能采用写实化风格的表演，夸张造型的人物也可以使用写实风格的表演。写实风格的表演也可以通过对动画角色的性格塑造使其夸张地表现出来。比如《东京教父》，它讲述了现代日本人的现实生活，描绘了一段笑中带泪的故事，它是生活化的表演，但是它的表现形式要夸张很多，如图 3-3 所示。

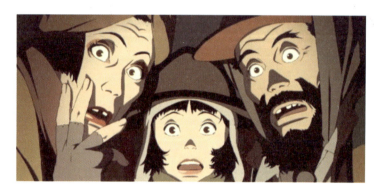

图 3-3 动画《东京教父》写实风格

需要注意的是，动画作品中的写实风格不是完全的写实，过度真实会让动画失去趣味性，观众在观看的过程中会不自觉地将动画与真人电影进行比较，比如 CG 动画《最终幻想》，如图 3-4 所示。

图 3-4 动画《最终幻想》超写实风格

（2）拟人化表演风格。

拟人化表演风格是把人物的某些特性（表情动作、语言能力和情感特征等）赋予动物（物品）角色。自动画诞生以来，创造了很多会说话但不是以人物造型为主的角色，早期的拟人化表演风格是让动物开口说话，随着动画的发展，后来开始研究怎样使拟人化角色更加真实可信、生动自然，这是拟人化角色的设计原则。

拟人化表演风格首先要把握角色原型的外部特征，其次要结合动物、植物或者其他非生命物体的特征、习性，或者形体、色彩带给我们的心理感觉，还要强调角色的拟人化动作，主要集中在手部和面部。例如在《功夫熊猫》中，所有的角色都是以动物为原型进行创作的，观众仿佛进入了动物世界；熊猫阿宝保留了熊猫的一些生活习

性,如非常贪吃,身体圆滚滚的,看起来很憨厚等;脸部表情的拟人化使他能够自如地传达情感,虽然比较胖,但丰富的肢体语言使他看起来异常灵活。具体如图3-5所示。

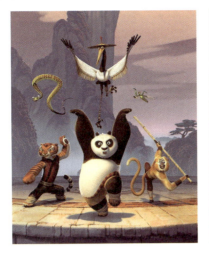

图3-5 动画《功夫熊猫》拟人化风格

(3)夸张化表演风格。

夸张化表演风格是在角色基本运动规律的基础上,强调动作与表情的极度夸张、变形,有强烈的表演痕迹。夸张化的表演风格往往能带给观众巨大的视觉冲击感,对于一些动、植物角色常作拟人化的处理,摒弃常规属性,赋予其人类的思想和动作。

夸张化表演风格和写实表演有着明显的区别,表演的目的是夸张反映生活中的戏剧化情节,运用生动的形体动作,对角色造型、表情、动作加以强调夸张来刻画角色,如经典动画片《猫和老鼠》,它的故事剧情很简单,每一集是独立的,角色的表演充满想象力和趣味性。在《保镖》一集中,如图3-6所示,杰瑞的"保镖"大灰狗用巴掌先把汤姆压成了很薄的、带有褶皱的饼,汤姆被提起来的时候变成了个手风琴形状的折纸。在这里,创作者先是将这些猫、狗、老鼠等动物进行了拟人化的处理,让他们拥有人类的情感、动作和表情,又给了他们超乎生活规律的夸张变形表演。

图3-6 动画《猫和老鼠》夸张风格

动画中夸张风格的表演不只局限于夸张造型的角色,写实风格的角色也可以采用夸张风格的表演,有时能起到意想不到的喜剧效果,但是不宜过多。动画片《灌篮高手》,如图3-7所示,是一部写实化风格的动画,但有时剧情需要搞笑活跃气氛的时候,也会转换人物造型(Q版造型),穿插夸张化风格的表演。

图 3-7 动画《灌蓝高手》写实与夸张风格结合

（4）美术表演风格。

美术风格来源于本国的传统文化，来源于创作者对本民族风格的探索和追求。我国传统的动画片有着独特的美术风格，如剪纸片、水墨片、木偶片等。其中，水墨动画《山水情》与一般的动画片不同，更注重写意。它没有轮廓线，水墨在宣纸上自然渲染，一个个场景就像是一幅幅优美的水墨画，角色的动作优美灵动，背景豪放壮丽，笔调柔和，充满诗意。具体如图 3-8 所示。

由于美术风格动画角色受到造型的限制，表演不能像写实和夸张风格那样随意，为了防止画面单调，更着重于关键动作的设计，或者通过关节带动肢体传递动作。所以，美术表演风格注重的是写意与传神，而不着力于动作的完全写实。具体如图 3-9 所示。

图 3-8 水墨动画《山水情》　　图 3-9 木偶动画《阿凡提的故事》

2. 动画分镜头中的关键动作

动画不像电影中的角色能够进行真人演绎，也不是动画师的凭空捏造，而是根据真实生活中人/物的运动规律设计的。在分镜头中表现画面的连续性时，镜头应该用关键动作交代清楚。动画分镜头关键动作设计就是将分镜头剧本中出现的动作词语，以关键的动作直观地表现人物角色的运动状态，并根据动作运动的方向，加入相应的箭头符号确定动作方向。

（1）确定动作关键点。

镜头中每个角色的动作需要在分镜头画稿中体现出来，但不需要详细地绘制每个动作细节，只需要将连续动作的关键点画下来。连续动作是指同一镜头内角色因剧情需要而产生的两个或者两个以上的动作。如果一个有连续动作的镜头，分镜头画面只有一个，就存在多种可能。也许通过原画师的再创作，意思表达会比导演的更好，但也有可能偏离导演原本的设想，容易造成后期反复修改等问题。所以，分镜头中的角色表演需要画出最关键的动作。

如图 3-10 所示，在设计跳跃动作时，可以先确定开始和结束的动作关键点——起跳和落地；然后根据开始和结束的动作确定中间动作——腾空。原画师再根据关键动作绘制中间画，将动作完善，最终形成连续动作。分镜头中关键动作需要详细分解时可在分镜纸动作栏、内容栏中加以说明，作为原画师在绘制动画时的参考依据。

（2）动画分镜头中关键动作方向（幅度）的图示。

确定动作关键点后，角色在景别中的运动方向是有多种可能的。在这种情况下，我们可以在分镜头中使用箭头来确定动作方向。为了区分不同情况下的动作方向，可以用不同的箭头形式来表现。下面我们一起来学习在动画分镜头中常见的动作方向和身体动作幅度的符号表示方法。

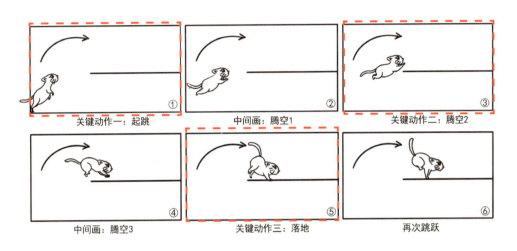

图 3-10 跳跃动作关键点

①单一动作方向箭头。

这种情况下因为动作方向比较单一且没有明显的透视运动变化，我们一般使用实心的小箭头，箭尾根据运动的实际情况可使用直线或者曲线，如图 3-11 所示。

动作	图示
单一动作方向	→ ← ↑ ↓ ↗ ↑

图 3-11 《星猫侦探》分镜头稿及关键动作方向图示（一）

②来回动作方向箭头。

根据来回方向使用双向的实心小箭头，箭尾根据运动的实际情况可使用直线或者曲线，如图 3-12 所示。

动作	图示
来回动作方向	↔ ↕ ↶

图 3-12 《星猫侦探》分镜头稿及关键动作方向图示（二）

③出入镜箭头。

需要对分镜头中的角色进行出入镜画面调度时，一般使用空心的箭头，箭尾根据运动的实际情况可使用直线或者曲线，并在旁边标注清楚是入镜（in）还是出镜（out），如图 3-13 所示。

④透视运动箭头。

角色进行前后运动或者旋转运动时，带有一定的透视变化，箭头也相应地要更改为带立体效果的空心宽箭头，如图 3-14 所示。

 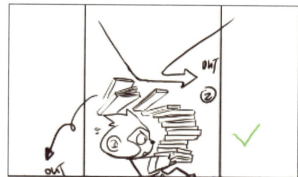

动作	图示
入镜 / 出镜	⇒ ⇐ ⇑ ⇓ ⇗ ⇑

图 3-13 《星猫侦探》分镜头稿及关键动作方向图示（三）

动作	图示
透视运动	⇡ ⇣ ⇦ ⇨ ⇧ ⇩ ↻

图 3-14 《星猫侦探》分镜头稿及关键动作方向图示（四）

⑤动作幅度。

当镜头中的角色需要做一些身体动作幅度变化时,我们可以使用双层短线或者多层短线来表现,如图3-15所示。

图3-15 《星猫侦探》分镜头稿及关键动作方向图示(五)

三、学习任务小结

通过本次课的学习,同学们已经初步认识了动画角色在分镜头中的艺术形态,通过赏析动画作品案例,掌握了动画中常见的表演风格,通过观察日常生活人物的动作和个性,总结出常见动作的关键点,并能够绘制出来。学习的过程中,同学们可以大胆表演和模仿,直观感受动作的运动规律,从而掌握动作的关键点。

四、课后作业

(1)每位同学选择一个简单的运动动作(走路、跑步、打球等)进行表演,并将表演过程用手机拍摄下来。

(2)观察所表演动作的关键点,用分镜纸把关键动作绘制下来。

(3)将关键动作方向和动作幅度用所学箭头图示表现出来。

学习任务二 动画角色在镜头中的情绪化表情

教学目标

（1）专业能力：掌握动画分镜头中角色表演的常见表情及其特点；理解表情设计需要以角色性格为基础；能通过肢体语言加强角色表情情绪的传达。

（2）社会能力：关注日常生活中人物不同情绪的表情变化，收集不同个性的角色表情案例，能以角色性格为基础为进行表情设计，并准确传达情绪。

（3）方法能力：观察模仿能力、收集归类能力、案例分析能力、提炼及应用能力。

学习目标

（1）知识目标：掌握人物角色常见表情以及强化表情的方法。

（2）技能目标：能以角色性格为基础进行表情设计；能模拟不同性格的角色表情的变化。

（3）素质目标：能进行自主模仿学习，提升表演能力和观察能力。

教学建议

1. 教师活动

（1）教师课前通过前期收集的日常生活角色不同情绪的图片展示，提高学生对分镜头中情绪变化表达的直观认识。同时，准备好多媒体课件、教学视频等多种教学素材，引导学生学习教材知识点。

（2）教师课中讲授知识点，通过案例讲解帮助学生理解动画角色如何在镜头中表达情绪，指导学生进行角色表情的绘制。

2. 学生活动

（1）学生课前进行自主学习，通过教材和自己课前预习初步了解动画角色的常见表情。

（2）认真听取老师对优秀的学生角色表情作业进行点评，分组进行现场表演和讲解，训练语言表达能力和沟通协调能力。

一、学习问题导入

同学们，今天我们一起来学习动画角色在镜头中的情绪化表情。人的表情是丰富多样的，通过情绪的表达和面部肌肉的运动，从而表现出喜、怒、哀、乐等各种表情。表情是人类内心世界的表现媒介，角色的魅力更多的时候取决于丰富的表情。请同学们观察图3-16，这三张图都是《哪吒之魔童降世》中的哪吒，他的不同表情变化是想表达什么情绪呢？

他的表情生动活泼，或可爱，或狡黠，或滑稽，淋漓尽致地表现出该角色在孩童时期活泼好动的性格。

图3-16 《哪吒之魔童降世》哪吒表情

二、学习任务讲解

1. 人物常见表情

动画分镜头中角色表演的表情设计通常包括喜、怒、哀、乐等人类最基本的表情，是在理解真人表情的基础上，根据动画片的风格定位进行相应的夸大设计。同时，人物角色的表情设计还要考虑不同性格角色的表情差异。在绘制动画分镜头时，不能简单地套用以往的人物表情，而应该结合具体的情境和人物性格，结合人物的肢体语言，设计出与当前角色相符的表情特征。例如动画片《卑鄙的我》里面有很多小黄人的角色，每个小黄人的性格不同，其表情和造型也不同，如图3-17所示。

图3-17 《卑鄙的我》小黄人表情

（1）快乐的表情。

表现快乐的表情幅度要根据快乐的程度来绘制。快乐程度较小的绘制，嘴角弧度应上翘，眼睛圆圆的，带着微微弯的弧度；快乐程度越高，表情幅度越大，在绘制时嘴巴可以张开，眼睛笑得像月牙一样。具体如图3-18所示。

（2）难过的表情。

难过是伤心的情绪表现，绘制时我们可以把人物嘴角弧度下撇，眉毛呈八字，眼角和眉毛皆下压，一般在难过的情绪下角色眼中都会泛着泪光，可以把泪珠加上，如图3-19所示。

图3-18 动画《偶像大师》高槻弥生表情（快乐）　　图3-19 动画《偶像大师》高槻弥生表情（难过）

（3）生气的表情。

生气是指人对某人或者某事有强烈不满的心理表现。表现生气的表情时，眉头紧锁，眼睛和眉毛上扬，目光犀利，嘴巴微张或大开，龇牙裂嘴或是露出牙齿，如图3-20所示。

图3-20 动画《偶像大师》水濑伊织表情（生气）

（4）表情设计需要以角色性格为基础。

根据角色性格的不同，会产生不一样的表情变化。设计时应该联系实际情况进行处理，不能简单地生般硬套。如动画《偶像大师》里的高槻弥生人物性格设定为个性活泼开朗还有点天然呆，所以她的表情设计眼尾下垂，带着天真和无辜感；由于自身营养很差，身高近乎停止增长，表情里还带着稚气。而水濑伊织是财团的大小姐，长得非常有气质，但性格任性，且非常讨厌输给别人，所以她的表情设计显得骄傲、不可一世。具体如图3-21和图3-22所示。

图3-21 动画《偶像大师》高槻弥生表情（天真无辜）　　图3-22 《偶像大师》水濑伊织表情（骄傲）

2. 强化表情的方法

（1）表情设计可以用动作强化。

角色的性格可以通过表情来传递，有时为了强调角色的表情，会增加动作，从而突出不同角色的性格特点。发挥肢体语言的作用来表达角色情感，强化角色所要表达的意思，能够给观众留下深刻的印象，如图3-23所示。

（2）表情设计可以用效果强化。

在需要表现特别夸张的表情设计时，可以加入一些效果来增强感染力。比如线条，线条除了可以在分镜头中表达角色的移动和速度外，也有表达心理和情绪的作用。具体效果可分为如下三种。

①集中线：集中视线，突出角色表情或强调某个物体（图3-24）。

②排线：排线可分为横排线和竖排线，横排线一般表现角色内心起伏，情绪紧张；竖排线一般表现角色受到惊吓，遭受打击等（图3-25）。

③阴影线：制造悬念，营造神秘感或者体现角色阴郁的心理（图3-26）。

图3-23 动画《偶像大师》秋月律子肢体语言

图3-24 集中线　　图3-25 排线（竖）　　图3-26 阴影线

三、学习任务小结

通过本次课的学习，同学们掌握了动画分镜头中角色表演的常见表情及其特点，以及绘制时需要注意的问题。通过案例分析与讲解，同学们理解了表情设计需要以角色性格为基础的原则，以及强化表情的方法。课后，大家要对本次课的知识点进行反复练习，提升表现技能。

四、课后作业

根据以下性格特征设计两个角色生气的表情。

（1）角色一性格特征：沉着冷静、谨慎稳重、做事认真细心。

（2）角色二性格特征：害怕交际、容易冲动、畏首畏尾、心境浮躁。

学习任务三 动画的表演技巧

教学目标

（1）专业能力：能认识动画的表演技巧形式；能根据不同的情况制定不同的表演技巧，并用分镜头的形式绘制出来。

（2）社会能力：关注生活中不同人物的性格特点，收集不同角色的人物表演规律，能运用所学的知识点分析动画作品中角色的表演案例，能在绘制分镜头过程中正确使用表演的技巧。

（3）方法能力：观察能力、信息和资料收集能力、表演技巧应用能力。

学习目标

（1）知识目标：了解动画角色的表演技巧类型，提升角色动画表演技巧。

（2）技能目标：掌握动画分镜头中角色表演形式和表演技巧；能使用分镜图表现不同的表演形式；理解如何提升动画中角色的表演技巧。

（3）素质目标：能够大胆、清晰地表达自己绘制出的关键动作，提升沟通协作能力和口头表达能力。

教学建议

1. 教师活动

（1）教师课前通过实际动画案例的展示，提高学生对动画角色表演学习的兴趣。

（2）教师课中运用多媒体课件、教学视频等多种教学手段，讲授动画角色表演中的学习要点，指导学生运用所学知识点进行动画表演分镜头的绘制。同时，鼓励学生融入剧情，多与身边的同学进行交流，互相表演，互相参考进行动作设计。

（3）教师请学生上台根据剧情内容进行单人表演、双人表演和多人的表演，让学生体会不同人数在镜头画面中的呈现效果。

2. 学生活动

（1）学生能运用所学知识点进行不同表演技巧类型的绘制。

（2）学生上台根据剧情进行动作表演，分组进行现场展示和讲解，训练语言表达能力、表演能力和沟通协调能力。

一、学习问题导入

同学们,今天我们来学习动画分镜头中的表演技巧,请问同学们近期看过的动画有哪些?其中让你印象最深的角色是哪一个?为什么?

2019年有一部动画电影——《哪吒之魔童降世》,主角哪吒的动作表演既保留了传统文化里面反叛的个性,又加入了与时俱进的热血和感性。哪吒叛逆、独立、感性以及幽默都通过角色造型和肢体动作恰到好处地表现出来,打动了各个年龄层的观众。具体如图3-27所示。

其实,角色表演决定一部动画作品能否成功。动画角色本没有生命,动画师的后期制作,让表演为角色注入灵魂。如果在分镜头中忽视表演,即使运用最先进的技术,也很难制作出令观众印象深刻的作品。

图3-27 《哪吒之魔童降世》幕后创作

二、学习任务讲解

动画中虽然没有真正的演员,也没有真正的场景,但通过虚拟的摄影机设计画面效果,可以达到和真人表演一样的效果。作为动画分镜头设计师首先自己要学会表演,因为分镜头设计的工作会最终会影响到结果的呈现,所以,动画分镜头中的角色表演在动画片的制作中起着至关重要的作用,为原画设计的具体动作提供细节参考。

1. 角色表演形式及技巧

人物角色在镜头内的表演不只是单一的,有时候是一个人的表演,大部分时候是两个人或者一群人在一个镜头里表演。这个时候就要抓住镜头中人物表演的主次,这往往是根据故事情节设计的。根据画面景别内的人数,可以将分镜头中人物的表演形式分为单人表演、双人表演和多人表演。

(1)单人表演。

单人表演是指在某个分镜头里由单个角色完成,或者在分镜头中以其中一个角色的表情动作为主,其他角色表情动作为辅的表演形式。单人表演中,角色的动作表现不是机械性的反应动作,而是角色表演时心理动作的释放,是有目的、有依据、合理的动作。单人表演的动作设计要符合动画角色的思想逻辑和性格特点。不同角色的个性不同,心理活动不同,所以在表演时会有不同的动作表达,另外角色在不同情绪下的动作表达也不一样。具体如图3-28和图3-29所示。

(2)双人表演。

双人表演是指在分镜头中同时出现的两个角色之间相互配合表演某些内容或者动作,也就是说,两个角色之间需要有互动关系。分镜头中的互动关系包括以下几种。

图3-28 动画《星猫侦探》单独一个角色

图3-29 动画《星猫侦探》以一个角色动作为主

① 眼神互动。

眼神互动是指两个角色在对话交流过程中要有视线交汇。视线交汇的意思不是说一个镜头从头到尾两个人都必须互相看着对方进行视线交流，这样呈现出来的效果不自然。在设计分镜头时也可以适当转移视线。具体如图3-30和图3-31所示。

② 情感互动。

情感的产生需要激发、需要互动。情感和角色性格有关，不同个性的角色在情感互动的过程中会产生不一样的反应。具体如图3-32所示。

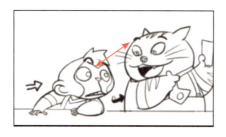

图3-30 动画《星猫侦探》两人视线交流

图3-31 动画《星猫侦探》通过道具转移视线

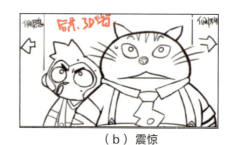

（a）目瞪口呆　　　　　　　　　　　（b）震惊

图3-32 动画《星猫侦探》情感互动

③动作互动。

两个角色在进行交流时,有时候会触发情感互动,而情感互动会影响到双方的情绪变化,进而产生动作互动。具体如图 3-33 所示。

图 3-33 动画《星猫侦探》动作互动

（3）多人表演。

由于剧情的需要,动画有时候会出现多个角色在同一分镜头里互动表演的情况,一般三个或者三个以上角色出现在分镜头中的表演称为多人表演。分镜头中的多人表演一般分配大致相等的表演内容,但每个角色的表演动作都不一样,每个角色都推动了剧情的发展。

如图 3-34 所示,在左图的多人表演中,A 的动作是在翻书,B 的动作是准备坐下,C 的动作是沉迷于书的世界。每个角色的动作都不一样,每个角色表演的内容都比较均衡。

在多人表演中需要注意与镜头中单个角色的表演相比,多角色互动表演的复杂性在于动画分镜师既要体验角色内在情感,把角色不同性格展现出来的形态差异表现在画面上,又要兼顾多个角色的主次关系。具体如图 3-35 所示。

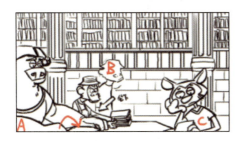

图 3-34 动画《星猫侦探》多角色均衡分配表演

图 3-35 动画《星猫侦探》的形态差异和主次关系

2. 提升表演技巧

动画分镜师要想设计出形象生动、符合角色性格的动作不是凭空而来的，需要热爱生活，对日常生活有认真细致的观察和体会，并及时总结经验。以下总结了四个提升个人表演技巧的方法供同学们借鉴。

（1）观察生活，提炼细节。

在角色进行表演时，动画分镜师需要根据剧本对角色造型、表情和动作进行设计。这种设计基于对现实生活的细致观察和精心提炼，要符合人物心理的逻辑发展，同时要求角色表演具有一定的可信度和真实感。如图3-36《千与千寻》中千寻的母亲这个角色，宫崎骏的灵感来源是工作室的一位同事在吃饭的时候喜欢手肘部垂直朝下，于是设计了千寻的母亲这一习惯。这正体现了他在日常生活中细致观察的人和事，且善于提炼细节的做法。

图 3-36 宫崎骏《千与千寻》

（2）融入角色，投入表演。

动画角色表演要得到观众的认同，需要动画分镜师对动画角色的外形和内心有深入的了解，要将自己融入角色中，投入具体的情境中，才能通过角色表演来准确表达内在心理和情感等。具体如图3-37所示。

图 3-37 《哪吒之魔童降世》导演演绎不同的角色动作

（3）观摩学习，积累经验。

动画分镜师应多学习，借鉴电影、戏剧的表演方法，观摩优秀的动画影片，从中学习表演技法和提升视觉表现能力，从而开启丰富的想象力。例如《功夫熊猫》中阿宝和师傅斗"筷子功"这一段是借鉴了中国喜剧电影《猫头鹰》里的片段。具体如图3-38和图3-39所示。

图 3-38 《功夫熊猫》

图 3-39 《猫头鹰》

（4）发挥想象，设计表演。

动画分镜师要充分发挥想象力，对从生活提炼的表演素材进行加工和概括，运用更具创造力的方法呈现新型的表演形式，采用夸张幽默的表现手法，创造属于角色的表演亮点。例如《千与千寻》中的角色无脸男，它是一个鬼怪，看起来很可怕，其实很单纯。他产生贪欲有几次不同形式的表演。最开始他戴着面具，披着斗篷，不善于言谈，看起来神神秘秘、鬼鬼祟祟；后来他吃下青蛙（在油屋里面工作）后，长出了像青蛙一样的腿，并模仿青蛙说话。具体如图 3-40 所示。

（a）最开始的状态

（b）吃下青蛙后

图 3-40 《千与千寻》角色：无脸男

三、学习任务小结

通过本次课的学习，同学们认识到分镜头中的人物表演在动画片的制作中起着至关重要的作用，它决定了角色的表演风格。通过对动画作品案例的赏析，大家掌握了不同性格的角色的表演技巧。课后，同学们要观察生活、体验生活并从中提炼表演特色，形成记忆点。

四、课后作业

按要求完成以下角色表演形式的分镜头绘制。

（1）多人表演：爸爸妈妈和小朋友带着小狗去公园玩（大全景）。

（2）双人表演：小朋友准备丢飞盘，小狗在旁边做好准备（全景）。

（3）单人表演：飞盘丢出去后，小孩脸上兴奋的表情（特写）。

学习任务一 分镜头绘制的透视原理

教学目标

（1）专业能力：能认识和理解分镜头绘制的基本透视原理；能绘制分镜头中平行透视、成角透视和三点透视画面；能通过文字分镜头设定理解镜头语言与透视的关系。

（2）社会能力：能根据动画设计项目的要求与规范，灵活运用不同透视类型进行分镜头绘制。培养爱岗敬业精神，以及严谨、规范、细致、耐心等优良品质。

（3）方法能力：掌握动画分镜头绘制的标准，构建精准信息和资料收集能力，以及对设计案例分析、提炼及应用的能力。

学习目标

（1）知识目标：掌握分镜头设计与绘制中主要情境的透视表现形式。

（2）技能目标：能理解分镜头设计的不同透视特征，并熟练运用到实际分镜头绘制案例中。

（3）素质目标：能掌握不同情境下镜头画面的透视表现形式和绘制技法，培养镜头空间感、画面感与构图审美能力，提高分镜头设计中透视绘制的技术能力。

教学建议

1. 教师活动

（1）教师通过讲授、展示图片与影像等，对各类分镜头画面的透视构成进行分析与讲解，启发和引导学生发掘各种情境下分镜头中透视表现的典型特征。

（2）遵循教师为主导，学生为主体的原则，将多种教学方法，如分组讨论法、现场讲演法、横向类比法等进行有机结合，提高学生的分镜头透视绘制能力。

2. 学生活动

（1）观看影片和分镜头设计稿，对优秀影视动画作品进行感知，学会欣赏并总结与表达。

（2）认真观察与分析分镜头设计稿，保持热情，学以致用，加强实践。

一、学习问题导入

同学们,今天我们一起来学习一下分镜头绘制的透视原理。分镜头设计人员需要对空间透视原理掌握得非常透彻,在绘制透视图交代空间关系的同时,分镜头设计人员还需要对虚拟空间假想机位的调度且充分地表达镜头下的空间透视效果,完成分镜头绘制工作。具体如图 4-1 ~ 图 4-3 所示。

图 4-1 俯视(成角透视)

图 4-2 平视(一点透视)

图 4-3 全景视角

二、学习任务讲解

1. 透视的作用

透视是分镜头画面构成的重要因素,分镜头必须严谨地遵循透视原理,正确地表现空间,才能充分表现导演的意图和画面的重点。

2. 分镜头取景

分镜头设计人员负责安排特定表演或场景下虚拟摄像机的机位,并根据摄像机运动变换角度后拍摄画面产生的透视变化进行取景。当我们完成虚拟摄像机的拍摄画面之后,完整准确地将其绘制出来,就基本具备了分镜头取景绘制的能力。背景设定需要完成一两个透视图交代清楚空间关系。镜头透视根据虚拟摄像机的取景,完成虚拟空间及画面情节绘制。

3. 透视术语及基本类型

透视的专业用语包括视平线、心点、视点、视中线、灭点（左/右）、天点、地点。

视平线（horizontal line）：与人眼等高的一条水平线，标识为 HL。

心点：眼睛正对着视平线上的一点。

视点（eye point）：人眼睛所在的位置，标识为 S。

视中线（line of visual center）：视点与心点相连，与视平线成直角的线。

灭点（vanish point）：透视点的消失点。

天点（top—vanishing）：视平线上方消失的点，标识为 T。

地点（bottom—vanishing）：视平线下方消失的点，标识为 U。

视角与透视原理如图 4-4 所示。

4. 基本透视类型

透视最基本的三种类型是一点透视、两点透视和三点透视。

（1）一点透视。

一点透视又称平行透视，是指将立方体放在一个水平面上，前方的面（正面）的四边分别与画纸四边平行时，上部朝纵深的平行直线与眼睛的高度一致，消失成为一点，而正面则为正方形。物体只有一个方向的轮廓线垂直于画面，其灭点就是主点；而另两个方向的轮廓线均平行于画面，没有灭点。这时画出的透视，称为一点透视，如图 4-5 所示。

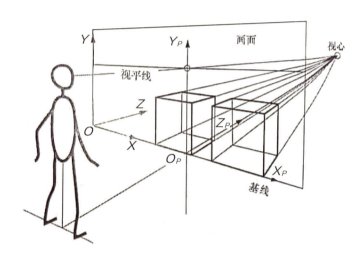

图 4-4 视角与透视原理

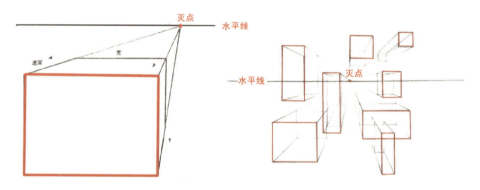

图 4-5 一点透视

（2）两点透视。

两点透视又称成角透视，是指将立方体画到画面上，立方体的四个面相对于画面倾斜成一定角度时，往纵深平行的直线产生了两个消失点。在这种情况下，与上下两个水平面相垂直的平行线也产生了长度的缩小，但是不带有消失点。物体只有垂直的轮廓线平行于画面，而另两组水平的轮廓线均与画面斜交，在画面上得到两个灭点，这两个灭点都在视平线上。这时画出的透视，称为两点透视，如图 4-6 所示。

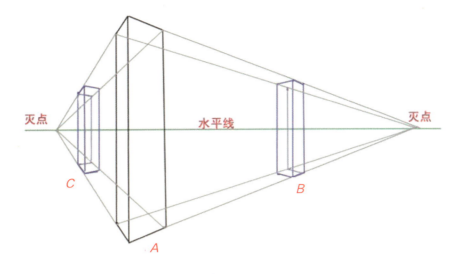

图 4-6 两点透视

（3）三点透视。

三点透视是指立方体相对于画面，其面及棱线都不平行时，面的边线可以延伸为三个消失点，用俯视或仰视等去看立方体就会形成三点透视。如果画面倾斜于基面，即画面与物体的三组主要方向的轮廓线都相交，于是画面上就会形成三个灭点。这时画出的透视图，称为三点透视，又称为斜透视，如图 4-7 所示。

图 4-7 三点透视

5. 其他透视类型

（1）斜面透视，如图 4-8 和图 4-9 所示。

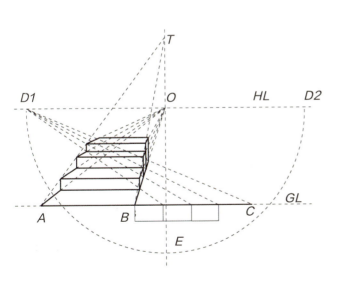

图 4-8 斜面透视原理

图 4-9 斜面透视实例

（2）曲线透视，如图 4-10 和图 4-11 所示。

（3）阴影透视，如图 4-12 和图 4-13 所示。

（4）散点透视，如图 4-14 和图 4-15 所示。

图 4-10 曲线透视原理

图 4-11 曲线透视实例

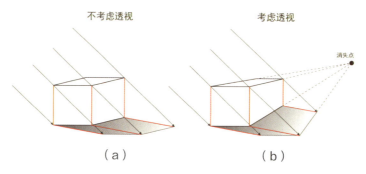
图 4-12 阴影透视原理

图 4-13 阴影透视实例

图 4-14 散点透视原理

图 4-15 散点透视形成方式

6. 透视图与透视原理应用案例

透视是绘画活动中的一种观察方法和研究视觉画面空间的专业术语，通过这种方法可以归纳出视觉空间的变化规律。用笔准确地将三维空间的景物描绘到二维空间的平面上，这个过程就是透视过程。用这种方法可以在平面上得到相对稳定的立体特征的画面，这就是透视图。

透视图在人眼可视的范围内，因投影线不是互相平行集中于视点，所以显示物体的大小并非真实的大小，有近大远小的特点。形状上由于角度因素，长方形或正方形常绘成不规则四边形，直角绘成锐角或钝角，圆的形状常显示为椭圆。

透视图是以作画者的眼睛为中心，作出的空间物体在画面上的中心投影（而非平行投影）。它具有将三维空间物体转换成便于表现画面的二维图像的作用。透视图应用案例如图4-16和图4-17所示。

图4-16 《战地》游戏动画

图4-17 《音乐侠》场景

三、学习任务小结

通过本次课的学习，同学们已经初步了解了透视的基本原理和类型。通过对透视原理的学习，同学们知道了透视是分镜头设计与绘制的重要因素，是充分表现导演的意图和镜头画面的条件。分镜头中透视的应用直接关系到画面的空间效果和纵深张力。课后，大家要反复练习本次课所学的透视类型，熟练掌握其画法技巧。

四、课后作业

根据图4-18的取景，绘制其透视线。透视线绘制参考如图4-19所示。

图4-18 练习图

图4-19 练习参考图

镜头视角下的透视变形

教学目标

（1）专业能力：能认识和理解视角下不同镜头的类别与画面效果；能绘制镜头视角下广角、标准和长焦镜头画面；能通过故事情境设定理解镜头画面与透视的关系。

（2）社会能力：能根据动画设计项目的要求与规范，运用透视原理绘制不同镜头视角下的分镜头画面；培养爱岗敬业精神，以及严谨、规范、细致、耐心等优良品质。

（3）方法能力：能够掌握动画分镜头绘制的标准，构建精准信息和资料收集能力，以及对设计案例分析、提炼及应用的能力。

学习目标

（1）知识目标：掌握镜头类别与分镜头画面透视合理化夸张变形的表现形式。

（2）技能目标：能够掌握不同镜头视角下的透视特征，并熟练运用到分镜头绘制案例中。

（3）素质目标：能够掌握不同情境下镜头画面的透视表现形式和绘制技法，培养自己的镜头空间感、画面感与构图审美能力，提高分镜头设计中透视绘制的技术能力。

教学建议

1. 教师活动

（1）教师通过讲授、展示图片与影像等，对镜头类别与画面构成进行分析与讲解，启发和引导学生发掘各种情境和分镜头视角下画面透视变形表现的典型特征。

（2）遵循教师为主导，学生为主体的原则，将多种教学方法，如分组讨论法、现场讲演法、横向类比法等进行有机结合，激发学生的分镜头透视变形学习积极性，变被动学习为主动学习。

2. 学生活动

（1）观看影片和分镜头设计稿，强化对优秀影视动画作品的感知，学会欣赏并总结与表达。

（2）认真观察与分析，保持热情，学以致用，加强实践。

一、学习问题导入

同学们，今天我们一起来学习镜头视角下的透视变形。分镜头设计人员需要对镜头的视角与变化掌握得非常透彻，在绘制镜头画面、交代故事情节与人物关系的同时，分镜头设计人员还需要依据透视原理对虚拟空间假想机位镜头视角下的画面进行构建并予以夸张变形，完成分镜头设计与绘制工作。具体如图4-20～图4-22所示。

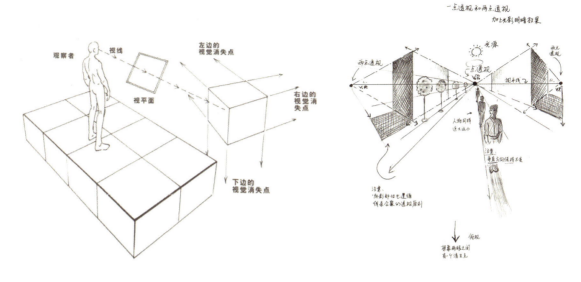

图4-20 视角与透视　　　　图4-21 镜头视角画面构成

图4-22 广角全景视角

二、学习任务讲解

1. 镜头类别

电影摄像的镜头视角和焦距变化在动画当中同样适用，动画分镜头设计是将这部虚拟相机在我们头脑中进行录制、取景和调度。视角是指镜头视野的开阔度，或镜头所能拍摄的范围。短焦距镜头的视角大，长焦距镜头的视角小。根据视角大小可分为广角镜头、标准镜头和长焦镜头。具体如图4-23所示。

一般正常的视角大小是60°到90°，小于60°算长焦，大于90°算广角。长焦的特点是画面较平，空间感强，但是变形弱，视角狭隘；广角就是平时嘴里说的"大透视"，近大远小十分明显，有张力，视角广，东西多。

图4-23 镜头类别

2. 镜头畸变

镜头畸变是镜头镜片系统的放大率差异导致拍出来的物体相对于物体本身而言的失真,即变形。镜头畸变是一种像差,是镜头引起了物体成像的变形,但是对成像的清晰度没有影响。畸变类型有桶形畸变、枕形畸变和线性畸变。畸变原理如图 4-24 所示。

(1) 桶形畸变是使用广角镜头拍摄产生的形体畸变,其主要特征是造型外凸,如图 4-25 所示。

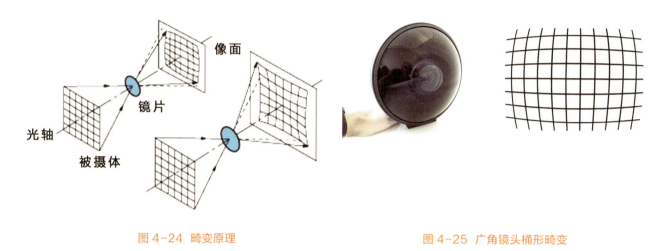

图 4-24 畸变原理　　　　　　　　　图 4-25 广角镜头桶形畸变

(2) 枕形畸变是使用长焦镜头拍摄产生的形体畸变,其主要特征是造型内凹,如图 4-26 所示。

图 4-26 长焦镜头枕形畸变

(3) 线性畸变是指当我们试图近距离拍摄一些笔直高大的建筑的时候,实际上平行的线条显得并不平行了,这种形体变形叫线性畸变。线性畸变就是近处东西会比较大、远处的东西会比较小,它有一个由近及远、由大变小的过程,如图 4-27 所示。

图 4-27 标准镜头线性畸变

3. 合理利用镜头与画面形变

（1）广角镜头。

普通广角镜头的焦距一般为 24～38mm，视角为 60°～84°；超广角镜头的焦距为 13～20mm，视角为 94°～118°。广角镜头拍摄的画面特点有：视角大，视野宽阔，景深长；清晰范围大，能强调画面的透视效果，善于夸张前景和表现景物的远近感，可以增强画面的感染力。具体如图 4-28 和图 4-29 所示。

图 4-28　广角镜头原理

图 4-29　广角镜头

（2）鱼眼镜头。

鱼眼镜头焦距约为 16mm，视角接近或等于 180°，甚至可达 220°或 230°。它是一种极端的广角镜头，为使镜头达到最大的摄影视角，鱼眼镜头的前镜片直径很短且呈抛物状向镜头前部凸出，与鱼的眼睛相似。鱼眼镜头拍摄的画面特点有：能造成非常强烈的透视效果，强调被摄物近大远小的对比，使所摄画面具有一种震撼人心的感染力。具体如图 4-30～图 4-32 所示。

图 4-30　鱼眼镜头原理　　　　　　　　图 4-31　鱼眼镜头（一）

（3）标准镜头。

标准镜头是指视角为50°左右的镜头的总称，是焦距长度和所摄画幅的对角线长度大致相等的摄影镜头。其拍摄的画面特点有：接近人眼视觉中心的视角范围，透视关系接近人眼所感觉到的正常透视关系，能够逼真地再现被摄体的形象。具体如图4-33和图4-34所示。

（4）长焦镜头。

长焦镜头是指比标准镜头的焦距长的摄影镜头。其视角为20°～30°，焦距为100～500mm。长焦镜头拍摄的画面能使处于杂乱环境中的主体变得突出。具体如图4-35～图4-38所示。

图 4-32 鱼眼镜头（二）

图 4-33 标准镜头原理

图 4-34 标准镜头

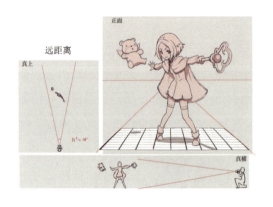

图 4-35 长焦镜头（一）

图 4-36 长焦镜头（二）

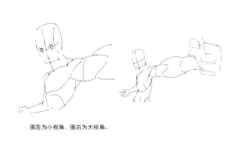

图 4-37 长焦镜头（三）

4. 分镜头透视变形绘制案例

分镜头透视变形绘制案例如图4-39～图4-41所示。

图 4-38 长焦镜头（四）

图 4-39 分镜头透视变形绘制案例（一）　　图 4-40 分镜头透视变形绘制案例（二）

图 4-41 分镜头透视变形绘制案例（三）

三、学习任务小结

通过本次课的学习，同学们已经初步了解了分镜头视角下画面变形的基本原理，以及镜头畸变类型和画面变形的绘制方法。通过对镜头畸变原理与画面透视变形的学习，同学们知道了画面感染力的塑造需要分镜头设计师合理利用镜头畸变与透视效果进行设计与绘制，镜头画面是动画导演塑造剧情冲击力和感染力的基础，也是完善制作效果的重要保证。在设计和绘制分镜头时合理运用镜头视角下的透视变形有利于充分表现画面的张力。

四、课后作业

观赏动画影片《哪吒之魔童降世》，绘制具有镜头畸变效果的两个画面。

运动镜头中的透视变形

教学目标

（1）专业能力：能认识和理解镜头的运动方式；能绘制运动镜头中的透视画面；能根据情境设定理解镜头调度与画面透视的关系。

（2）社会能力：能根据动画设计项目的要求与规范，运用透视原理绘制运动镜头视角下的分镜头画面；培养爱岗敬业精神，以及严谨、规范、细致、耐心等优良品质。

（3）方法能力：能掌握镜头调度时动画分镜头绘制的要求，构建精准信息和资料收集能力，对设计案例分析、提炼及应用的能力。

学习目标

（1）知识目标：掌握镜头运动方式、镜头调度与画面透视合理变形的表现形式。

（2）技能目标：能理解不同运动镜头中的透视变化规律，并熟练运用到分镜头绘制案例中。

（3）素质目标：培养镜头调度、情境表现、画面构建与审美的能力，提高分镜头设计中绘制与表现的技术能力。

教学建议

1. 教师活动

（1）教师展示优秀镜头调度与画面透视的案例与影像，并进行分析与讲解，通过对镜头运动方式、镜头调度下的画面构成的分析，启发和引导学生发掘各种情境下运动镜头造成画面透视变化的典型特征，掌握运用合理的镜头调度与画面透视变化，烘托剧情及促进情节发展的技巧。

（2）教师课中讲授知识点，通过案例解析图帮助学生理解镜头的运动方式和场面调度技巧，分析镜头中画面构成形式、透视形变绘制技巧，指导学生根据特定剧情进行分镜头设计与绘制。

2. 学生活动

（1）学生分组对分镜头设计作业进行现场互评讲解，提升知识获得感、学习活动参与感，锻炼语言表达能力和沟通协调能力。

（2）观看影视动画片，根据知识要点对影片进行解析，加强对优秀影视动画作品的感知，学会欣赏并总结与表达。

一、学习问题导入

同学们,今天我们一起来学习运动镜头中透视变形的相关知识。分镜头设计人员需要深入了解镜头的运动方式、镜头调度与画面透视变化。在设计与绘制分镜头画面推动故事剧情时,需要分镜头设计人员根据镜头调度和透视原理对假想机位镜头视角下的画面进行构建。运动镜头中的透视画面,不仅需要深入理解其原理,还需要熟练掌握快速绘制画面的技巧,通过合理夸张、高效构建和精准绘制,完成分镜头设计与绘制工作。具体案例如图 4-42 所示。

图 4-42 《长安十二时辰》镜头调度与画面透视

二、学习任务讲解

1. 场面调度

场面调度原意是"摆在适当的位置"或"放在场景中",开始是戏剧中的专用名词。电影中的场面调度反映导演对画面的控制能力。场面调度包括人物调度(画面内部的运动调度)和镜头调度(焦距、机位、镜头光轴变化等)。

(1)人物调度。

横向调度:演员从镜头画面的左方或右方做横向运动。

正向或背向调度:演员正向或背向镜头运动。

斜向调度:演员向镜头的斜角方向做正向或背向运动。

向上或向下调度:演员从镜头画面上方或下方做反方向运动。

斜向上或斜向下调度:演员在镜头画面中向斜角方向做上升或下降运动。

环形调度:演员在镜头前面做环形运动或围绕镜头位置做环形运动。

无定形调度:演员在镜头前面做自由运动。

（2）镜头调度。

镜头调度（景别）分为五种，由近至远分别为特写（指人体肩部以上）、近景（指人体胸部以上）、中景（指人体膝部以上）、全景（人体的全部和周围背景）、远景（被摄人/物所处环境）。

在电影中，导演和摄影师利用复杂多变的场面调度和镜头调度，交替使用各种不同的景别，可以使影片剧情的叙述、人物思想感情的表达、人物关系的处理更具有表现力，从而增强影片的艺术感染力。景别是指由于摄影机与被摄体的距离不同，而造成被摄体在摄影机寻像器中所呈现出的大小的区别。

镜头调度是电影、动画等影视艺术在创作时的重要表现手段，动画中的镜头调度通过提前设定和安排摄像机和被摄物体之间的关系来展现不同视点、不同的摄影角度与不同视距的镜头画面。其打破了传统戏剧表演观众在观赏时只能观看特定角度、特定范围的空间限制，连接了不同时空的叙事方式。

（3）场面调度的应用。

动画分镜头设计师根据电影剧本以及剧本提供的剧情、人物性格、人物关系进行人物动作、场景视觉角度的构思和场面调度设计，并运用分镜头刻画人物性格，体现人物的思想感情，以及表现人物之间的关系，渲染场面气氛，交代时间间隔和空间距离，最终完成分镜头设计。场面调度对电影形象的造型处理也起着重要的作用。具体如图4-43和图4-44所示。

图4-43 人物（角色）调度与画面

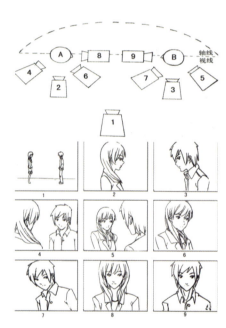

图4-44 镜头调度与画面

2. 镜头的运动方式

（1）纵向运动。

①推镜头：镜头逐渐靠近物体的视觉效果。

②拉镜头：镜头逐渐远离主体的视觉效果。

③跟镜头：镜头跟随一个运动物体相对移动。

（2）横向运动。

①摇镜头：机位不动，使用三脚架或手持旋转跟随一个运动主体，或者横扫一个静态主体。

②移镜头：镜头平行于一个主体物横向移动。

（3）垂直运动。

升降镜头：镜头用主体物作为前景，做上下垂直运动。

（4）综合运动。

①旋转镜头：镜头围绕一个主体物做360°旋转。

②复合运动镜头：这种镜头运动比较复杂，综合了上面两种或者三种镜头运动方式，其视觉冲击力也更大。

镜头运动示例如图4-45～图4-51所示。

图4-45 机位与镜头运动（平面图）　　　　　图4-46 镜头运动（推、拉、移）

图4-47 镜头运动（摇、移）（《千与千寻》）

图4-48 （仰）摇镜头运动与透视画面（《千与千寻》）

图 4-49 （俯）摇镜头运动与透视画面（《千与千寻》）

图 4-50 摇镜头运动与透视画面

图 4-51 俯视镜头与透视画面

3. 镜头调度与画面效果

（1）准确和中性。

标准镜头在摄影学中的可视角度约为 50°，接近人眼所看到的可视角度，也是摄影创作中被运用得最广

泛的一种镜头。这种镜头可以相对准确（中性）地表现角色的空间透视感，没有夸张的变形，相对广角镜头的景深更浅，画面也显得更加自然。一般在叙述过程中，会在标准镜头和长焦镜头下互相切换来完成镜头的叙述功能。

（2）专注和压缩感。

长焦镜头的视角很小，景深更浅，主要作用是突出画面的主体。因为视角变窄之后，反映的内容少了，其往往针对角色进行特写，也不会因为画面中出现其他的内容而分心。同样，景深浅了之后，多余的内容也会被埋没在虚化的背景中，因为画面的焦点在主体之上。长焦镜头还有一个作用就是压缩角色之间的距离感，这和广角镜头带来的透视效果相反。

（3）畸变。

广角镜头的畸变效果让画面夸张而醒目，角色和空间的位置更加明确，角色和角色之间的对比也更加明显。战斗动画中，相比标准镜头下的造型，广角带来的镜头画面变形能让观众感受到强烈的冲击感。

镜头调度与画面构成如图 4-52~图 4-54 所示。镜头调度与画面形变如图 4-55 所示，镜头调度与画面透视如图 4-56 所示。

图 4-52 镜头调度与画面构成（左前方→正侧→右后方）

图 4-53 镜头调度与画面构成（透视与空间）

图 4-54 镜头调度与画面构成（标准→广角）

图 4-55 角色调度与画面形变

图 4-56 镜头调度与画面透视

4. 镜头透视变形原理

在二维动画中需要对拍摄的背景做特殊的球面处理，用模拟人眼的超大视角看真实世界所产生的透视变形。常见的摇镜头处理方法有两种，即左右摇动变形和上下摇动变形。具体解析示例如图 4-57 所示。

5. 课堂练习

（1）根据图 4-58 画面绘制出平面图并标注机位。

（2）根据图 4-59 绘制出标准镜头、长焦镜头与广角镜头取景画面。

图 4-57 镜头透视变形解析示例

图 4-58 课堂练习图（一）

图 4-59 课堂练习图（二）

三、学习任务小结

通过本次课的学习，同学们已经初步了解了场面调度、镜头运动方式和运动镜头中的透视变形原理。分镜头中的空间处理是我们在进行动画实践作业前必须解决的基础理论问题，优秀的分镜头设计师必须具备快速绘制表现动画特殊镜头画面变形的能力。同学们要注意在今后的分镜头设计与绘制时合理运用镜头调度与画面形变，以丰富人物形象、烘托环境氛围，推动故事情节发展。

四、课后作业

（1）根据图4-60镜头运动路径绘制出2～3个镜头取景画面。

（2）根据图4-61所示平面图示例，设计故事情节并绘制出具有镜头运动和场面调度的分镜稿。

图4-60 课后作业图（一）

图4-61 课后作业图（二）

学习任务一 文字剧本解构与分镜头绘制训练

教学目标

（1）专业能力：具备文字剧本及其结构内涵的解构分析能力，学会处理文字剧本与分镜头绘制之间的衔接和使用的方法。

（2）社会能力：能合理地分辨从文字剧本到分镜头画面转变的过程，能有效地辨别其形式差异。

（3）方法能力：能具备一定的文字解读能力，合理组织画面与文字关系的能力。

学习目标

（1）知识目标：掌握文学剧本、文字剧本的形式，了解剧本解构步骤和要点。

（2）技能目标：能够从案例中提炼各元素，进行画面解构；能够使用位图软件进行插画的草图创作。

（3）素质目标：能够从整体布局的角度去思考一张插画，具备团队协作能力和一定的语言表达能力，培养自己的综合职业能力。

教学建议

1. 教师活动

（1）课前教师收集剧本案例，以讲故事的方式进行讲解；课堂上运用多媒体课件、教学视频等多种教学手段，讲授剧本解构学习要点，与学生互动，加深学生对剧本的理解。

（2）指导学生融入故事环境中，完成镜头画面初步设定。

（3）引导学生逐一完成剧情的整体的镜头转换。

2. 学生活动

（1）参与案例分析，加深对知识点的理解。

（2）分组进行资料收集，表达个人对剧本解构的理解，对剧本进行解构练习。

（3）对作业进行互评，互评作业的优缺点。

一、学习问题导入

各位同学，今天我们一起来学习分镜头前期创作的知识。顾名思义，文字剧本解构是对剧本的解构处理，用以达到更好地理解剧本和实现画面转化的效果。文字剧本的解构是绘制镜头的前提和基础，为了让绘制过程更加流畅、顺利，且具有最佳的艺术表达效果，有必要将前期的文字剧本所包含的信息进行提炼和明确，解构的作用发挥得越好，对故事表达的内容就越充分。

二、学习任务讲解

1. 案例分析

明确需要完成的效果，以及需要什么样的剧本和解构的效果。以一个寓言小故事为例。

文学剧本《老虎戏耍狐狸》

作者：戴新安

一只饥饿的狐狸，看见一只狂奔的老虎正追捕着一只鹿，眼看就要追上，一条小溪横在鹿的面前，鹿健壮的后腿猛地向后一蹬，腾空跳跃到溪对岸，等老虎游过小溪爬到对岸时，鹿早已消失在树林中。老虎垂头丧气地趴在溪岸边，正叹息自己跳跃能力不如鹿时，狐狸走过来说："虎大王，我有办法使你能轻松地抓到鹿，但你必须分给我一条鹿腿。"老虎一听，觉得办法很好，满口答应狐狸的要求，高兴地按狐狸教的办法去做准备。

狐狸凭着灵敏的嗅觉很快找到鹿，狐狸对鹿说："鹿兄弟，今天如果没有那条小溪，你一定被老虎吃掉，但你不可能每次都这样幸运，所以我们要互相帮助，联合起来对付老虎。"

"怎样互相帮助？"鹿问。

"你在吃草时，我在树上替你站岗，那你就平安无事。"

"那我怎样帮助你？"

"你是动物中跳远、跳高的冠军，"狐狸先把鹿吹捧一番，又说，"我拜你为师，你教我怎么样腾空跳跃，以后我碰到老虎等其他猛兽好逃命。"

鹿满口答应狐狸的要求，跟在狐狸后面，来到一条山沟边上，鹿将跳跃的一些要领讲给狐狸听。狐狸很认真地听鹿的讲解，并请鹿做一个示范动作给它看。

鹿一阵助跑，后腿猛蹬，昂头收腹，轻捷地跳向山沟对面，身体还没有停稳，埋藏在草丛中的一只老虎呼啸扑来，锐利的牙齿一下咬住鹿的脖子，几个回合，鹿就奄奄一息，老虎高兴地对狐狸喊着："感谢你，聪明的狐狸，请你快过来同吃鹿肉。"

狐狸连蹿带蹦来到鹿的身边，已闭上双眼的鹿听到老虎的话，又强睁开双眼，怒视着狐狸，至死都没有闭上眼睛。

狐狸笑眯眯地接过老虎抛过来的一条鹿腿，正准备吃上一顿鹿肉，一只躲藏在草丛中的小老虎突然蹿出，把得意洋洋的狐狸扑倒在地。小老虎张开嘴巴，向狐狸咽喉咬去。狐狸在小老虎脚爪下拼命挣扎，急忙向大老虎呼叫："虎大王快救我！"

"你凭什么要我救你？"大老虎不解地问。

"我帮你出了计谋，你可要讲信义。"

"要我讲信义，你为什么背信弃义把鹿骗进圈套。"

"虎大王放我一回吧！明天我会想办法让山羊走到你的嘴边。"狐狸流着泪，苦苦地哀求。

"你怎么聪明一世，糊涂一时，你见过哪只老虎会放过送到嘴边的食物。"大老虎走过来，用脚掌玩弄狐狸一番，嘲笑地对狐狸说："我现在正是学你如何设计圈套，来训练我的小老虎怎样捕捉猎物，此时我该好好看着我的小老虎怎样咬死你，怎样吃掉你。"

狐狸在老虎的脚爪下再也没有挣扎，痛苦地闭上眼睛。

（结束）

动画文字剧本《老虎戏耍狐狸》

作者：戴新安

【故事背景】宁静安详的森林，动物们和谐相处，生机盎然。

【角色简介】主要角色：狐狸（聪明灵巧，但自私，存有害人之心）、老虎（森林之王，聪明睿智）；配角：鹿（单纯可爱，弱小可怜）。

【场景设定】小溪边、山沟、灌木林。

【故事梗概】

森林中，动物们都在到处觅食。一只狡猾的狐狸为了获取鹿肉，想办法帮助老虎抓住一只鹿，在它以为可以吃到鹿肉的时候，却被老虎一把抓住也给吃掉了。故事告诉我们不要用谎言去欺骗人，害人终究害己。

【场景一】森林小溪边 清晨

一只饥饿的狐狸，看见一只狂奔的老虎正追捕着一只鹿，眼看就要追上，一条小溪横在鹿的面前，鹿健壮的后腿猛地向后一蹬，腾空跳跃到溪对岸，等老虎游过小溪爬到对岸时，鹿早已消失在树林中。

老虎垂头丧气地趴在溪岸边。（故事起因：老虎跳不过河，没有抓到鹿）

正叹息自己跳跃能力不如鹿时，狐狸走过来。

狐狸说："虎大王，我有办法使你能轻松地抓到鹿，但你必须分给我一条鹿腿。"

老虎一听，觉得办法很好，满口答应狐狸的要求，高兴地按狐狸教的办法去做准备。

【场景二】矮树林 白天阳光柔和 晴

狐狸凭着灵敏的嗅觉很快找到鹿，狐狸与鹿对话。

狐狸说："鹿兄弟，今天如果没有那条小溪，你一定被老虎吃掉，但你不可能每次都这样幸运，所以我们要互相帮助，联合起来对付老虎。"

鹿问："怎样互相帮助？"

狐狸："你在吃草时，我在树上替你站岗，那你就平安无事。"

鹿："那我怎样帮助你？"

狐狸："你是动物中跳远、跳高的冠军。"

狐狸先把鹿吹捧一番，聪明眼珠灵活地转动着。

狐狸说："我拜你为师，你教我怎么样腾空跳跃，以后我碰到老虎等其他猛兽好逃命。"

鹿满口答应狐狸的要求。

【场景三】山沟边 白天午时 晴

鹿跟在狐狸后面，来到一条山沟边上，鹿将跳跃的一些要领讲给狐狸听。狐狸很认真地听鹿的讲解，并请鹿做一个示范动作给它看。（推动情节发展）

鹿一阵助跑，后腿猛蹬，昂头收腹，轻捷地跳向山沟对面，身体还没有停稳，埋藏在草丛中的一只老

虎呼啸扑来,锐利的牙齿一下咬住鹿的脖子,几个回合,鹿就奄奄一息。老虎高兴地对狐狸喊话。(故事发展高潮及精彩段落之一)

老虎:"感谢你,聪明的狐狸,请你快过来同吃鹿肉。"

狐狸连蹿带蹦来到鹿的身边,已闭上双眼的鹿,听到老虎的话,又强睁开双眼,怒视着狐狸,至死都没有闭上眼睛。

狐狸笑眯眯地接过老虎抛过来的一条鹿腿,正准备吃上一顿鹿肉,一只躲藏在草丛中的小老虎突然蹿出,把得意洋洋的狐狸扑倒在地。小老虎张开嘴巴,向狐狸咽喉咬去。狐狸在小老虎脚爪下拼命挣扎,急忙向大老虎呼叫。(故事情节反转高潮及精彩段落之二)

狐狸:"虎大王快救我!"

老虎:"你凭什么要我救你?"大老虎装作不解地问。

狐狸:"我帮你出了计谋,你可要讲信义。"

老虎:"要我讲信义,你为什么背信弃义把鹿骗进圈套。"

狐狸:"虎大王放我一回吧!明天我会想办法让山羊走到你的嘴边。"

狐狸流着泪,苦苦地哀求。

老虎:"你怎么聪明一世,糊涂一时,你见过哪只老虎会放过送到嘴边的食物。"

大老虎走过来,用脚掌玩弄狐狸一番,嘲笑狐狸:"我现在正是学你如何设计圈套,来训练我的小老虎怎样捕捉猎物,此时我该好好看着我的小老虎怎样咬死你,怎样吃掉你。"

狐狸在老虎的脚爪下再也没有挣扎,痛苦地闭上眼睛。

老虎笑声响彻在山林中。

(结束)

从以上对应的两种剧本形式可以看出,在表面形式上,文学剧本更具叙事性,而分镜头剧本更具逻辑性,一种是以陈述描写的方式讲出一个故事,另一种是分析故事结构的同时把故事讲清楚。不难看出,分镜头剧本中增加了明确的场次划分、故事起伏以及镜头说明。

2. 剧本解构步骤和要点

对剧本解构得越深入,与分镜头的形成效果就越接近,否则过多调整和增补镜头,会浪费时间,增加成本,影响进度。如果时间充裕,应该做尽可能详尽的剧本解读,尤其对主要场景中情节难度较大的部分,予以详细的镜头划分说明。一般来说,可以通过以下几个步骤来实现。

第一步:明确主次场景、了解角色性格和造型。

剧本解构是为分镜头画面服务的,所以分镜头所需要的画面元素和声音元素等都需要提前提炼出来。一般情况下,动画的角色造型和场景设计都会提前完成,便于后面分镜头及动画制作。作为分镜头设计师,需要全面了解故事风格、人物角色关系以及造型特点。图5-1所示是宫崎骏《幽灵公主》角色关系图。

从剧本中可以找到一些角色素材,或者依据已完成的角色设定重点形象,并代入剧情中。同时把握剧中的角色性格,并初步根据故事的发展脉络确定故事的主要场景。比如《老虎戏耍狐狸》这部剧中就划分出三个场景,即场景一、场景二和场景三。其角色素材如图5-2和图5-3所示。

第二步:划分场景情节结构。

这个步骤的主要任务是深入理解故事结构,把故事的情节分为开端、发展、高潮、结局四个部分。比如《老虎戏耍狐狸》这部剧中开端就是老虎在丛林里捕食一只鹿,但因为无法跳过小溪而失败。这既是故事开端也是

故事起因。而故事中老虎这失败的一幕被狐狸看到了，狐狸想通过诱骗鹿让老虎捕杀的方式，让自己也吃到鹿肉，由此产生了后面的故事。大多数的故事剧本通常都是从故事起因开端的，这也是最容易把握故事情节的叙事方式。

在剧本中一般用文字标记出来。请看下面的节选，《老虎戏耍狐狸》场景一中括号下划线里的说明。

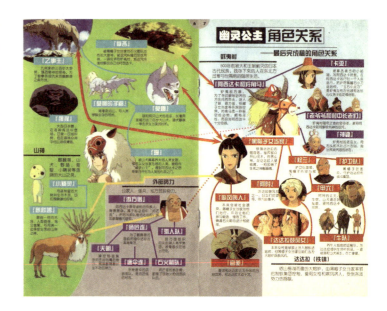

图5-1 《幽灵公主》角色关系图

图5-2 《老虎戏耍狐狸》角色素材（一）　　　　图5-3 《老虎戏耍狐狸》角色素材（二）

【场景一】森林小溪边 清晨

一只饥饿的狐狸，看见一只狂奔的老虎正追捕着一只鹿，眼看就要追上，一条小溪横在鹿的面前，鹿健壮的后腿猛地向后一蹬，腾空跳跃到溪对岸，等老虎游过小溪爬到对岸时，鹿早已消失在树林中。

老虎垂头丧气地趴在溪岸边。（故事起因：老虎跳不过河，没有抓到鹿）

正叹息自己跳跃能力不如鹿时，狐狸走过来。

第三步：划分角色故事情节关系。

这个步骤的任务是在了解角色信息后，搞清楚其在整个故事中的分量和地位，分清其主配角关系。如果是主角，一般出场时间会比较多，在分镜头画面和时间分配时需要给予侧重或做较为详细的镜头安排。配角就会少一些镜头安排。

在剧本分析解构的时候通常会通过角色介绍或者人物简介等形式具体地做出说明，描述方式通常是扼要的几句话或是几个关键词等。比如下文《老虎戏耍狐狸》这段角色简介。

【角色简介】主要角色：狐狸（聪明灵巧，但自私，存有害人之心）、老虎（森林之王，聪明睿智）；配角：鹿（单纯可爱，弱小可怜）。

第四步：规划镜头机位配置。

镜头机位设置是专业性很强且在前期分镜头设定中具有重要意义的内容，直接影响到成片的效果。为此，

对剧本进行先期的解构时，有必要对镜头做出初步的设定，这样不仅能加快前期进度，同时也能够强化对剧本的理解和增强故事的表现力。

规划机位配置的具体做法是，根据情节脉络发展逐句地分析内容所需要的最佳镜头设置方式，通常需要完成镜头视角、镜头距离、镜头角度三个方面的说明，一般导演与动画设计师会参与更为全面的设定。在此步骤中，可以依据剧情发展的脉络设置镜头的取景范围和机位，如以下场景片段。

【场景一】森林小溪边 清晨

一只饥饿的狐狸，看见一只狂奔的老虎正追捕着一只鹿，眼看就要追上，一条小溪横在鹿的面前，鹿健壮的后腿猛地向后一蹬，腾空跳跃到溪对岸，等老虎游过小溪爬到对岸时，鹿早已消失在树林中。

镜头1：大全景推进至全景，森林里出现一只饥饿的狐狸。

镜头2：特写狐狸，听到追逐声。

镜头3：全景到近景跟拍，树丛中老虎追捕鹿。

镜头4：近景、特写，诧异的狐狸眼神追随着老虎和鹿，思索着。

镜头5：以狐狸为第一人称视角，狐狸看着追逐中的老虎和鹿。

镜头6：第二人称视角，全景、近景，连续镜头，老虎凶猛追捕，鹿狂跑。

镜头7～镜头15：此处开始，快切镜头，大概3组6～8个镜头，虎追鹿，鹿蹬腿跨溪，老虎被溪水阻隔。

镜头16：中景拉出全景，鹿消失在树林。

知识点补充说明1：视角具体分为三类，即第一人称视角、第二人称视角和第三人称视角（又称上帝视角）。第一人称也就是"我"的视角画面镜头，用"我"看到的画面讲故事，这种镜头最有参与感。第二人称"他"是客观观众视角观察的画面，这种画面是观众没有参与感的视角，不太有感情色彩，最为常见。第三人称上帝视角，一般为从天上看下去的视角或者正常无法拍摄的视角，主要用于铺垫故事即将发生的什么。

知识点补充说明2：简单说来，镜头距离就是我们常说的景别，即特写、近景、中景、全景、远景、大全景（广角）。

知识点补充说明3：镜头角度一般是指平视、俯视、仰视、抽象（打破透视规则）。

第五步：最后的归纳。

这个步骤是一个总结性的步骤，各部分内容准备充分之后，有必要整体归纳整理一遍，以防有所遗漏，尤其是对整体故事结构的理解至关重要。同时要对前四个步骤进行深化和完善，开始准备画分镜头稿。只要有足够的时间，应该尽可能全面地熟悉和解构剧本。

3. 分镜头的初步绘制

对文字剧本进行解构分析后，需要完成镜头的初步绘制工作。这个部分的工作需要注意两点：一是通过简单的构图，快速地把文字情节转换为画面情节，加深对情节内容的记忆；二是完成画面的初步设定。绘制时只需要准备镜头画面，目的是快速地记录设计灵感，这种分镜头草稿在完成度上相对灵活，不要求把内容全部表达出来，只需要有主要的画面感即可。具体如图5-4和图5-5所示。

图 5-4 镜头画面设定（一）

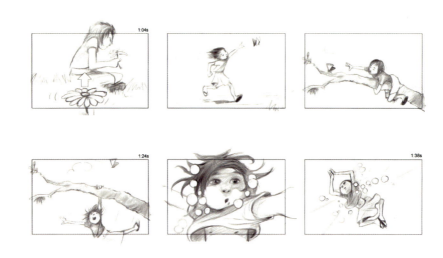

图 5-5 镜头画面设定（二）

三、学习任务小结

通过本次课的学习，同学们已经对剧本解构的方法和内容有了较深入的了解。大家应谨记，对剧本解构得越深入，创作出来的分镜头就越细致、准确，这是完成一个好作品的基础。按照步骤完成分镜头解构，能够更快速、有效地投入动画创作中。希望大家在之后的动画分镜头创作中，能够足够重视前期对文字分镜头的解读，掌握好方法和步骤，创作出优秀的动画分镜头作品。

四、课后作业

（1）从动画剧本《老虎戏耍狐狸》中任意节选一个情节，完成其剧本解构说明。

（2）自选一个小故事，完成其剧本解构说明。

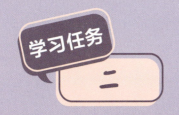

分镜头设计与绘制——构图训练

教学目标

(1) 专业能力：掌握动画分镜头构图的基本方法和动态画面的构图方法，能快速地完成分镜头构图。

(2) 社会能力：能合理地分辨文字剧本到镜头画面转变的过程，能有效地辨别其形式差异。

(3) 方法能力：具备一定的文字解读能力，并能够合理组织画面文字的关系。

学习目标

(1) 知识目标：了解动画分镜头的基本构图形式，了解视角与透视、视觉引导、景别层次；能从内容安排、明暗空间等角度去设计构图。

(2) 技能目标：能够从案例中提炼各元素，进行画面构图设计；能够使用位图软件进行插画的草图创作。

(3) 素质目标：具备团队协作能力和一定的语言表达能力，培养自己的综合职业能力。

教学建议

1. 教师活动

(1) 教师通过前期收集的各类型动画分镜头案例的图片展示，讲授动画分镜头中文字与画面的关系，并与学生互动，加深学生对各种画面构图的理解。

(2) 指导学生运用软件进行动画分镜头绘制，引导学生对文字结构与画面整体氛围进行感悟。

2. 学生活动

(1) 参与动画分镜头案例分析，加深对动画分镜头构图的理解，训练自身的语言表达能力和沟通协调能力。

(2) 分组进行剧本和分镜头设计的收集，表达个人对分镜头处理技巧的理解。

一、学习问题导入

好的构图不仅能表现出设计者想要表达的画面内容，同时也能通过构图的形式美感为画面增加艺术性，加深观者对作品的理解与感受。动画分镜头的构图需要考虑到连续故事画面的叙事性，其内容更加全面，需要进行专业的构图训练。

二、学习任务讲解

动画分镜头构图从本质上来讲是为"动"起来服务的，即为了获得多张画面连续播放的动态效果。动画和电影同根同源，动画分镜头构图需要像拍摄电影那样用"模拟"的方式把所有的动画角色、场景、道具以及其他画面效果有机地组织在一起。通俗来讲，动画不仅要单帧的画面好看，"动"起来后也要好看，既美观又能看懂。

1. 动画分镜头构图的两种基本格式

动画分镜头绘制会用到专门的分镜纸，平时练习可以自制分镜纸装订成册。依据分镜头画幅内容，一般有两种规格的分镜本。如图5-6所示，这是常用的格式为16开的标准分镜本，每页标准使用四格，格式内容包括镜头编号、场景画面、动作特技、对白、音乐以及其他说明信息等，最后再标注出每格的"时长"。另外一种就是为了满足大场景和长镜头的画面镜头，需要使用画幅很大的格式，所以一般采用横向排版格式。如图5-7所示，一张横向的构图格式，一般会画两三个镜头，甚至只画一个长镜头。

图5-6 纵向构图格式

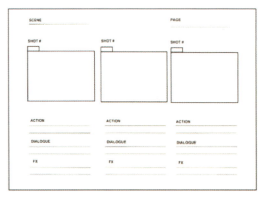

图5-7 横向构图格式

2. 单幅画面构图练习

单幅画面构图可以训练编排和处理画面元素的大小、位置及构成关系，并形成一个整体，更好地表达设计理念。单幅画面构图的关键是训练点、线、面元素的组合能力。点元素除了形似点状物体，更多时候是视觉焦点位置。大面积中出现的小面积物体，即点状。如图 5-8 所示，第一个画面中天空中的恐龙爸爸在画面中形成的就是点状，与前景中的"车"，形成视觉流程中的两个主要位置点。点、线、面在画面中的分布，一般呈现一定的分布规律，不会太散、太密或太过均衡。具体示例如图 5-9～图 5-12 所示。

图 5-8 点元素构图　　　　图 5-9 线元素构图　　　　图 5-10 面元素构图

图 5-11 综合构图分布（一）　　　　图 5-12 综合构图分布（二）

3. 灵活运用静态构图

静态构图常用的构图形式有中心构图、黄金分割构图、九宫格构图、水平线构图、垂直线构图、斜线构图、曲线构图、三角形构图、圆形构图、方形构图等。不同的构图形式能使画面形成不同的视觉效果，如图 5-13 所示，小男孩骑在单车上的动态走势连同手中拿着的捞网杆，形成明确的斜对角线的构图形式，给人一种生动、灵活、轻松的感觉。静态构图可以通过主体物所在位置设置构图形式，也可以借助动态线完成构图。图 5-13 所示小男孩向后仰的身体动态，还可以通过捞网杆等辅助道具强化构图形式。

图 5-13 静态构图

4. 理解动画构图的特殊性

（1）动画画面往往是流动的，根据主旨和时间的变化，画面也会产生相应的变化，而且一直处于动态变化中。

（2）动画所呈现的画面范围有一定规格，需要根据画面的宽高比来确定。一般电视规格宽高比为 4∶3，即 1.33∶1；高清电视宽高比为 16∶9，即 1.78∶1；普通电影宽高比为 1.85∶1；史诗级电影宽高比为 2.35∶1。

5. 动画构图的组成部分

动画构图一般包括主体、陪体、前景与背景四个部分。主体通常是动画故事的主要载体对象，一般是我们所说的男女主角，或者是动画片里主要的一两个小动物。陪体是指较为重要的场景道具或者不重要的环境人物。前景和背景通常是指位于主体角色前面和后面的内容。如图 5-14 所示为《狮子王》中的分镜头画面，主体是狮子王辛巴和它的两个小伙伴，前景是山崖，背景是远处的草原和天空。陪体是主角们旁边的其他动物。

6. 动态构图形式

（1）被摄角色位置变化形成的动态构图。

动画中角色的运动轨迹是非常有效的构图目标物，有跟拍的方式，也有剪接方式。如图 5-15 所示，图中共有 2 个镜头画面，第一个镜头画面和第二个镜头画面组合在一起完成一个情节。画面构图形式明确，稳重不失和谐。如图 5-16 所示，通过构图辅助线分析可以看出其运用了对角线和九宫格构图方式。

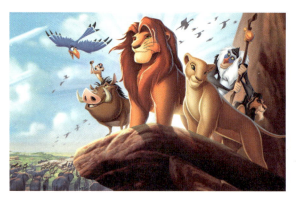

图 5-14 《狮子王》中的分镜头画面

（2）摄影机运动形成的动态构图。

通过摄影机机位距离和动作变化而产生画面效果，最常见的就是"推拉摇移"。"推拉摇移"是通过摄影机自身的运动效果形成的，摄影机固定在一个点上，通过摇动机身获取两个不同位置的影像。如图 5-17 所示，摄影机通过左右摇摆获取 2 和 3 位置上的画面影像。"推拉摇移"的运动方式相似，只是改变了运动方向，因此由摄影机运动演变重组而来的镜头构图方式非常灵活多变，比如"摇移"即摇动镜头的同时镜头移动带来的效果。"推拉摇移"是最常用的动态构图方法，其借助镜头设置构图。由被摄物或者角色与摄影机组合可以形成极为丰富的镜头画面，如图 5-18 所示。

图 5-15 被摄角色位置变化形成的动态构图（一）

图 5-16 被摄角色位置变化形成的动态构图（二）

图 5-17 摇镜头

图 5-18 摄影机运动形成的动态构图

（3）被摄角色和摄影机同时运动形成的动态构图——"跟拍"。

"跟拍"可以形成动态构图。由于画面被摄主体和摄影机同时运动，画面所形成的画幅较大，空间变化大，动作表演也存在非常多的细节变化，几乎每一帧画面都在重新构图。如图 5-19 所示，这是一个跟拍镜头画面，从 start（开始）画面向箭头方向运动后停留在 stop（结束）画面，中间大概有一个镜头的画幅范围，如果这只是 2 秒钟的时间跨度，那也足够角色进行丰富的表演行为，从而形成丰富的构图画面。

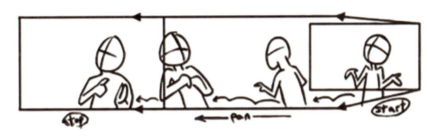

图 5-19 跟拍镜头画面

三、学习任务小结

通过本次课的学习，同学们已经了解了动画分镜头构图的形式和方法，"动画"不仅要按照静态构图的技巧进行构图，还要通过学习摄影机拍摄技术和了解运动方式来完成更多、更精彩的动态构图，让动画分镜头和动画故事真正地"动"起来。

四、课后作业

（1）请临摹图 5-12 中的对称构图，感受对称构图的视觉表现力。

（2）请观看动画电影《大圣归来》，从中找到一个跟随镜头、跟摇镜头。

动画的节奏规律——影视动画拉片学习训练

教学目标

（1）专业能力：掌握视频拉片的方法，以及影视动画中的节奏效果。

（2）社会能力：熟悉拉片的目的和作用，能读懂影视动画的节奏。

（3）方法能力：培养案例分析能力、设计创意能力。

学习目标

（1）知识目标：掌握动画的叙事节奏、情节节奏和动作节奏。

（2）技能目标：能快速拉片，并能快速记录影片信息。

（3）素质目标：能把握影片的整体节奏，理解故事内涵，懂得影片的意义和价值。

教学建议

1. 教师活动

（1）教师整理影片素材，运用多媒体课件、教学视频等多种教学手段，与学生一起观看影片，分析影片故事结构、故事情节、拍摄技巧等，引导学生表达自己对影片的思考和理解。

（2）引导学生客观分析影片，把握故事内涵，深刻地理解影片的价值。

2. 学生活动

（1）参与案例分析，加深对动画节奏的理解。

（2）分组进行影视动画片以及动画短片的收集，表达个人对动画拍摄的理解。

一、学习问题导入

　　动画的节奏是画面信息表现上的起承转合，很多动画在一些事件、剧情的描绘上都会出现节奏问题。这是因为剪辑前后衔接不好或者缺乏某一环节的描写而直接交待事件的结果，节奏复杂而抽象，容易造成观众的误解。一部好的动画，影像和声音是相辅相成的，且相互独立又相互影响。动画画面元素可以形成一定的节奏，同样，声音也要匹配上相应的节奏，所有的画面和声音都是服务于故事的，故事发展的结构所形成的节奏直接决定了影像画面和声音的节奏感。动画影片的节奏和音乐有异曲同工之妙，一首好听的歌曲婉转动人，声音轻重有序，一个动画故事从片头到片尾结束，也展现了一个跌宕起伏的故事。

二、学习任务讲解

　　动画影片分析拉片是一种反复观看、暂停、慢放、逐格观看电影的活动。拉片的关键是聚焦内容背后电影的基本形式架构，即视听语言。视听语言的构成元素非常丰富，包括景别、空间、机位设定、运动、色彩、光线、角度（视点）、对话对白、动作、叙事主体、影调、视线、轴线、调度、场景、角度、镜头数、气氛组接等。

　　动画导演需要考虑镜头之间的衔接，以及整个事件的叙事节奏。有时候可以把三五秒的片段拖长到半分钟，有时候又可以把事件一带而过。在拍摄和剪辑环节里，可以通过舍弃和拉长时间让叙事变得更加有效。下面通过几个影视动画选段分析来了解其节奏。

1. 片名：《哪吒之魔童降世》

节选时间：01：32：29—01：34：46，共 137 秒。

镜头数：53 个。

情节简介：（当敖丙要用冰盘把陈塘关活埋时）哪吒为救陈塘关百姓不顾身体受了伤，念咒解开乾坤圈并控制自己不失去意识。紧接着迅速飞向冰盘向上撑，阻止其下压。甚至力量爆发变成六臂向上撑，最后成功破冰且抓住敖丙。

镜头分析如下。

（1）开头拍摄哪吒和乾坤圈的特写。坚定眼神的特写突出主人公强力控制的心态，想要力量阻止陈塘关被活埋却不至于完全失去意识。在这里，电影的最高潮部分渐渐拉开序幕，如图 5-20 所示。

图 5-20 《哪吒之魔童降世》镜头分析（一）

（2）哪吒力量爆发的气场用了特写拍摄，让人激动，还让人有种被气势压着的感觉，在拍摄哪吒愤恨的表情特写时给人的感受是感同身受，且这一特写也为后面他决心要阻止冰盘下坠的坚定心态做铺垫。紧接着的全景拍摄哪吒撞向冰盘的那一瞬间，高潮正式开始，如图 5-21 所示。

图 5-21 《哪吒之魔童降世》镜头分析（二）

（3）随后，哪吒脸部和风火轮的特写，一方面体现了哪吒因力量不足显得吃力，而另一面则暗示冰盘的沉重，如图 5-22 所示。

（4）哪吒头部紧贴冰盘的特写，他奋力往上推，显示敖丙下压的力加大，也为后面屋子被压塌、人群四处逃跑做了铺垫，如图 5-23 所示。

图 5-22 《哪吒之魔童降世》镜头分析（三）

图 5-23 《哪吒之魔童降世》镜头分析（四）

（5）敖丙的劝说和哪吒的反驳，这一画面用了特写镜头，语言和动作都突出表现敖丙想要以魔丸来击垮哪吒的坚定信念。而哪吒则是奋力抗争，且坚信"我命由我不由天"。拍摄时，谁说话，镜头就投向谁，能让观众清楚话是谁说的，同时拍摄到的人物的神态也能体现其处境，如图 5-24 所示。

图 5-24 《哪吒之魔童降世》镜头分析（五）

（6）哪吒变成六臂的特写画面，显示了哪吒力量的突增，也暗示了妖魔也能随心所欲地做自己而不用顾虑别人的想法。画面上冰层的破裂使人感到自己仿佛就在冰层之上，内心的慌乱也油然而生，如图 5-25 所示。

（7）使尽全力到紧闭双眼大喊的哪吒，这一画面给人一种亲身体验，表现出想要往上撑的心。敖丙龙爪下冰的裂痕在特写下给人一种压迫感和惊恐感，力量在不断地加强，甚至后面镜头里火莲包围冰盘也给人强烈的压迫感，如图5-26所示。

（8）最后哪吒的火尖枪对上敖丙的龙眼这个大特写，告诉了观众这一战的结局，高潮也告一段落。枪与眼睛近在咫尺让人闪过一丝心惊，也告诉观众这场对决哪吒胜出，如图5-27所示。

图5-25 《哪吒之魔童降世》镜头分析（六）

图5-26 《哪吒之魔童降世》镜头分析（七）

图5-27 《哪吒之魔童降世》镜头分析（八）

2. 片名：《千年女优》

节选时间：31：15：00—32：20：00，共300秒。

镜头数：10个。

情节简介：藤原千代子的影迷立花源向她献上了神秘钥匙，钥匙开启了千代子的记忆之门，立花源也跟随千代子进入了她过去的回忆。这段节选是回忆千代子过去坐火车寻找青年画家，转场进入了战国时代成为一名公主，同样也是追随着她爱情的幻想而行。

镜头分析如图5-28～图5-30所示。

镜头1：立花源也成为幻想中的一名将领，面对着被俘虏陷害的千代子，他告诉千代子她所追随的人依然还活着，让千代子去继续追寻。

图5-28 《千年女优》镜头分析（一）

 镜头2：千代子站起来，外衣开始脱落。

 镜头3：站起来的千代子扬起了外袍。

 镜头4：随着衣袍揭开，千代子成为了一名女将军。
解析：镜头2~4通过千代子甩衣的动作转换时空，摇身一变，成为了一名时代将军，正是为了救"那个人"她奋勇冲锋，在新的时代继续追寻。这组镜头表达出了千代子无论转换到哪个时代，千代子所有的动力都是为了追逐自己心目中的"那个人"。

图5-29 《千年女优》镜头分析（二）

 镜头5：立花源也和千代子骑马飞奔出城，他们遇到了正在攻城的敌对士兵，但是他们无惧敌人，继续向前奔跑。

 镜头6：化身为将领的立花源也和千代子骑马飞奔。

 镜头7：切换特写，表达千代子的决心。

 镜头9：立花源也为千代子挡枪被射下马，千代子惊恐回头。

 镜头8：主线中的宪兵、千代子所演电影中的反派刀疤男出现，持枪准备射击千代子，阻止她继续前进。

 镜头10：回头呐喊一瞬间，公主千代子转场回到了现实中的千代子，实现了幻想与现实的衔接。

图5-30 《千年女优》镜头分析（三）

《千年女优》是一部剧情结构较为复杂的动画，多时空的交错，女主人公特殊的演员身份，容易使人分不清幻想与现实。从剧情挖掘动画的节奏，从而了解、分析整部剧的节奏。本段女主人公从身为俘虏到奋起追寻，再到一声呐喊高调回落，时刻调动观众的情绪。

3. 片名：《雾山五行》第一集

节选时间：00:22:35—00:23:08，共33秒。

镜头数：30个。

情节简介如下。

在一片荒芜的平原上，闻人翊悬为救治母亲擅自解开巨阙神盾的封印，放出上古神兽麒麟只为取一物。他在与麒麟交手时不敌神兽，便解开五行火焕封印与其打斗，但还是不及麒麟之力。其他五行短暂出手相助，在战斗过程中麒麟的儿子通过巨阙神盾的大门偷偷溜了出去，麒麟便抓住了霖及元姝以为要挟，让闻人翊悬找回

麒麟儿子便可还他亲人。

某天，苏小安采药回家见父亲，冒冒失失地撞到父亲，打碎了药罐，父亲要求苏小安去酒鬼张那里取新的药罐回来。后山偏远，苏小安在路上遇到了三个神秘人问路，三人打扮奇异，面目狰狞，害怕的苏小安给三人随意编了个路线后，就慌慌张张逃跑了。迷失方向的苏小安闯入了神隐雾山，误打误撞看到了闻人翊悬在洗澡。说明来意后，闻人翊悬带苏小安到酒鬼张家中取药罐，返程见神秘三人在与苏小安父亲等人交手，数人不敌神秘三人死伤严重。千钧一发之际，闻人翊悬出手相助，轻松解决了小妖，但一场大战也正在酝酿中。本集后半段苏小安六叔和五叔迎战嗔兽一伙战斗场面非常精彩，下面我们分析的就是六叔和小妖的一段完整的打斗场景。镜头分析如表5-1所示。

表5-1《雾山五行》镜头分析

镜头号	画面	机位	镜头运动	角度	景别	时间/s
1	六叔跳下城墙挡下攻击，迎战哑巴	1	固定-抖动	仰视	远景	2
2	六叔攻击	11	固定-抖动	俯视	特写	1
3	六叔攻击	1	固定-抖动	仰视	全景	3
4	六叔攻击	顶	固定-抖动	俯视	全景	0.6
5	进攻	8	固定-抖动	平视	全景	2
6	妖向后退守	3	固定-抖动	平视	中景	1
7	进攻间隙，六叔道："你是什么人？"	2	固定-抖动	平视	近景	3
8	村长和五叔在护城墙上观战	8	固定-抖动	平视	近景	2
9	哑巴开始进攻，冲向前	7	固定-抖动	俯视	全景	0.8
10	六叔防守型攻击	4	固定-抖动	仰视	全景	1.5
11	交火中，势均力敌	6-1	固定-抖动	平视	近景	1.5
12	交火中，势均力敌	5	固定-抖动	俯视	全景	1
13	六叔不敌，被逼退	8	固定-跟移	平视	特写	2
14	六叔不敌，被击倒	4	固定-抖动	仰视	全景	1
15	六叔退守	6	跟拍	俯视	中景	1
16	妖发起攻击	7	固定-抖动-跟移	平视	近景	1
17	六叔阻挡攻击	6	固定-抖动-跟移	俯视	近景	1
18	双方的刀拼打交织中，势均力敌	1	固定-抖动	平视	特写	1
19	刀锋快闪	1	固定-抖动	平视	特写	1
20	六叔被砍击，不幸击中肩部	8	固定-抖动	平视	特写	1
21	刀手	1	固定-抖动	平视	特写	1
22	六叔抗住肩上的剑，同时刀锋交火中	1	固定-抖动	平视	近景	2
23	交火僵持中	10	固定-抖动	俯视	近景	1.5
24	六叔反击	8	固定-抖动-跟移	俯视	近景	1.5
25	刀剑继续交锋，六叔逐渐弱势	1	固定-抖动	平视	特写	1
26	六叔的刀飞出	6	抖动-跟移	俯视	近景	1
27	妖踢飞六叔	7	固定-抖动	仰视	全景	1
28	六叔重重摔出墙边后再次中刀	6	固定-抖动	平视	全景	1
29	妖冲向六叔欲继续攻击	9	固定-抖动	平视	全景	1
30	五叔出场	2-1	固定-抖动	平视	特写	1

其他：本段是一段精彩的打斗场面，虽是两个非主要角色之间的较量，但镜头设计同样精彩，节奏起伏跌宕，进退攻守有度。快节奏打斗情节是较难设定的，不仅考验设计者的画功，同时也考验其对动作节奏的理解和剖析。打斗情节分镜头的设定，能有效锻炼学生对节奏的把握。

通过上述的视频分析我们可以得出结论，好的节奏变化，能让事件有主次和先后因果铺垫，剧情有快有慢，有起伏。通常来说导演和剪辑师想要获得最佳的节奏效果，必须遵循一定的节奏规律，才能有条不紊地讲完一个精彩的故事。

影片的节奏分为外在节奏和内在节奏：外在节奏就是通过主体的运动和镜头的运动、镜头的切换频率等外在的形式表现出来的节奏；内在节奏是指影片的内容和结构表现出来的情节的节奏。不同的故事有不同的结构和内容，不同的节奏方式直接影响故事主体表达，只有设计出富有节奏感的内容和故事结构才能让观众得到最佳的观影感受。

三、学习任务小结

通过拉片练习，同学们对动画影片的节奏有了直观的感受。镜头语言内容丰富，每一遍的分析不尽全面，所以有必要通过反复观看把每个镜头的内容分析到位。课后，同学们要多观看优秀动画影片，分析其拍摄节奏，逐步掌握动画节奏的表现方式。

四、课后作业

观看 2020 年国产动画电影《雾山五行》第二集，分析一段打斗场面镜头。

扩展知识 分镜头创作需求——常用镜头处理训练

项目六
无纸化分镜头设计与绘制
（案例实战）

教学目标

(1) 专业能力：能掌握前期分镜头设计与绘制的基本技能，能根据项目设定要求编写文字分镜头并绘制完成分镜稿。

(2) 社会能力：能通过课堂师生问答、小组讨论，提升学生的表达与交流能力、执行能力。

(3) 方法能力：具备一定的观察、记忆、思维、想象能力。

学习目标

(1) 知识目标：能绘制透视镜头下的变形画面，能合理处理镜头运动与衔接技术，能使用计算机软件绘制分镜头。

(2) 技能目标：能够从案例中提炼各元素进行解构，能根据任务要求完成无纸化分镜头的设计与绘制。

(3) 素质目标：通过实战操作提高专业认知和专业素养。

教学建议

1. 教师活动

(1) 教师提前准备好素材，制作PPT或视频课件，通过分析案例，让学生了解动画分镜头设计的基本要求。

(2) 布置工作任务，详细讲解任务要求，引导学生拓展思路、提炼任务主题，运用多元化手段完成任务。

(3) 在完成任务的过程中，教师巡视指导，提醒学生注意画面构成和镜头之间的联系，如透视、角色表演、镜头运动与节奏等方面。

2. 学生活动

(1) 认真学习动画分镜头设计知识，积极思考问题，做好笔记，积极参与课堂互动。

(2) 制定动画分镜头设计工作进度表，按时按量完成工作任务。

一、学习问题导入

各位同学,今天我们来了解一下动画片《小羊肖恩》。该影片属于定格动画,故事情节丰富多彩,幽默趣味,以泥胶塑造角色造型,令人深感亲切,全长85分钟,没有一句对白,让我们一起观赏该影片,分析故事是如何构建的。具体镜头如图6-1和图6-2所示。

图6-1 《小羊肖恩》镜头(一)

图6-2 《小羊肖恩》镜头(二)

二、学习任务讲解

案例——《弟弟睡着了》(项目要求)。

(1)剧本。

剧本名:弟弟睡着了。

时间:白天。

地点:乡村。

人物:姐姐、弟弟、外婆。

人物外貌:姐姐衣服暗沉,弟弟衣服鲜艳。外婆一头短卷发,一条连衣裙加褐色马甲。

丛林里的房子:四周是树木。

丛林路上,四周树木,路上都是泥土路和草丛。

初画面(近景):姐姐跪坐地上,弟弟睡在一旁。

初画面(中景):一片树叶掉下来盖住了镜头,画面变黑。

全景:丛林里的一座房子传来阵阵哭声。

中景:弟弟在床上哭。

远景:姐姐听见哭声小跑赶来推开卧室门,进入,踩到布玩偶。

近景:姐姐捡起玩偶递给弟弟,试图安抚,弟弟依然哭闹不停。姐姐提议带弟弟去找外婆。弟弟拉着姐姐的手,立马不哭了。

近景至全景:姐弟俩出门后走向丛林小路。

姐弟俩在丛林中走了很久。

远景拉中景:弟弟停下来,哭了,表情困乏了。

中景拉近景:姐姐蹲下拍拍自己背示意弟弟趴上来。弟弟趴在姐姐的背上就睡着了。

近景拉远景：姐姐背起弟弟起身沿路继续寻找。

中景：姐姐慢慢体力不支，满头大汗。（颠几下）

近景：姐姐被石头绊倒在地。

近景拉远景：弟弟从姐姐的背上摔倒在地。

近景：弟弟头磕到石头，流了很多血，大哭。

中景：姐姐膝盖磕破皮，流血。

姐姐脑海浮出画面：弟弟打碎花瓶而受伤，外婆凶狠责骂自己。

中景拉近景：姐姐惊吓，害怕弟弟的哭声引来外婆，自己再次被外婆责骂，立马捂住弟弟的嘴，做出"嘘"的手势。

中景拉全景：弟弟挣扎，把姐姐推倒在地。

近景：姐姐惊慌环顾四周后，回头看向弟弟，从口袋中拿出一颗糖，递给弟弟。

特写：糖果。

弟弟接过糖果，停止哭闹。

特写：姐姐表情十分无奈，用衣服抹掉了弟弟头上的血迹。

中景：弟弟打哈欠。

全景：弟弟撒娇要求姐姐抱。

中景：姐姐表情无奈，弟弟躺在姐姐怀着睡着了。

远景：一片树叶落在了弟弟脸上，姐姐微笑。

镜头推进至叶子，特写：一只蚂蚁在叶子上沿着叶脉慢慢爬行。

（2）文字分镜头脚本，如图6-3～图6-18所示。

镜号	景别	摄法	内容	声音	时间	备注
cut1.	全景	镜头慢慢推近	【丛林】姐姐抱着睡着的弟弟，坐在丛林中。	虫鸣声	4s	
cut2.	全景	俯拍（镜头跟着树叶往下推）	【丛林】风吹动树枝，树叶从树枝上落下来。	虫鸣声、微风声、树叶树枝声	2s	
cut3.	特写	仰拍	【丛林】树叶落到镜头上，画面变黑。	虫鸣声、微风声、树叶树枝声	2s	
cut4.	远景	俯拍（镜头快速往下推）	【木屋外】木屋外传来了弟弟的哭声。	哭声	1s	镜头从木屋外直推到弟弟在窗边哭泣的画面
cut5.	全景	俯拍	【卧室】弟弟睡醒了，正在哭闹。	哭声	2s	
cut6.	特写		【客厅】姐姐转过头睁眼。	室内传来的哭声	1s	
cut7.	特写转全景	姐姐推门进来后镜头对焦姐姐	【卧室】姐姐从客厅赶来，推开房门后看见了正在哭的弟弟	哭声、脚步声、开门声	4.5s	

图6-3 文字分镜头脚本（一）

镜号	景别	摄法	内容	声音	时间	备注
cut8.	中景	仰拍	【卧室】姐姐看着哭闹的弟弟有点慌。	哭声	2s	
cut9.	近景		【卧室】姐姐踩到地上的玩偶。	玩偶响声（叽~）、弟弟哭声	1s	
cut10.	中景	仰拍	【卧室】姐姐看了眼地上。	哭声	1s	
cut11.	中景	仰拍	【卧室】姐姐缓缓抬起脚。	玩偶声、哭声	3s	
cut12.	中景	仰拍	【卧室】姐姐要捡起玩偶。	哭声	2s	
cut13.	特写	仰拍	【卧室】姐姐捡起玩偶。	哭声	1s	
cut14.	特写		【卧室】姐姐把玩偶递到弟弟面前，试图安抚他的情绪。	哭声（渐弱）、玩偶摩擦声	2s	

图 6-4 文字分镜头脚本（二）

镜号	景别	摄法	内容	声音	时间	备注
cut15.	中景		【卧室】姐姐摇晃着手里的玩偶，弟弟不哭了（开始蓄力）。	哽咽声	2s	
cut16.	特写	仰拍	【卧室】姐姐踩到地上的玩偶。	玩偶响声（叽~）、弟弟哭声	1s	
cut17.	全景	仰拍	【卧室】弟弟把玩偶甩掉，又大哭了起来。	哭声、拍打声	1s	
cut18.	特写		【卧室】玩偶掉落在了地上，弹了几下。	玩偶落地声	2s	
cut19.	特写	俯拍	【卧室】内容↑	哭声	2s	
cut20.	全景	仰拍	【卧室】姐姐看着落在地上的玩偶	哭声	1.5s	
cut21.	全景	仰拍	【卧室】姐姐突然注意到了另一边	哭声	1s	

图 6-5 文字分镜头脚本（三）

镜号	景别	摄法	内容	声音	时间	备注
cut22.	特写	仰拍	【卧室】姐姐持续看着另一边。	哭声	1s	
cut23.	特写		【卧室】一张全家福。	哭声	2s	
cut24.	特写	镜头聚焦姐姐手部	【卧室】姐姐指着外面。		3s	
cut25.	中景	俯拍	【卧室】姐姐示意要去找外婆。	衣服摩擦声	1s	
cut26.	全景	镜头聚焦窗外风景	【卧室】弟弟点头答应。	衣服摩擦声	1s	
cut27.	全景		【卧室】姐姐开门。	走路声、开门声、衣服摩擦声	2s	
cut28.	远景	仰拍	【卧室】姐姐带着弟弟出门了。	关门声、走路声	4s	

图 6-6 文字分镜头脚本（四）

镜号	景别	摄法	内容	声音	时间	备注
cut29.	中景	仰拍	【丛林】姐姐牵着弟弟的手往前走	走路声	2s	镜头往上推，以便转场
cut30.	全景	俯拍	【丛林】内容↑	走路声、树枝树叶摩擦声	1s	
cut31.	全景	长镜头，从树顶慢慢拉到地面拍摄下个镜头	【丛林】	树枝树叶摩擦声、虫鸣声	2s	此镜头表示时间过了很久。
cut32.	全景		【丛林】姐姐和弟弟走了很久。	喘息声、走路声	4s	树木的镜头拉下来后停一会儿，主人公再入境
cut33.	特写	俯拍	【丛林】走路。	脚步声、喘息声、衣服摩擦声	1s	
cut34.	特写	俯拍	【丛林】弟弟突然停下来。	脚步声、喘息声、衣服摩擦声	0.5s	
cut35.	特写	仰拍	【丛林】弟弟走累了停下来，又想哭了。	弟弟的哼唧声、衣服摩擦声	1s	

图 6-7 文字分镜头脚本（五）

镜号	景别	摄法	内容	声音	时间	备注
cut36.	特写	俯拍	【丛林】因为弟弟突然停下，导致姐姐因为惯性后退了一步，姐姐转过头看弟弟。	弟弟哼唧声、衣服摩擦声	2s	
cut37.	全景		【丛林】姐姐走到弟弟跟前蹲下。	脚步声、衣服摩擦声	3s	
cut38.	全景		【丛林】姐姐走到弟弟跟前蹲下。	脚步声、衣服摩擦声		
cut39.	全景		【丛林】姐姐走到弟弟跟前蹲下。	脚步声、衣服摩擦声		
cut40.	中景		【丛林】姐姐安抚弟弟，指了指丛林里，让弟弟继续走。	衣服碰撞声、衣服摩擦声、吸鼻涕声	2s	
cut41.	近景		【丛林】弟弟摇头，不愿意。	衣服摩擦声	1s	
cut42.	近景		【丛林】弟弟张开双手，想要姐姐背着他走。	衣服摩擦声/弟弟"唔"一声。	1s	

图 6-8 文字分镜头脚本（六）

镜号	景别	摄法	内容	声音	时间	备注
cut43.	近景		【丛林】姐姐无奈地挠了挠脸。	挠脸声	1s	
cut44.	中景		【丛林】弟弟身子往前倾，就要姐姐背。	衣服摩擦声、弟弟"唔"一声	1s	
cut45.	中景		【丛林】姐姐手扶着腿站了起来。	衣服摩擦声	1s	
cut46.	全景		【丛林】姐姐转过身蹲下去。	脚步声、衣服摩擦声	3s	
cut47.	全景		内容：↑			
cut48.	全景		内容：↑			
cut49.	中景		【丛林】姐姐指了指背部，示意让弟弟上来。	衣服摩擦声	1s	

图 6-9 文字分镜头脚本（七）

镜号	景别	摄法	内容	声音	时间	备注
cut50.	中景		【丛林】弟弟把手搭在姐姐身上。姐姐放下手指，颠了下背。	衣服摩擦声、手搭在身上的声音	2s	
cut51.	全景		【丛林】姐姐背着弟弟走了。	脚步声	2s	
cut52.	远景	俯拍	【丛林】姐姐背着弟弟走了很久。	脚步声、喘息声	3-4s	
cut53.	全景	仰拍	【丛林】姐姐满头大汗，有点体力不支。	喘息声、脚步声	2s	
cut54.	特写		【丛林】弟弟睡得很熟，姐姐背部颠了颠。	喘息声、脚步声、衣服碰撞声	2s	
cut55.	近景		【丛林】姐姐边走边转过头看了看弟弟。	喘息声、脚步声	2s	
cut56.	近景		【丛林】姐姐被石头绊倒。	石头碰撞声、东西掉落声	0.5s	

图 6-10 文字分镜头脚本（八）

镜号	景别	摄法	内容	声音	时间	备注
cut57.		黑屏	【丛林】姐姐弟弟滚了下去。	碰撞声、人声、哭声	2s	
cut58.	近景	仰拍	【丛林】姐姐听见哭声，猛回头找弟弟。	哭声、草地摩擦声	1s	
cut59.	全景	俯拍	【丛林】姐姐往弟弟的方向爬了过去。	草地摩擦声、喘息声、哭声	2s	
cut60.	中景		【丛林】姐姐看见弟弟的头上流了很多血，弟弟不停地在哭。	哭声	2s	可以适当加bgm烘托紧张气氛
cut61.	中景		【丛林】姐姐束手无策，慌张害怕。	哭声	2s	
cut62.	特写		【丛林】弟弟哭。	哭声	1~2s	
cut63.	特写	镜头慢慢推近	【丛林】姐姐愣住了，脑海里闪现出了不好的回忆。	空灵的哭声	3s	

图 6-11 文字分镜头脚本（九）

镜号	景别	摄法	内容	声音	时间	备注
cut64.	特写	镜头逐渐拉近，画面模糊转场过渡	【丛林】弟弟在哭。	空灵的哭声	2s	从脸拍嘴
cut65.	大特写	回忆阶段用手绘模式	内容↑	哭声逐渐变回正常	1s	
cut66.	近景		内容↑	BGM	2s	
cut67.	中景		弟弟在哭，他打碎了花瓶，还划破了手，姐姐拿着做家务的鸡毛掸子在旁边看着，不知所措		2s	
cut68.	中景		"之后……外婆来了"		1s	
cut69.	全景		姐姐在角落罚站，鸡毛掸子被外婆拿着，外婆说："你怎么这么没用！连弟弟都照顾不好，要你来干嘛！如果还有下次就扒你的皮！"		2s	
cut70.	近景		【丛林】弟弟被姐姐猛地捂住了嘴巴。	弟弟："唔！"	1s	场景过渡，画面切回现实

图 6-12 文字分镜头脚本（十）

镜号	景别	摄法	内容	声音	时间	备注
cut71.	近景		【丛林】弟弟挣扎。	弟弟："唔！"	3s	
cut72.	近景		内容↑	衣服摩擦声	1s	
cut73.	中景	仰拍	【丛林】弟弟拼命挣扎，姐姐环顾四周，害怕哭声会引来外婆，姐姐就比了个"嘘"的手势，让弟弟不要再哭。	弟弟："唔！" 姐姐："嘘。" 衣服摩擦声	2-3s	
cut74.	近景		【丛林】弟弟挣脱掉了姐姐的手。	拍打声、弟弟哭声	1s	
cut75.	全景	仰拍	【丛林】姐姐摔倒。	倒地声、哭声	1s	
cut76.	全景	仰拍	【丛林】姐姐慌张地观看四周。	呼吸声	2-3s	
cut77.	中景		【丛林】姐姐回过头看弟弟	姐姐呼吸声、弟弟哭声	1s	

图 6-13 文字分镜头脚本（十一）

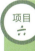

镜号	景别	摄法	内容	声音	时间	备注
cut78.	特写	俯拍	【丛林】姐姐递糖果哄弟弟。	草丛声、塑料声、哭声	2s	
cut79.	中景		【丛林】弟弟低头看。	衣服摩擦声、抽泣声	3s	
cut80.	中景		内容↑			
cut81.	特写	俯拍	【丛林】弟弟接过糖果。	塑料声	3s	
cut82.			内容↑			
cut83.			内容↑			
cut84.			内容↑			

图 6-14 文字分镜头脚本（十二）

镜号	景别	摄法	内容	声音	时间	备注
cut85.	近景		【丛林】姐姐叹气。	叹气声、剥糖纸声	1s	
cut86.	近景		【丛林】姐姐看弟弟。	咀嚼声	1s	
cut87.	近景		【丛林】姐姐伸手。	咀嚼声、衣服摩擦声	4s	
cut88.			内容↑			
cut89.		对焦举起的手	内容↑			
cut90.	特写		【丛林】姐姐擦掉弟弟头上的血迹。	衣服摩擦声、咀嚼声、肌肤摩擦声	1s	
cut91.			内容↑		1s	

图 6-15 文字分镜头脚本（十三）

镜号	景别	摄法	内容	声音	时间	备注
cut92.	中景	仰拍	【丛林】姐姐抬手看血迹。	弟弟咀嚼声	1s	
cut93.	特写	俯拍	【丛林】姐姐把手上的血迹抹到衣服上。	衣服摩擦声	4s	
cut94.			内容↑			
cut95.			内容↑			
cut96.			内容↑	弟弟打哈欠声		
cut97.	中景		【丛林】姐姐抬头。		1s	
cut98.	中景		【丛林】弟弟打哈欠。	打哈欠声	2s	

图 6-16 文字分镜头脚本（十四）

镜号	景别	摄法	内容	声音	时间	备注
cut99.	全景		【丛林】弟弟举手求抱抱。	衣服摩擦声、弟弟哼唧声	2s	
cut100.	近景		【丛林】姐姐闭眼，无奈。		1.5s	
cut101.	远景	俯拍	【丛林】姐姐抱着睡着的弟弟。	风声、草丛声、虫鸣声	6s	
cut102.	远景	俯拍	【丛林】一片落叶入境、飘落。	落叶声		首尾呼应开头
cut103.	远景	俯拍	【丛林】姐姐抬头看落叶飘下。			
cut104.	中景	仰拍	【丛林】姐姐视线追随落叶，落叶飘到姐姐眼前。		2-3s	
cut105.	特写		【丛林】落叶落在了弟弟的鼻子上。	叶子落到鼻子的声音	2s	

图 6-17 文字分镜头脚本（十五）

镜号	景别	摄法	内容	声音	时间	备注
cut106.	特写	镜头推近	【丛林】一只蚂蚁在一片落叶上爬行	放片尾bgm	6s	
cut107.			内容↑			
cut108.	大特写	画面逐渐黑屏	【丛林】蚂蚁沿着树叶的叶脉慢慢爬行。			

图 6-18 文字分镜头脚本（十六）

（3）分镜头绘制，如图 6-19～图 6-45 所示。

动画分镜表 《《弟弟睡着了》》 第 1 页

镜号	画面	动作	对话	时间
1		【丛林】姐姐抱着弟弟。景别：全景（镜头慢慢推近）	音效：虫鸣声（有点安静）	2.5s
2		【丛林】风吹动树枝，树叶从树枝上落下来。景别：中景/俯拍（镜头往下推）	音效：虫鸣声、微风声、树叶声	1s
3		【丛林】树叶落到镜头上，画面变黑。景别：特写/仰拍	音效：虫鸣声、微风声、树叶声（这里会插入片头，未设计好，后期补）	1.5s
4		【木屋外】景别：远景/俯拍（镜头快速往下推）	音效：哭声	1s

图 6-19 分镜头绘制（一）

动画分镜表 《《弟弟睡着了》》 第 2 页

镜号	画面	动作	对话	时间
5		【卧室】弟弟睡醒了，哭闹。景别：全景	音效：哭声	2s
6		【客厅】姐姐转过头后睁眼。景别：特写	音效：室内传来的哭声。	1s
7		【卧室】姐姐从客厅赶来推开了房门，看见弟弟在哭。景别：特写转全景（姐姐进来后镜头再对焦姐姐）	音效：哭声、脚步声、开门声	4s
8		【卧室】姐姐有点慌（有个往前走的动作）景别：中景（仰拍）	音效：哭声	2s

图 6-20 分镜头绘制（二）

动画分镜表 《《弟弟睡着了》》 第3页				
镜号	画面	动作	对话	时间
8		【卧室】姐姐踩到玩偶。 景别：近景	音效：玩偶响声（叽~）、弟弟哭声	1s
10		【卧室】 景别：中景 （仰拍）	音效：哭声	1s
11		【卧室】姐姐缓缓抬起脚。 景别：中景 （仰拍）	音效：玩偶声、哭声	3s
12		【卧室】姐姐要捡玩偶。 景别：中景 （仰拍）	音效：哭声	1s

图 6-21 分镜头绘制（三）

动画分镜表 《《弟弟睡着了》》 第4页				
镜号	画面	动作	对话	时间
13		【卧室】姐姐捡起玩偶。 景别：特写 （俯拍）	音效：哭声	1s
14		【卧室】姐姐把玩偶递到弟弟面前，试图安抚他的情绪。 景别：特写	音效：哭声（渐弱）、玩偶摩擦声	2s
15		【卧室】姐姐摇着玩偶，弟弟不哭了（开始蓄力）。 景别：中景	音效：哽咽声	2s
16		【卧室】内容↑ 景别：特写 （仰拍）	音效：哽咽声	1s

图 6-22 分镜头绘制（四）

动画分镜表 《《弟弟睡着了》》 第5页				
镜号	画面	动作	对话	时间
17		【卧室】弟弟把玩偶甩掉，又大哭起来。 景别：全景 （俯拍）	音效：哭声、拍打声	1s
18		【卧室】玩偶掉地上。 景别：特写	音效：玩偶落地声	1s
19		【卧室】内容↑ 景别：特写 （俯拍）	音效：哭声	1s
20		【卧室】内容↑ 景别：全景 （仰拍）	音效：哭声	1.5s

图 6-23 分镜头绘制（五）

动画分镜表 《《弟弟睡着了》》 第6页				
镜号	画面	动作	对话	时间
21		【卧室】姐姐注意到另一边 景别：全景 （仰拍）	音效：哭声	1s
22		【卧室】内容↑ 景别：特写 （仰拍）	音效：哭声	1s
23		【卧室】一张全家福。 景别：特写	音效：哭声	2s
24		【卧室】姐姐指着外面。 景别：特写		3s

图 6-24 分镜头绘制（六）

动画分镜表 《弟弟睡着了》 第7页

镜号	画面	动作	对话	时间
25		【卧室】姐姐示意要去找外婆。 景别：中景 （俯视）	音效：衣服摩擦声	2s
26		【卧室】弟弟点头。 景别：全景	音效：衣服摩擦声	1s
27		【家门口】姐姐开门。 景别：全景	音效：走路声、开门声、衣服摩擦声	2s
28		【室外】姐姐和弟弟出门了。 景别：远景 （仰拍）	音效：关门声、走路声	4s

图 6-25 分镜头绘制（七）

动画分镜表 《弟弟睡着了》 第8页

镜号	画面	动作	对话	时间
29		【丛林】姐姐牵着弟弟的手往前走。 备注：镜头往上推 景别：中景 （仰拍）	音效：走路声	2s
30		【丛林】内容↑ 景别：全景 （俯拍）	音效：走路声、树木摩擦声	1s
31		【丛林】 长镜头，从树顶慢慢拉到树根。 备注：此镜头表示时间过了很久。	音效：树木摩擦声	2s
32		【丛林】姐姐和弟弟走了很久。 备注：树木的镜头拉下来后停一会，主人公再出现。 景别：全景	音效：喘息声、走路声	4s

图 6-26 分镜头绘制（八）

动画分镜表 《弟弟睡着了》 第9页

镜号	画面	动作	对话	时间
33		【丛林】走路 景别：特写 （俯拍）	音效：脚步声、喘息声、衣服摩擦声	1s
34		【丛林】弟弟突然停下。 景别：特写 （俯拍） 备注：镜头慢慢往上推	音效：脚步声、喘息声、衣服摩擦声	0.5s
35		【丛林】弟弟走累了停了下来，又想哭了。 景别：特写 （仰拍）	音效：哼唧声、衣服摩擦声	1s
36		【丛林】因为弟弟突然停下，导致姐姐因为惯性后退了一步。姐姐转过头。 景别：特写 （俯拍）	音效：哼唧声、脚步声	2s

图 6-27 分镜头绘制（九）

动画分镜表 《弟弟睡着了》 第10页

镜号	画面	动作	对话	时间
37		【丛林】姐姐走到弟弟跟前蹲下。 景别：全景	音效：脚步声、衣服摩擦声	3s
38				
39				
40		【丛林】姐姐安抚弟弟，指了指让弟弟继续走。 景别：中景	音效：衣服碰撞声、衣服摩擦声、吸鼻涕声	2s

图 6-28 分镜头绘制（十）

动画分镜表 《弟弟睡着了》 第11页

镜号	画面	动作	对话	时间
41		【丛林】弟弟摇头 景别：近景	音效：衣服摩擦声	1s
42		【丛林】弟弟张开手想要姐姐背他。 景别：近景	音效：衣服摩擦声 弟弟"唔"一声	1s
43		【丛林】姐姐挠了挠脸。 景别：近景	音效：挠脸声	1s
44		【丛林】弟弟身子往前倾，就要姐姐背。 景别：中景	音效：衣服摩擦声 弟弟："唔！"	1s

图 6-29 分镜头绘制（十一）

动画分镜表 《弟弟睡着了》 第12页

镜号	画面	动作	对话	时间
45		【丛林】姐姐手扶着腿站起来。 景别：中景	音效：衣服摩擦声	1s
46		【丛林】姐姐转过身蹲了下去。 景别：全景	音效：脚步声、衣服摩擦声	3s
47				
48				

图 6-30 分镜头绘制（十二）

动画分镜表 《弟弟睡着了》 第13页

镜号	画面	动作	对话	时间
49		【丛林】姐姐指了指背部，示意让弟弟上来。 景别：中景	音效：衣服摩擦声	1s
50		【丛林】弟弟把手搭在姐姐身上。姐姐放下手指。（姐姐颠一下背） 景别：中景	音效：衣服摩擦声 手搭在身上的声音	2s
51		【丛林】姐姐背着弟弟走了。 景别：全景	音效：脚步声	2s
52		【丛林】姐姐背着弟弟走了很久。 景别：远景	音效：脚步声、喘息声	3-4s

图 6-31 分镜头绘制（十三）

动画分镜表 《弟弟睡着了》 第14页

镜号	画面	动作	对话	时间
53		【丛林】姐姐满头大汗，有点体力不支。 景别：全景（仰拍）	音效：喘气声、走路声	2s
54		【丛林】弟弟睡得很熟。姐姐颠了一下。 景别：特写	音效：喘气声、走路声、衣服碰撞声	2s
55		【丛林】姐姐边走边转过头看了看弟弟。 景别：近景	音效：喘息声、脚步声	2s
56		【丛林】姐姐被石头绊倒。 景别：近景	音效：石头碰撞声、东西掉落声	0.5s

图 6-32 分镜头绘制（十四）

动画分镜表 《弟弟睡着了》 第15页

镜号	画面	动作	对话	时间
57	(黑屏)	黑屏	音效：碰撞声、人声（具体形容不出来）、哭声	2s
58		【丛林】姐姐听见哭声，猛地一回头。 景别：近景（仰视）	音效：哭声、草地摩擦声	1s
59		【丛林】姐姐爬着过去找哭泣的弟弟。 景别：全景	音效：爬草声、喘息声、哭声。	2s
60		【丛林】弟弟的头上流了很多血。（姐姐往弟弟这爬） 景别：中景	音效：哭声	2s

图 6-33 分镜头绘制（十五）

动画分镜表 《弟弟睡着了》 第16页

镜号	画面	动作	对话	时间
61		【丛林】姐姐束手无策。害怕 景别：中景	音效：哭声	2s
62		【丛林】弟弟哭。 景别：特写	音效：哭声	1-2s
63		【丛林】姐姐愣住了，脑海里闪现了不好的回忆。（镜头慢慢拉大）	音效：空灵的哭声。	3s
64		【丛林】弟弟在哭。（弟弟的脸逐渐被放大至嘴巴。）		

图 6-34 分镜头绘制（十六）

动画分镜表 《弟弟睡着了》 第17页

镜号	画面	动作	对话	时间
65		回忆之后用手绘模式。		
66				
67				
68				

图 6-35 分镜头绘制（十七）

动画分镜表 《弟弟睡着了》 第18页

镜号	画面	动作	对话	时间
69		这里外婆说："你怎么这么没用，连弟弟也照顾不好，要你来干嘛，如果还有下次就扒你的皮！"	音效：（画外音）弟弟笑声	
70		【丛林】弟弟被姐姐猛地捂住了嘴巴。 景别：近景	音效："唔！"	1s
71		【丛林】弟弟挣扎。 景别：近景	音效："唔！"	3s
72				

图 6-36 分镜头绘制（十八）

动画分镜头设计

动画分镜表 《弟弟睡着了》 第14页

镜号	画面	动作	对话	时间
73		【丛林】弟弟拼命挣扎，姐姐环顾四周，害怕哭声引来外婆，比了个"嘘"的手势，让弟弟不要再哭。 景别：中景 （仰拍）	音效：弟弟："唔！" 姐姐："嘘" 衣服摩擦声	2-3s
74		【丛林】弟弟挣脱掉了姐姐的手。 景别：近景	音效：拍打声、哭声	1s
75		【丛林】姐姐摔倒。 景别：全景 （仰拍）	音效：倒地声、哭声。	1s
76		【丛林】姐姐慌张地观看四周。（最后一帧加转过头的一瞬间，以便过渡下一个镜头） 景别：全景 （仰拍）	音效：呼吸声	2-3s

图 6-37 分镜头绘制（十九）

动画分镜表 《弟弟睡着了》 第20页

镜号	画面	动作	对话	时间
77		【丛林】姐姐回过头。 景别：中景	音效：姐姐喘息声、弟弟哭声	1s
78		【丛林】姐姐递糖果哄弟弟 景别：特写 （俯拍）	音效：草丛声、塑料声、哭声	2s
79		【丛林】弟弟低头看 景别：中景	音效：衣服摩擦声、抽泣声	3s
80				

图 6-38 分镜头绘制（二十）

动画分镜表 《弟弟睡着了》 第21页

镜号	画面	动作	对话	时间
81		【丛林】弟弟接过糖果 景别：特写 （俯拍）	音效：塑料声	3s
82				
83				
84				

图 6-39 分镜头绘制（二十一）

动画分镜表 《弟弟睡着了》 第22页

镜号	画面	动作	对话	时间
85		【丛林】姐姐叹气 景别：近景	音效：叹气声、剥糖纸声	1s
86		【丛林】姐姐回头 景别：近景	音效：咀嚼声	1s
87		【丛林】姐姐伸手 景别：近景	音效：咀嚼声、衣服摩擦声	4s
88				

图 6-40 分镜头绘制（二十二）

图 6-41 分镜头绘制（二十三）

动画分镜表 《《弟弟睡着了》》 第23页

镜号	画面	动作	对话	时间
89				
90		【丛林】姐姐擦掉血迹 景别：特写	音效：衣服摩擦声、咀嚼声、肌肤摩擦声	1s
91				
92		【丛林】姐姐看血迹 景别：中景（仰拍）		1s

图 6-42 分镜头绘制（二十四）

动画分镜表 《《弟弟睡着了》》 第24页

镜号	画面	动作	对话	时间
93		【丛林】姐姐把血迹抹到衣服上 景别：特写（俯拍）	音效：衣服摩擦声	4s
94				
95				
96			音效：弟弟打哈欠声	

图 6-43 分镜头绘制（二十五）

动画分镜表 《《弟弟睡着了》》 第25页

镜号	画面	动作	对话	时间
97		【丛林】姐姐抬头 景别：中景		1s
98		【丛林】弟弟打哈欠 景别：中景	音效：打哈欠声	2s
99		【丛林】弟弟求抱抱 景别：全景	音效：衣服摩擦声，弟弟哼唧声	2s
100		【丛林】姐姐闭眼、无奈 景别：近景		1.5s

图 6-44 分镜头绘制（二十六）

动画分镜表 《《弟弟睡着了》》 第26页

镜号	画面	动作	对话	时间
101		【丛林】姐姐抱着弟弟。 景别：远景	音效：风声、草丛声、虫鸣声	
102		（飘下落叶，首尾呼应开头） 镜头：远景	音效：落叶声	
103		（俯拍）		4-5s
104		【丛林】落叶从树上飘下来。 景别：中景（仰拍）		2-3s

图 6-45 分镜头绘制（二十七）

三、学习任务小结

通过本次课的学习，同学们全面了解了文字分镜头脚本和动画分镜头撰写与绘制的步骤和方法，提高了对动画分镜头的全面认知。课后，大家要详细阅读相关的动画分镜头脚本和画面，提高分镜头脚本写作能力和分镜头画面表现能力。

四、课后作业

《两个神秘的小鞋匠》

从前有个鞋匠，生意上从来没出过什么差错，日子却过得越来越穷，后来穷到连做鞋子的材料也没有了，只剩下了一张皮子。他把这张皮子裁剪好，发现刚刚够做一双鞋子。然后他就休息，睡前还做了祈祷。由于他为人问心无愧，睡得很香很甜。

第二天一大早，他洗漱完毕，穿好衣服，走到工作台前正准备做鞋，却惊奇地发现，鞋已经做好了，他完全给弄糊涂了，不知道这到底是怎么一回事。他拿起鞋子仔细查看……活儿做得一丝不苟，没有哪一针缝得马虎。事实上，这双鞋是令鞋匠都感到骄傲的杰作。

过了一小会儿，一位顾客走了进来。他一见这双鞋子就爱不释手，花了高价买下了这双鞋。这样一来，鞋匠就有了足够的钱去买可做四双鞋子的皮子。

第二天清早，鞋匠发现四双鞋子已经做好了。于是，就这样日复一日，他头天晚上裁剪好的皮料，次日一早就变成了缝制好的鞋子。不久，随着鞋匠生意兴隆，他成了一个有钱的人。

圣诞节前几天的一个晚上，鞋匠在睡觉前对妻子说："咱们今晚上熬个通宵，看看到底是谁这样帮助我们，好不好？"他妻子欣然同意，并点燃了一根蜡烛。随后他们俩便藏在挂着衣服的屋角里，注意着周围的动静。午夜一到，只见两个光着身子的小人儿走了进来，坐在鞋匠工作台前。他们刚一坐下，就拿起裁剪好的皮料，用他们纤细的手指开始做鞋，又是锥，又是缝，还不时地敲敲打打。鞋匠目不转睛地看着他们，对他们的工作赞赏不已。他们做好了鞋子，又把东西整理得井井有条，然后才急急忙忙地离去。

第二天早上，鞋匠的妻子对他说："是这两个小人儿使咱们发了财，咱们得好好感谢他们才是。他们光着身子半夜里来来去去，一定会着凉的。我跟你说咱们怎么办——我打算给他们每人做一件小衬衫、一件小背心和一条小裤子，再给他们每人织一双小袜子。你呢，给他们每人做一双小鞋。"

她丈夫很赞成这个主意。到了晚上，给两个小人儿的礼物全都做好了，他们把礼物放在工作台上，没有再放裁剪好的皮料。然后他们自己又躲藏起来，想看看两个小人儿会说些什么。

午夜时分，两个小人儿蹦蹦跳跳地跑了进来，准备马上开始干活儿，可他们怎么也找不到裁剪好的皮料，却发现了两套漂亮的小衣服，他们喜形于色，高兴得手舞足蹈起来。两个小人儿飞快地穿上衣服，接着唱了起来：

"咱们穿得体面又漂亮，何必还要当个皮鞋匠！"

他们俩在椅子和工作台上又是蹦啊，又是跳，最后蹦跳着离开了。从此，两个小人儿再没有来过，而鞋匠一直过着富足的日子，事事称心如意。

课后作业要求：

（1）根据以上故事剧情，创作文字分镜头脚本；
（2）根据创作的文字分镜头脚本绘制完整的分镜头画面；
（3）根据分镜头画面剪接成动态故事板。

拓展案例（一）

拓展案例（二）

参考文献

[1] 麓山文化. 零基础学 MG 动画制作 [M]. 北京：人民邮电出版社，2019.

[2] 姚桂萍. 动画分镜头绘制技法 [M]. 北京：清华大学出版社，2009.

[3] 高思. 动画视听语言 [M].2 版. 北京：清华大学出版社，2018.

[4] 余春娜，张乐鉴. 动画分镜头设计 [M].2 版. 北京：清华大学出版社，2018.

[5] 孙立军，谭东芳. 动画分镜头技法 [M].2 版. 北京：北京联合出版公司，2018.

[6] 陈党，张翠. 影视动画短片创作 [M]. 杭州：中国美术学院出版社，2019.

[7] 薛轶丹，屠玥. 动画分镜头设计 [M]. 北京：人民邮电出版社，2016.

[8] 吴冠英，祝卉. 动画分镜头设计 [M]. 北京：清华大学出版社，2005.

[9] 张乃中，闻婧. 动画视听语言与分镜头脚本设计 [M]. 沈阳：辽宁美术出版社，2013.

[10] 李洁. 影视动画分镜头设计 [M]. 北京：中国水利水电出版社，2011.

[11] 高思. 动画视听语言 [M].2 版. 北京：清华大学出版社，2018.